대한민국 공공디자인
왜, 문화정체성인가

글쓴이 **김규철**은 현재 서원대학교 광고홍보학과 교수다.
국민대학교 시각디자인과 동 대학원을 졸업하고 〈주체와 대상의 개념변화
를 기반으로 한 복제아우라 연구〉로 박사학위를 취득했다.
광고회사 제일기획에서 15년간 근무하면서 디자이너, 아트디렉터, 크리에
이티브 디렉터로 일했다. 삼성전자, 제일제당, 풀무원, 신세계, 부광약품,
피죤, 동양화장품 등 수많은 광고주를 경험하였다.
수상경력으로는 뉴욕, 런던, 크레스타 광고제 및 대한민국광고대상(대상,
은상, 동상) 등에서 30여 회 수상하였다.
현재 한국디지털디자인협의회, 한국디자인지식학회, 한국광고PR실학회, 동
양예술학회 이사다. 그리고 크레이지버드 스튜디오(CrazyBird Studio)에서
애니메이션 콘텐츠에 대한 컨설팅을 하고 있다.
저서로는 《광고 크리에이티브(2000)》, 《생각 있는 광고이야기(2006)》, 《광
고홍보실무특강(공저, 2007)》, 《광고창작기본(2013)》이 있다. 현재 공공디
자인과 브랜드 이미지와 관련한 아우라에 관해 연구하고 있다.

hohoqc@hanmail.net
hohoqc@seowon.ac.kr

대한민국 공공디자인
왜, 문화정체성인가

—

인쇄 2014년 2월 25일 1판 1쇄 **발행** 2014년 2월 28일 1판 1쇄

지은이 김규철 **펴낸이** 강찬석 **펴낸곳** 도서출판 미세움 **주소** (150-838) 서울시 영등포구
도신로51길 4 **전화** 02-703-7507 **팩스** 02-703-7508 **등록** 제313-2007-000133호

정가 13,500원

—

ISBN 978-89-85493-83-3 93600

대한민국
공공디자인

왜

문화정체성인가

김 규 철 지음

美세움

책 머리에

　우리나라 대기업들의 약진과 함께 드라마로 시작한 한류바람은 K-pop과 함께 하면서 세계에 한류바람을 일으키고 있다. 이제 세계인들은 '대한민국' 하면 무엇이 생각나느냐는 질문에 단연 'K-pop', 그 다음으로 '드라마'라고 말한다. 특히 2011년 가수 '싸이'의 세계적인 성공은 세계인으로 하여금 대한민국에 대한 인식을 많이 바꾸어 놓았다.

　한류와 함께 세계인들의 대한민국에 대한 관심도 점점 높아지고 있다. 얼마 전까지만 하더라도 아예 인식조차 되지 않던 나라, 세계에서 가장 불안한 나라로 여겨지던 동아시아의 작은 나라 대한민국이 이제 서서히 세계의 관심을 받기 시작하고 있는 것이다. 그렇게 되기까지는 우리나라 기업들의 노력이 있었다. 그리고 우리 콘텐츠의 성공도 있었다. 이제 누가 뭐라 해도 대한민국은 세계 속의 대한민국이 되어가고 있다. 그럼에도 불구하고 대한민국은 아직까지 세계 속에서 제대로 자리 잡은 나라는 아니다. 오히려 이제부터 더욱 더 혹독하게 세계로부터 검증을 받게 될 출발점에 서게 되었다고 할 수 있다.

대한민국에 관심을 갖게 된 세계인들은 필연적으로 '도대체 대한민국이란 어떤 나라인가?'라고 궁금해 하게 된다. 그리고 대한민국의 정체성에 대해 알고자 한다. 또한 그 중 일부는 대한민국을 방문하여 대한민국에 대해 직접 알아보고자 한다. 그러므로 이제부터야말로 대한민국의 정체성이 적나라하게 까발려지게 된 것이다. 좋은 일이다. 한편으로 매우 불안한 일이기도 하다. 그 정체성의 확인은 문화에서 시작된다. 디자인은 문화를 보여 주고 느끼게 해준다. 즉, 디자인에 대한 일상의 이해와 감상이 문화가 되어 그 나라의 국민성을 알게 해주고, 나아가 국가정체성에 대해 느낄 수 있게 해준다. 그것들이 모여서 그 나라의 국가이미지로 자리 잡게 된다. 결국 한류 콘텐츠가 대한민국을 세계에 알리는 역할을 한다면, 공공디자인은 대한민국을 방문한 세계인들에게 '대한민국'이 어떤 나라인지를 체험시켜 느끼게 해주는 역할을 하게 된다. 즉 공공디자인은 박제된 대한민국이 아니라 살아있는 대한민국을 보여주는 바로 오늘의 디자인인 것이다. 다시 말해서 한류콘텐츠가 대한민국을 세계에 알리는 역할을 한다면, 공공디자인은 대한민국을 방문한 세

계인들에게 대한민국을 체험하도록 하여 대한민국의 국가이미지를 인식시키는 역할을 하게 되는 것이다.

어떤 것에 대해 관심이 없을 때는 그것의 정체성이 무엇이든 중요하지 않다. 관심 자체가 없기 때문이다. 어떤 것이 아무런 관심을 받지 못할 때 나타나는 정체성은 오히려 문화적이지 못하고, 발전적이지도 못하며, 현대적이지도 못한 것으로 취급되기 쉽다. 정체성은 외부로부터 그것에 대한 관심이 시작될 때 비로소 말해질 수 있다. 아무도 관심을 가지지 않을 때 부르짖는 정체성은 그야말로 공염불에 불과할 뿐이다. 즉, 정체성을 간직하고 있다 하더라도 그것이 정체성으로 인정되지 않는다는 것이다. 국가도 마찬가지다. 국가정체성도 마찬가지다. 그 국가가 삼류국가일 경우에는 그 국가의 정체성이 무엇이든 사람들에게 아무런 영향도 주지 못하게 된다. 관심 또한 받지 못한다. 국가정체성이 어떤 의미로든 역할을 하기 위해서는 무엇보다 그에 상응하는 국가의 능력을 필요로 한다. 즉, 영향력 있는 국가가 되어야 한다는 말이다.

이제 세계인들은 대한민국에 대해 알고자 하고 있다. 대한민국

의 대중가요를 부르기 위해 한글을 배우고, 드라마를 보기 위해 한
국말을 배우고 있다. 그리고 K-pop과 한류드라마의 현장에 대해
보다 더 직접적인 체험을 하기 위해 대한민국을 방문하고 있다. 이
제부터 세계인에게 대한민국의 속살이 보이게 되는 것이다. 그것이
부끄러운 것이든, 자랑스러운 것이든 말이다. 세계인들에게 새롭고
이국적인 대한민국이 정말로 새롭고 이국적인 나라로 기억될지 아
닐지는 대한민국을 방문하게 되는 세계인들이 느끼는 대한민국의
실제 모습에 의해 판가름 나게 될 것이다.

공공디자인에서 대한민국의 정체성을 표현한다는 것이 어쩌면
막연한 이야기일지도 모른다. 또한 대한민국의 공공디자인에 기왓
장을 올리고, 전통문양을 사용하고, 오방색을 이용하여야 한다고
오해할 수도 있다. 사실 그러한 노력이 전혀 도움이 되지 않는다고
말할 수는 없겠지만, 거의 도움이 되지 못할 것이다. 만약 그것으로
가능한 일이라면 매우 쉬운 작업이다. 지금부터 그렇게 만들어 가
면 되는 것이기 때문이다. 하지만 문제는 그렇게 간단하지가 않다.
분명한 것은 대한민국의 문화정체성을 공공디자인에 적용하기 위

해 전통의 방법을 고수하는 것이 아니라, 전통을 현대적 방법으로 재해석한 정통의 방법을 적용하여 현대화시켜야 한다는 것이다. 여러 가지 방법이 있을 것이다. 본서에서 말하고자 하는 것은 수많은 방법들 중의 하나의 예에 불과하다. 그리고 또 완벽한 것도 아니다. 단지 이러한 노력들이 이루어져야 한다는 것을 말할 뿐이다.

대한민국의 문화정체성이 녹아있는 공공디자인은 누군가가 우리를 위해 만들어 주는 것이 아니다. 그렇다고 어딘가에서 뚝 떨어지는 것도 아니다. 오로지 우리 스스로 우리가 '누구인지', '어디에 있는지', '어디로 가고 싶은지' 알고자 하고, 또 알아내서 그것을 표현하고자 할 때 조금씩 우리의 삶 속으로 다가오게 되는 것이다. 이 책이 대한민국 공공디자인의 미래를 생각해보고자 하는 많은 분의 공감을 얻기를 바라지만, 책의 구성과 논리에 부족한 부분이 적지 않기에 두려운 마음이 훨씬 더 크다. 그럼에도 불구하고 이 책이 대한민국 공공디자인이 앞으로 나아가야 할 문화정체성이 살아있는 대한민국 공공디자인에 이르는 하나의 징검다리가 되길 바라는 마음은 간절하다.

　마지막으로 허술한 원고를 인내심으로 기다려 주신 미세움 출판사 강찬석 사장님과 임혜정 편집장 그리고 교정과 편집 작업에 애써주신 여러분께 감사드린다. 무엇보다 항상 내곁을 지켜주는 마누라와 이 어려운 세상을 씩씩하게 살아가고 있는 두 아들에게 고맙다는 말을 전하고 싶다.

2014년 2월

밝은 별이 뜨기를 바라면서

김규철

차 례

05

훈민정음에서 찾은
대한민국 공공디자인
정신

06

대한민국 공공디자인 수행시
디자인 콘셉트의 중요도에
관한 실증연구

07

공공디자인에서
문화정체성의
중요성

182

01

**왜,
다시 답도 없는
문화정체성인가**

해방 이후 우리나라는 가난을 극복하기 위해
경제개발에 온 힘을 다하였다

그 노력의 결과로 지금 세계 10위권의 경제성장을 이루어냈다. 그러나 그 성장은 우리에게 많은 것을 잃어버리게도 하였다. 요컨대 경제개발의 일환으로 시행된 '새마을운동'의 성공은 우리에게 빵을 제공해 준 대신 본디 우리 삶의 모습을 변화시킨 것이다. 또한 해방 이후 자본주의 체제의 전폭적인 도입으로 인해 자본만이 최고의 가치로 인정받는 물신주의가 팽배하게 되었다. 이는 곧 서구적인 것은 좋고 우리 것은 천박하다는 경제사대주의와 함께 문화사대주의를 낳았다. 또한 일제강점기 동안에 저질러졌던 많은 잘못, 즉 과거 청산이 제대로 이루어지지 못함으로써 상당부분 왜곡되어 버린 가치의 혼란 때문에 우리는 이 땅에서 어떻게 살아가야 하는지에 대한 정신적 방향을 잃어버리고 말았다. 정체성의 혼란 상태로 살아가고 있는 것이다. 그래서 우리의 본 모습이 무엇인지 우리는 제대로 알지 못하고 살아가고 있다. 매우 불행한 일이다.

이러한 여러 잘못들은 디자인 분야에도 그대로 나타났는데, 특히 공공디자인 분야에서 더욱 두드러졌다. 즉, 지금 우리나라의 공공시설물이나 공공공간 등에서 우리의 모습을 찾아보기 힘들다는 것이다. 모든 것이 서구의 기준에 의해 만들어졌기 때문에 이제 우리는 우리의 본 모습을 제대로 알지 못한다. 정체성의 단절을 가져온 것이다. 무릇 문화와 정체성은 생활 속에 파고들어 함께 호흡하여 체취를 느낄 수 있어야 하는 것인데, 우리의 경우를 돌이켜보면

해방 이후 우리가 만들었던 공공시설물이나 공공공간 어디를 가더
라도 우리의 오천 년 역사를 담아내고 있는 경우는 거의 없다. 요컨
대 현재의 대한민국 모습에서 대한민국 본래의 이미지, 즉 정체성
을 망실하였다는 것이다.

우리나라를 찾는 세계인은 우리의 전통문화를 통해 우리나라를
인식하기도 하지만, 대체로 현재 우리가 살아가는 삶의 공간과 모
습 그리고 문화유적을 보면서 우리나라의 정체성을 인식하게 된다.
그 중에서도 그들이 우리나라에 와서 일상적으로 직접 대하게 되
는 공공공간과 공공시설물에 의해서 인식하게 되는 경우가 많다.
아무리 우리가 오천 년의 역사를 가진 문화민족이라고 주장하여도
그 오천 년의 역사가 말해주는 우리만의 일관된 정체성이 우리 삶
의 공간에 녹아있지 않으면 그들은 우리 문화의 본 모습이 무엇인
지 알지 못할 것이다. 물론 느끼지도 못할 것이다. 바꿔 말하면, 공
공디자인은 그들에게 우리나라와 우리를 가장 쉽게 인식하고 판단
하게 하는 중요한 요소로 작용한다.

우리나라의 디자인은 현재 사적영역의 디자인, 즉 제품디자인이
나 광고 등 일부 분야에서는 괄목할 만한 성장과 발전을 이루어 질
적으로나 양적으로 세계수준에 도달하였다고 평가되고 또 인정받
고 있다. 무척 자랑스러운 일이다. 그러나 공적영역에서의 디자인
은 정책입안자나 정책실행자의 공공성과 디자인에 대한 인식부재
로 인하여, 또한 그것을 실행하는 디자이너의 인식부재로 인하여,
그리고 열악한 제도와 관행으로 인해 높은 수준의 공공디자인이
시행되고 있다고 말하기 어려운 실정이다.

현재 정부나 지자체에서 디자인을 언급할 때는 사적영역, 즉 당

장 눈에 보이는 산업으로서의 국가경쟁력 차원에서만 언급되고 있고, 공공성의 담보에 대한 언급은 찾아보기 어렵다(물론, 현장에서 정책을 입안하는 입안자나 실행자는 나름대로 최선을 다해 일하고 있을 것이다). 즉, 정부나 지자체에 디자인 정책은 있으나, 공공디자인 정책은 찾아보기 어렵다. 그 결과로 우리의 생활 속에 공공공간은 있으나 공공디자인은 찾아보기 어렵다. 그럼에도 불구하고 다행스러운 것은 우리나라도 이제 공공디자인에 대한 관심이 생겨나고 있다는 것이다.

지금 우리는 세계화(globalization) 시대를
살아가고 있다

세계화 시대 속에서는 독립주권국가의 원리가 흔들리게 되는데, 이는 WTO(세계무역기구: World Trade Organization, 1995.1.1. 창설)의 영향이다. WTO는 '모든' 재화와 용역들의 '장벽 없는 자유경쟁'이라는 단일의 보편적인 원리 아래에서 '공정한 경쟁'을 목표로 하기 때문이다. 여기서 말하는 공정한 경쟁은 일견 전혀 문제될 것이 없어 보이지만, 알고 보면 강대국이 주도하는 룰에 맞추어 약소국도 그 룰을 따라야 한다는 문제가 숨어 있다. 현재의 세계화는 선진국과 후진국의 능력 차이를 고려하지 않고 오로지 선진국이 정하는 기준에 맞춰 경쟁하는 적자생존의 원리를 근간으로 하고 있다(하상복, 2006)는 것이다. 마치 대학생과 초등학생이 동일한 규칙과 상황 아래에서 하는 경주나 다름없다. 즉, WTO가 주장하는 공정경쟁이란 알고 보면 출발 자체부터 불공정한 경쟁이라는 것이다.

이러한 세계화는 정보화와 함께 추구됨으로써 불가피하게 국가 간의 경계가 여러 면에서 해체되고, 문화가 뒤섞여 강대국 중심의 문화로 재편되는 양상으로 전개되고 있다. 이는 국가 간 문화교류의 확대가 정보통신기술과 교통발달로 인하여 '시·공간이 압축(time-space compression)'되어가고 있기 때문이다(양건렬 외, 2002). 이러한 세계화 시대에서 우리 문화가 살아남고 세계경쟁력을 가지기 위해서는 세계적 '보편성'을 지니면서 다른 한편으로는 지역적 '특수성'을 살린 우리의 문화정체성, 즉 대한민국의 문화정체성이 뚜렷

해야 한다.

　세계화 시대이건 국제화 시대이건 다른 어떤 시대라고 말하든 21세기는 문화의 시대다. 문화가 사회의 기본 동력이자 가치관을 형성하고 표현하는 주요 매체로 자리잡고 있기 때문이다(일민시각, 2004). 문화의 시대라고 말하는 것은 문화가 경제의 중심으로 자리잡기 시작했다는 의미다. 그러므로 문화경쟁력이 국가경쟁력의 중심이 되어가고 있다고 해도 전혀 무리가 없다.

대한민국 공공디자인은 우리의 문화정체성을 세계에 알리는 첫 관문이다

공공디자인은 분명 그 나라의 문화수준을 대변한다. 직접 보고 느낄 수 있기 때문에 감추거나 거짓으로 조작할 수 없기 때문이다. 또한 세계화 시대와 문화의 세기가 시작되면서 문화를 공유하고 그 것을 보고 즐기는 기회가 확대되면서 문화수요자의 욕구는 그 나라 문화의 정체성에 대한 관심으로 이어진다. 대한민국 공공디자인은 세계인들이 우리나라를 방문하면서 가장 많이 접하는 대상물이다. 이제 한 해 천만 명 정도의 세계인들이 비즈니스나 관광을 위해 우리나라를 방문한다. 그들은 인천공항에 도착하면서부터 시작하여 거리곳곳의 모습과 교통시스템, 관광지 등의 안내시스템 등 모든 공공디자인을 통해서 대한민국의 문화정체성을 온몸으로 체험하게 된다. 그들이 우리나라를 체험하는 것은 문화유적만을 통해서만이 아니라는 것이다.

지난 2006년 이후 우리 사회는 공공디자인에 대한 관심과 논의가 급증하고 있다. 서울시를 비롯해서 각 지방자치단체에서도 공공디자인에 대한 다양한 사업을 진행하고 있다. 공공디자인에 대한 이러한 높은 관심은 해방 이후 급속하게 발전한 사적영역의 디자인 성과를 토대로 하여 디자인이 대한민국 국민에게는 편리하고 질 높은 삶을 제공하는 데 기여하고, 세계인들에게는 우리 문화의 특수성을 알리는 산업적 경쟁요소를 마련하고자 함일 것이다.

특히, 2007년은 '공공디자인의 해'라고 할 만큼 공공디자인에 대

한 많은 논의가 있었다. 공공디자인학회와 국회의 공공디자인포럼을 통해서, 그리고 정부, 지자체, 민간단체를 막론하고 공공디자인이 국민의 삶의 질을 높이고 국가경쟁력을 높인다는 기치 아래 신드롬처럼 2007년을 보냈다. 그러나 정작 국민의 '삶의 질'을 위해 공공디자인이 중요하다고 외치면서도 실상은 그것을 '산업경쟁력'의 도구로만 생각하고 있다는 점이 문제였다. 공공디자인 담론이 산업경쟁력을 높이고자 하는 자본 재생산의 관점에 머물고 있는 현실에서는 정체성에 대한 고민보다 경제적 효율성에 주력할 수밖에 없다. 효율성은 당장의 성과에 관한 것이고, 정체성은 당장 효과를 나타내줄 수 있는 것이 아니기 때문이다. 이런 이유로 문화정체성에 대한 검토가 가장 우선되어야 하고 절실함에도 불구하고 대한민국 공공디자인 정책과 수행에 있어서 문화정체성에 대한 검토는 소홀할 수밖에 없었다.

대한민국 공공디자인은 과연 우리 문화정체성을 담아내고 있는가?

　현재 수행되고 있는 대한민국 공공디자인은 과연 우리 문화를 대변하고 있는가에 대한 물음에 대해 선뜻 '그렇다'고 자신 있게 말할 수 있는 사람은 거의 없을 것이다. 왜냐하면 공공디자인을 논의하거나 추진하는 사업이 대한민국의 문화정체성에 대해 반성하고 고민하는 과정은 거치지 않고, 서구의 성공한 공공디자인 모델을 토대로 진행되고 있기 때문이다. 따라서 대한민국의 공공디자인 대부분이 서구의 기준 아래 서구를 모방하고 또 추종하고 있는 실정이다. 이러한 상황은 공공디자인을 통해서 대한민국 국민의 삶의 질을 높여주지 못하는 것은 물론이고, 우리 문화의 경쟁력 또한 확보하지 못하게 되는 두 가지 문제를 동시에 갖게 만들고 있다.

　과거의 문화자산(유산)이 우리에게 주는 중요한 메시지 중 하나는 거기에 담긴 정신의 양태다. 이것을 우리는 문화의 '정신성'이라고 한다. 이런 면에서 문화의 일차적 가치는 그것이 갖는 정신성에 의해 평가된다. 그러므로 문화정체성은 그 시대를 살아가는 사람들의 삶의 정신적 중심이라고 볼 수 있다.

　대한민국 공공디자인이 진정으로 국민의 삶의 질을 높이고, 나아가 국가경쟁력까지 높이기 위해서는 '우리다움', 즉 '대한민국다움'이 필요하다. 백 번 양보해서 서구의 모방이 한국인들에게 편리함을 제공해 줄 수 있을지는 모르나, 그것이 국가경쟁력으로까지 이어질 수는 없다. 멋있게 보인다고 해서 서구 유럽풍의 모습으로

공공공간을 디자인한다면, 대한민국만의 독특한 이미지를 기대하고 우리나라를 방문한 세계인들이 보기엔 그들 나라에서도 흔히 볼 수 있는 것을 먼 이국땅에서 다시 보는 '짝퉁'의 풍경이 될 수밖에 없기 때문이다.

짝퉁을 보고 감동하는 사람은 없다. 결국 그들은 우리나라의 오천 년 역사를 인식하기는커녕, 그들에게 실망만 안겨주게 되어 우리나라를 두 번 다시 찾지 않게 될 것이다. 실제로 현재 우리나라를 방문한 세계 관광객의 재방문율은 1%에도 미치지 못한다. 여러 가지 이유가 있겠지만 그들이 우리나라에 와서 경험할 만한 우리나라 특유의 경험거리가 없기 때문이다. 한마디로 말해서 매력이 없다는 것이다. 매력 없는 것에 사람들은 돈을 쓰지 않는 것은 당연한 일이다.

공공디자인에 우리의 문화정체성을 담기 위한 논의는 미흡하다

나는 우리가 이러한 상황에 처하게 된 원인을 일제에게 강점당하기 시작한 1910년부터, 1945년 해방 이후 급격하게 산업화가 진행되면서 우리의 문화정체성이 많은 부분 왜곡되고 상실되었기 때문이라 전술하였다. 그러므로 우리는 왜곡되고 상실된 우리의 문화정체성을 복원하여 현재화하여야 하는 과제를 안고 있다. 이러한 과제 해결을 위해 반드시 우리 자신에 대한 성찰이 우선되어야 한다. 이 과정을 거치지 않고서는 세계화 시대의 문화경쟁에서 살아남을 수 없다는 것은 분명하다. 이 과제의 해법은 어느 누구도 아닌 오직 우리 자신들의 노력에 의해서만 찾을 수 있다. 누군가 대신해 줄 수 있는 성질의 것이 아니다. 그 과정이 아무리 복잡하고, 어렵고, 아프다 하더라도, 우리 스스로 치열한 반성 없이는 불가능하다. 그렇다면 어떻게 왜곡된 우리의 문화정체성을 복원할지에 대한 문제는 우리에게 남겨진 필수적인 과제가 된다.

우리의 문화정체성을 복원하는 방법은 여러 가지가 있다. 그 다양한 방법 중 하나로 우리의 문화유산 중 왜곡되지 않은 모범적인 모델을 찾아 그것을 기점으로 하여 우리 문화정체성 찾기의 출발점으로 삼는 것도 하나의 방법이라 생각하고, 그 모델로 〈훈민정음: 한글〉을 선택하였다. 그 이유는 첫째, 언어가 모든 정체성의 근간이 된다는 점이다. 둘째, 한글은 세계 최고의 문자라고 인정받고 있다는 점이다. 셋째, 현재 우리가 편리하게 사용하고 있다는 점 때

문이다.

훈민정음을 통해 전문가 인식조사를 실시하였는데, 그 내용은 훈민정음 창제정신에 담겨있는 공공디자인 콘셉트 요소로서 4가지 요소(다름, 애민, 실용, 민주)를 기본으로 하는 중요도에 관한 인식조사다. 그 조사에서 우리나라 공공디자인 전문가들의 문화정체성에 대한 생각은 매우 실망스러울 정도였다. 자세한 내용은 이 책의 후반부에 정리하였다. 어쨌든 우리의 정체성을 찾기 위한 노력은 여러 방면에서 지속적으로 진행되어야 한다. 그렇지 않으면 세계화 시대에서 살아남기 힘들게 되었다.

중요한 것은 대한민국 문화정체성의 요체는 무엇보다 '대한민국스러워'야 하고, 다른 나라와 '다르면서 더 나은' 그리고 '국가와 장소의 형상성'을 찾아내고자 하는 것에 초점이 맞추어져야 한다. 대한민국 공공디자인이 한국인의 삶의 질을 향상시킬 수 있고, 나아가 대한민국의 문화경쟁력을 향상시키는 데 기여할 수 있기 때문이다. 문화교류의 시대인 세계화 시대에서 문화정체성의 담보는 국가경쟁력 측면에서도 아주 중요한 요소로 작용한다.

'공공디자인은 모두를 위한 디자인이다'라고 한국공공디자인학회는 정의한다. 그리고 필자는 '공공디자인은 우리를 위한 디자인이다'라고 주장한다. 즉, 대한민국의 공공디자인은 대한민국에서 살아가는 우리를 위한 것이어야 하기 때문이다. 그것이 우선적으로 이루어질 수 있을 때 비로소 세계인에게도 대한민국의 독특한 매력으로 비춰질 수 있기 때문이다. 현재 우리나라의 공공디자인은 공공디자인에 대한 지대한 관심으로 범국가적인 관심 속에서 논의되고 있다. 디자인의 공공성이 광범위하게 논의되고 있다는 측면에서

고무적인 일이라고 생각된다. 하지만 공공디자인의 중요한 요소 중 하나인 우리의 정체성을 담아내고자 하는 구체적인 계획과 검토가 간과되어 진행되고 있다. 설사 외형상 거론되고 있다 하더라도 형식적인 구호에 그치고 있다. 단기적이고 양적위주의 실적 쌓기로 일관하여 진행되고 있다는 면에서 매우 심각한 문제점을 안고 있다.

공공디자인의 이러한 진행상황은 해방 이후 급속한 근대화에 의해 전개된 한국의 사회·문화적 현상과 무관하지 않다. 철학자 유헌식은 한국 사회를 '어설프고 어수선한 땅'이라고 말한다. 조선일보 기자 이한우는 '한국은 난민촌인가'라고 질문한다. 철학자 김영민은 '무엇이나 아무 곳에 있고, 무엇이라도 어디에도 없는' 한국 사회를 기지촌에 비유한다. 사회학자 조혜정은 현대의 한국인들이야말로 '피란민'이라고 단언한다. 최근에는 사회학자 홍성태가 서울을 논하는 책에서 이러한 관점을 다시 확인해 주고 있다.

이러한 사회 전반의 문제점을 인식하고 극복해나가야 하는 것이 대한민국 공공디자인을 수행하는 정부나 지자체 그리고 디자인 현장에서 공공디자인을 직접 실행하는 디자이너 등 모두에게 주어진 과제이며 책임이라고 생각된다.

세계화 시대에 있어 국가(지역)의 문화정체성이 국가경쟁력과 국민의 삶의 질에 중요한 요소로 작용한다는 점을 상기할 때, 대한민국 공공디자인에 대한민국의 문화정체성을 담보할 수 있는 새로운 방향설정이 전반적으로 필요하다. 즉, 문화정체성이 공공디자인에 얼마나 중요한 요소인지 파악하기 위해 공공디자인 선진국이라 할 수 있는 영국, 프랑스, 일본 등의 공공디자인 정책사례를 살펴봄으로써 향후 대한민국 공공디자인 정책수립에 있어 문화정체성 확보

방안이 얼마나 중요한지 인식하여야 한다.

지금 세계의 공공디자인 선진국들은 한편으로는 세계적 보편성을 주장하면서 다른 한편으로는 범국가적 차원의 정책으로 자신들의 정체성을 확보하기 위해 물심양면으로 노력하고 있다. 그러므로 대한민국의 공공디자인도 문화정체성에 대해 적극적으로 고려해야 한다. 단기적 정책으로 끝나는 것이 아니라, 장기적인 정책으로 전환하여야 한다. 그리고 지속적으로 논의하고 추진해야 한다. 그렇지 않으면 세계화 시대를 거치면서 대한민국이라는 나라의 존재는 사라지고 말 것이다.

문화정체성의 표현은 국가경쟁력과 직결된다

2002년 〈비즈니스 위크〉지는 'Cool Korea!'를 커버스토리의 표제로 다루었고, 세계적인 권위의 국제 디자인 어워드인 IDEA(International Design Excellence Awards)와 IF(International Forum) 등에서 연이어 수상을 하였다. 특히 IT관련 전시회에서는 이제 한국 기업이 참가하지 않으면 행사 자체가 부실해져버릴 정도다. 그동안 대한민국 디자인이 세계 디자인을 추종하거나 또는 종속성에 눌려 지낸 지난 50여 년의 디자인 역사를 되돌아 볼 때 실로 괄목할 만한 성장이 아닐 수 없다. 대한민국의 국가경쟁력이 높아진 것이다.

그러나 불행하게도 지금까지 정부나 지자체에서 공적영역의 공공디자인을 언급할 때, 공공성 담보에 대한 언급은 매우 미약하다. 시민을 대변한다고 표방하던 참여정부의 디자인 정책 '참여정부 디자인산업발전전략(2002)'에서도, MB정부에서도, 디자인의 경쟁력이 대한민국의 국가경쟁력임을 천명하고 있지만 공공디자인에 대한 언급은 없다. 이는 디자인의 본질이 공공의 문제를 개선하는 것에 대해 알지 못하고 있거나, 관심이 없다는 것을 반증하는 예라고 할 수 있다.

현재 우리의 원래 모습은 박물관이나 유적지에 박제되어 있을 뿐이다. 어떠한 재가공도, 현재적 발전도 이루지 못하고 정지되어 있다. 한마디로 아무렇게나 내팽개쳐져 있다고 말하는 것이 더 타당할 것이다. 지금 우리에겐 우리의 정체성이 없는 것이나 마찬가

지다. 아니 없다. 이제 우리의 모습을 스스로 찾아야 하는 시점에
와 있다. 이제라도 우리의 모습이 무엇인지 제대로 알지 못한다는
현실을 인정해야 한다. 그리고 성찰해야 한다. 그래야 다음 단계로
나아갈 수 있다.

디자인이 국가경쟁력의 기반이 되듯이 공공디자인도 국가경쟁력
의 기반이 된다는 것은 이제 공공디자인 정책입안자나 디자인 전
문가들 누구나 인식하고 있는 사실이다. 그러나 정작 중요한 공공
디자인이 어떤 디자인이어야 하는지에 대한 고민에 대해서는 매우
미흡하다.

이러한 현실이 문제가 되는 것은, 우리나라를 찾은 외국인이 여
기에서 그들 나라에서는 경험할 수 없는 우리나라만의 독특한 문
화를 경험하고자 하기 때문이다. 입장 바꿔 생각해서 우리가 외국
에 여행을 갔을 때, 우리나라에서 일상적으로 보아왔던 것을 보고
자 하지 않는 것과 같다. 잠깐은 반가울지 모르겠으나 그것으로 좋
은 경험이 된 여행이었다고 생각하지는 않을 것이다. 오히려 실망만
하게 될 것이다. 나아가 대한민국을 짝퉁의 나라라고 비웃으며 돌
아갈 것이다. 누구나 여행을 통해 그 여행지에서만 경험할 수 있는
새로운 경험을 하고자 하기 때문이다.

반면에, 그들이 우리나라에 여행 와서 우리의 공공공간을 통해
우리나라 오천 년 역사의 문화를 인식하게 된다거나, 또는 공공디
자인을 통해 우리 문화를 그들에게 인식시킬 수 있다면, 그들은 깊
은 인상을 받고 그 경험은 재방문으로 이어질 것이므로 자연스럽게
문화경쟁력과 함께 국가경쟁력도 올라가게 된다. 즉, 공공디자인은
우리나라와 우리 문화를 그들에게 인식하게 하고 판단하게 하는 매

우 효율적인 매체로 작용하게 된다.

만약 대한민국이 대한민국의 정체성을 공공디자인에 담아낼 수 있다면, 대한민국의 정체성이 세계적 보편성을 획득하면서 대한민국만의 특수성을 나타낼 수 있다면, 나아가 각 분야의 개별성까지 표현해 낼 수 있다면, 대한민국의 문화경쟁력과 국가경쟁력은 더욱더 높아질 수 있다. 그러므로 대한민국의 문화정체성을 성찰하고 복원하여 표현하는 것은 우리 앞에 주어진 매우 시급하고 중요한 과제라고 할 수 있다.

02

공공디자인 기초개념

디자인은
디자인을 위한 디자인을 할 때보다,
소수를 즐겁게 할 때보다,
다수를 즐겁게 할 때
더욱 빛난다.
그것이 공공디자인이다.

디자인이란 무엇인가?

디자인을 바라보는 시각은 연구자마다 다양하다. 그 정의들을 살펴보면 디자인의 개념을 쉽게 파악할 수 있다. 랄프 카플란(Ralph Caplan, 1982)은 "디자인은 물건을 제대로 만드는 것이다"라고 했고, 폴 랜드(Paul Rand)는 "디자인은 모든 기술에서의 창조적 원리다"라고 정의했다. 존 헤스켓(John Heskett, 1980)은 "서로 기능을 분담하거나 갈등관계에 있는 요인들을 종합하여 기계적 수단을 통해서 다수의 재생산을 허용하는 3차원적 형태의 개념과 그 물적 실체를 만들어내는 생산수단과는 분리된 창의적이며 제한적인 과정이다"라고 하여 산업과 기계의 발달이 특별한 관계가 있는 것으로 정의했다.

스테펀 베일리(Stephen Bayley, 1979)는 "산업화와 대량생산 방식의 도래에 대응하는 것으로, 미술과 산업의 만남으로 발생하여 사람들이 대량생산된 제품이 어떤 모습이어야 할까를 결정할 때 발생한다"고 우리가 일반적으로 생각하는 통념적인 디자인에 대하여 정의하였다(Waker, 1989). 반면에 빅터 파파넥(Victor Papanek, 1983)은 "모든 사람이 디자이너다. 거의 모든 시대마다 우리가 행하는 모든 것이 디자인이며, 디자인은 모든 인간 활동의 기초로서 예측 가능한 결과를 향한 모든 행위의 계획과 조직이 디자인 과정을 구성한다"고 정의하였다.

그리고 리처드 부캐넌(Richard Buchanan, 1985)은 "디자인은 개인이나 집단의 목적을 성취하는 데 있어 인간에게 봉사하기 위해서 생각하

고 계획하여 물건을 만드는 행위다. 여기에서 행위란 창조성을 포함한 디자인 행위에서의 효과성을 말하며, 물건이란 인간을 위해 봉사하는 디자인 과정의 결과물을 말한다. 생각하고 계획한다는 것은 디자인적 사고와 활동이 어디를 목표로 하는가를 분명히 하는 목적지향성이며, 디자인 물(物)은 디자인 과정을 통한 최종결과물로서 생활 속에 놓이게 된다. 개인과 집단의 목적을 성취한다는 것은 디자인이 인간의 활동이나 욕구, 희망에 근거한다는 뜻이다"라고 다소 길게 정의하였다.

위의 정의들을 토대로 디자인을 정리하면 디자인은 모든 인간 활동을 이롭게 하고자 하는 목적을 성취하기 위한 계획과 조직의 기초로서, 갈등관계에 있는 요인들을 종합하여 어떤 것(물건)을 제대로 만들기 위한 창조적 원리 및 과정이며, 대량생산된 제품(물건)의 형상을 결정하는 것이라고 할 수 있다.

디자인의 정체는 무엇인가?

디자인의 정체를 파악하는 것에는 의미를 확대하기보다는 의미를 좁히는 것에서 출발할 필요가 있다고 여긴다. 왜냐하면 의미를 좁히면 좁힐수록 더 뚜렷해지기 때문이다. 이 세상 어떤 사소한 것들도 그 원류를 따져보면 모든 것이 유기적으로 관련되어 있다. 대부분 하나의 뿌리에서 시작되어 여러 갈래로 나누어지기 때문이다. 그러면서도 우리가 철학, 문학, 음악, 미술이라고 달리 명명하는 것은 그 뿌리는 비슷하다 하더라도 표현된 결과물의 모습이 각

각 다른 독자성(originality)을 갖고 있기 때문이다. 즉, 각각이 가지고 있는 '주된 영역', 또는 '주된 의미' 그리고 '주된 표현'이 다르게 나타난다는 것이다. 그런 의미에서 디자인의 의미를 파악하기 위해서는 그 의미를 좁혀서 그 '주된 의미는 무엇인가'라는 질문에서 출발할 필요가 있다.

우선 어원으로 보면, design은 프랑스어의 이미 폐어가 된 des-seing이나 이탈리아어의 disegno와 같은 '목적한다(purpose)'라는 의미였던 것이 나중에 예술적 의미가 포함되었다. 프랑스어의 경우에는 짜임새가 바뀌어서 '목적'이라던가 '계획'의 의미는 dessein, 예술에 있어서의 design의 의미는 dessin으로 바뀌었고, 영어에서는 양자의 의미를 design으로 공통적으로 사용하고 있다.

명사로서의 의미는 이상과 같고, 동사로서의 design은 라틴어의 designare에서 유래한다. 이것은 '지시한다(to make out)'는 의미와, 전술한 명사의 두 가지 의미에서 유래하는 '계획을 세운다' 또는 '스케치를 한다'고 하는 세 가지 의미로 대별되어 있다고 명승수(1999)는 정리하였다.

design; 기도(企圖), 계획, →(구체적인)도안, 디자인, 설계.

n. 1. 디자인, 의장, 도안, 밑그림, 초벌그림; 무늬, 본, 모형(patten)

2. 설계, (소설, 극 등의) 구상, 착상, 줄거리

3. 계획, 기도, 의도(plan; 꿍심, 속셈, 음모(on, against)

vt. 1. 디자인하다, 밑그림(도안)을 만들다

2. 설계하다; 계획하다, 입안하다(plan)

3. 〈어떤 목적을 위하여〉 예정하다(destine)

4. 목적을 품다, 뜻을 품다(intend). vi. 의장(도안)을 만들다, 디자이너 노릇을 하다; 설계하다; 뜻을 두다, …할 예정이다.

designer; 디자이너, 의장도안가; 설계자; 음모자, 모사(plotter: 음모자, 공모자)

디자인의 어원적 의미와 사전에서 나타나는 디자인과 디자이너의 의미를 종합해 보면, 디자인은 첫째, 조형적인 것과 관계가 있고, 둘째, 무언가를 계획하는 것이며, 셋째, 어떤 목적을 가진 것이라 할 수 있다. 이것을 한 문장으로 정리한다면 '디자인은 어떤 목적(또는 의도)을 달성하기 위한 계획을 조형적(시각적)으로 마무리한 어떤 것'이라고 할 수 있고, 디자이너는 '어떤 목적을 달성하기 위한 계획을 조형적으로 마무리하는 사람'이라고 할 수 있다. 그리고 그것은 인간의 의도가 들어간 것이기에 자연물이 아닌 인공물이라는 것을 알 수 있다. 그리고 어원적 의미에서 계획을 세운다는 의미와 스케치를 한다는 두 가지 의미가 공통적으로 포함되어 있다고 할 수 있다.

또한 디자인의 정체는 현재 활동하고 있는 디자이너에 의해서도 파악될 수 있다. 디자이너는 의상디자이너, 건축디자이너, 제품디자이너, 그래픽디자이너, 광고디자이너, 편집디자이너, 웹디자이너 등 수많은 종류가 있다. 그러나 그들이 공통적으로 지향하는 것은 조형성이다. 그리고 그 조형성은 디자인이 되고, 디자인으로 평가받

는다. 결과적으로 어떤 조형적 결과물이냐에 따라 디자이너의 전문 영역이 결정되는 것이다.

지난 2000년 서울 세계그래픽디자인대회(ICOGRADA)에서 디자이너를 규정한 선언문은 디자인의 정체를 밝히는 데 도움이 된다. 이 선언문에서도 마찬가지로 디자이너를 '시각적 문제를 해결하는 사람'으로 규정하고 있다.

2000년 이코그라다(ICOGRADA) 서울선언문에서는 디자이너를 다음과 같은 일을 하는 사람으로 규정하였다.

① 문화적·시각적 경관을 형성하는데 기여하는 이
② 사용자 집단을 위해 의미 있는 가치를 창출하는 데 주력하며, 그들의 관심사를 올바로 해석하는 것은 물론, 이에 적절히 대응하는 전통적 또는 혁신적 해결책을 제공하는 이
③ 아이디어를 개념화하고 명확히 하여 구체적인 체험으로 표현해내는 이
④ 다름의 지나친 강조가 아닌 같음을 인식함으로써, 환경과 문화적 맥락의 다양성을 존중하는 공생적 입장에 바탕을 둔 이
⑤ 인류를 포함한 모든 환경에 해를 끼치지 않는 개인의 윤리적 책임감을 지니고, 디자인 행위가 인간성, 자연, 기술, 그리고 문화에 미치는 영향을 고려하는 이

어울림보고서, 〈어울림 이코그라다세계그래픽디자인대회 보고서〉, 2000

신은 자연을 창조하였고, 디자이너는 인간의 필요에 의해 자연을 모방하고 개선하여 인공적으로 무엇인가를 만들었다. 그것이 디자인이다. 뒷산에 있는 나무나 돌멩이는 자연물이다. 자연물은 잘 디자인된 것이지만 디자인이 아니다. 그러나 우리가 사는 집, 의자 등은 디자인이다. 사람이 만들었기 때문이다. 디자인은 사람이 어떤 필요와 목적에 의해서 만든 것, 즉 도구인 것이다. 이것이 디자인의 출발점이자 기본개념이면서 의미라 할 수 있을 것이다.

디자인은 근대의 산업시대에 태어났다

관점을 조금 바꾸어 보자. 미켈란젤로가 그린 〈천지창조〉가 미술의 결과물로서 유명한 예술작품이라고 하는 것에 이의를 제기할 사람은 없을 것이다. 그러나 우리가 미술(art)이라고 의심 없이 바라보는 〈천지창조〉가 제작된 과정 측면에서 본다면 미술이라기보다는 오히려 디자인에 더 가깝다. 왜냐하면 그것은 주문제작의 과정을 거쳤기 때문이다. 물론 주문자가 미켈란젤로를 선택한 것은 그의 예술적 자질과 능력을 고려하였겠지만, 그의 예술적 자질을 발현시키는 것이 목표는 아니었다. 주문자는 신에 대한 우상화가 목적이었던 것이다.

〈천지창조〉뿐만 아니라 여타 작품들도 마찬가지로 디자인에 더 가깝다. 왜냐하면 화가 자신의 영감과 예술성을 표현하는 근대적 의미의 미술(art)이라는 단어는 기껏해야 17세기 중반에 프랑스에서 처음 출현하였고 그로부터 100여 년 뒤인 1880년에야 일반 사전에

처음 등재되었다. 미술(art)은 근대 이후의 화랑이라는 제도권을 통해서 '예술로서의 미술'이라는 지금의 뜻으로 보편화되었기 때문이다. 그 이전에는 현재 우리가 사용하고 있는 화가의 자기표현으로서의 미술이라는 개념의 단어는 존재조차 하지 않았다.

이렇듯 art는 예술을 의미하지만 협의의 의미로는 미술을 의미한다(Stanniszewski, 1995). 미술을 통칭하는 것이다. art가 근대성에서 만들어진 단어이듯이 디자인이라는 단어도 마찬가지다. 산업혁명과 함께 미술이 관념의 세계에서 벗어나 표상의 세계로 나오게 되자 이것이 오늘날의 디자인과 같은 형태를 취하게 되었다. 제도권에서는 이를 art와 구별시키기 위해 applied art 또는 decorative art라는 용어를 만들어 미술과 구분하고자 하였다. 즉, 미술이 순수와 응용으로 분리되면서 응용미술의 하나로 구분된 것이다. 이러한 과정에서 디자인은 분명한 목적을 가진 객관성을 지향하게 되었다. 즉, 비즈니스로서의 디자인이 출현된 것이었다. 디자인이 미술과 구분되게 된 것은 결과물의 형태는 같았지만 그것이 목적한 바가 달랐기 때문이었다. 화가는 순수한 개인의 예술적인 감성표현을 위해 그림을 그리지만, 주문제작에 의한 디자인 결과물은 디자이너의 예술적 감성표현이 주된 것이 아니라 클라이언트의 이익을 위하여 수단으로 이용된다는 것이 다르다. 즉, 애초에 출발 자체의 목적이 다르다는 것이다.

그러나 디자인의 힘과 영역은 산업 시대의 성장과 궤를 같이 하면서 단순히 응용미술이나 장식미술의 개념으로서는 수용할 수 없는 새로운 영역으로 넓혀지는 단계에 이르게 되었다. 따라서 기존에 있던 단어 중에서 의미가 가장 유사하다고 생각되는 '디자인

(design)'이라는 단어를 차용하게 되었다. 그러나 그 의미의 폭이 너무 넓어 의미를 분명히 하고자 하여 만들어진 용어가 '산업디자인(industrial design)'이다.

산업디자인이라는 용어는 근대공업을 전제로 하는 것으로서 디자인의 원래개념과는 다른 새로운 개념이었다. 즉, 디자인의 영역이 한정됨으로써 독자성을 획득한 것이다. 디자인은 미술(art)은 미술인데, 산업과 관련된 미술이라는 것이다. 현재 우리가 사용하고 있는 디자인의 의미는 이 시기에 만들어지기 시작했다고 보아야 합당하다. 그러나 산업디자인이라는 용어도 시대가 변화함에 따라 디자인의 영역이 넓혀지고 세분화되면서 'industrial'이라는 꼬리표를 뗄 수밖에 없었다. 산업디자인은 디자인 분야 속의 여러 디자인 중의 한 부분으로서 산업디자인이 되었다. 즉, 대분류에서 여러 중분류 중의 하나가 된 것이다.

그러므로 지금 우리가 말하고 있는 'design'이라는 용어는 산업혁명을 기준으로 한 기계산업 시대의 대량생산을 기점으로 새롭게 만들어진 '단어'이며 오늘날 그 의미가 확장되었다고 보는 것이 합당하다. 즉, 디자인은 모든 것에 관계되고 영향받고 변화되었지만 그 인식의 결과는 '조형적'이라는 것에 그 '주된 의미'가 있음을 인식해야 할 것이다.

디자인은 조형성에 기반하는 것이다

앞선 논의들을 바탕으로 한다면 디자인에 대한 사고는 '조형성'

이라는 주된 개념에서 출발하는 것이 합당하다. 이를 정시화(2001)는 '형상성'이라고 주장한다. 디자인의 형상성이란 어떤 형태, 형식, 스타일을 가진다는 것을 뜻한다. 알렉산더(Alexander, 1964)는 형태의 중요성에 대해 "디자인의 궁극적인 대상은 형태다(The ultimate object of design is form). 모든 디자인은 형태와 상황이라는 두 가지 실체의 관계에서 적합성을 추출하려는 노력으로부터 시작된다. 상황은 문제를 규정짓고 형태는 그 문제의 해답이다"라고 했다. 또한 막스 빌(Max Bill, 1957)은 "형태는 그 자체가 내포하고 있는 개념이 표현되는 것이며, 형태가 형상화된 결과로 창출된 물체는 예술작품으로 간주된다"고 했다.

이렇듯 디자인의 조형성에 대한 중요성을 말하는 논의는 수없이 많다. 이런 이유로 아무리 디자인의 영역이 넓어졌다고 하더라도 디자인이 조형성을 기반으로 하는 주된 개념에서 벗어나기는 어려워 보인다. 조형성이 디자인의 정체성이 될 수 있는 것은 조형성, 즉 형태라는 시각을 통해서 경험하는 대상물의 본질적인 특성이며, 대상물이 갖고 있는 구조적인 질서를 파악하는 것이기 때문이다. 구조적인 질서를 파악하는 것은 효율적이기도 하지만, 유용함을 위해서도 필수적인 과제다.

앞에서 언급한 디자인의 정의와 전술한 내용을 종합하여 보면, 디자인은 외형적으로는 예술과 닮아 있고 내면적으로는 과학과 닮아 있다. 즉, 과학과 예술의 경계선에서 그 둘의 조화로서 디자인은 이루어지는 것이다. 과학에 기반한 효율성으로 시작하여 감성적인 예술로 마무리되는 것이 디자인이다.

디자인은 사람에 의해 만들어지는 것이다

원시시대의 '돌 하나'는 자연물이다. 그것을 인간이 맹수를 쫓기 위해 사용하거나, 열매를 깨뜨려 내용물을 먹거나 하는 데 사용하면 그 자체로 도구가 된다. 인간과 도구와의 관계는 분리할 수 없다. 그렇다면 도구란 무엇인가? 피셔(Fischer)는 "도구는 작업자가 자신과 노동의 제재(題材) 사이에 개재시키는 사물이나 사물의 복합체다"라고 정의하였다.

인간이 도구를 사용하는 데는 몇 가지 단계를 가지고 있었다. 도구사용에 있어서 최초에는 자연의 대상물을 있는 그대로 선택해서 사용했고, 그 다음에는 자연물을 모방했으며, 마지막에 이르러서는 그것을 의도한대로 개선했다는 것이다. 결국 디자인의 출발은 도구다. 도구로서의 디자인은 인간이 생존을 위해 생활환경을 개선하고, 새로운 생활양식을 효율적으로 창조함으로써 인간의 최대 염원인 '가장 바람직한 삶'을 달성하기 위한 인간의 모든 노력을 의미하기 때문이다.

여기서 디자인의 변화과정을 단계별로 정리해 본다면 대략 다음과 같다.(이재국, 2002)

> 1단계: 생존을 위한 도구로서 자연물의 원초적 형태를 이용
> 하는 것에서 출발하였다.(도구성)
> 2단계: 생활을 위한 수단으로 스스로 무언가(자연물 등)를 가
> 공한 형태로 만들게 되었다.(기능성)
> 3단계: 산업혁명의 기계시대를 거치면서 개인이 아닌 대중

을 위한 상품으로 기계에 의한 대량생산체제로 바뀌
면서 규범적 형태를 취하게 된다.(합리성)

4단계: 오늘날과 같은 현대에 이르러서는 소중(小衆)을 위한
상품으로 다품종 소량생산의 형태를 띠면서 표현적
형태로 바뀌어가고 있다.(예술성)

5단계: 현재의 디지털 시대에는 유형적인 것만이 아닌 무형
의 감정까지도 가시화하는 경험디자인 시대로 접어
들고 있는 상태다.(경험성)

우리가 논의하는 디자인은 세 번째 단계에서부터 시작되었다고
보아야 할 것이다.

이렇듯 디자인은 자연물이 아닌 인공물의 형태로 시작되었다. 그
러므로 항상 어떤 목적과 필요성을 가지고 있다. 그리고 그것은 항
상 조형적으로 표현된다. 그러므로 조형성이 디자인의 '주된 개념'
이 되는 것이다. 즉, 사과라는 말에는 사과에 대한 개념과 먹을 수
있는 실제 사과 둘 다 가리킨다. 어떤 것이든 상관없이 사과라는 소
재를 가지고 시를 쓰면 시가 되고, 물감으로 그림을 그린다면 미술
이 되고, 박자나 가락을 입히면 음악이 되고, 어떤 필요라는 목적
으로 무언가를 만들게 된다면 디자인이 된다.

여기서 문제가 되는 것은 문학에도, 미술에도, 디자인에도 공통
적으로 인간의 의도와 기획하는 디자인 행위가 포함되어 있다는 점
이다. 이 세상의 모든 분야가 공통적으로 가지고 있는 요소가 '기
획하는 디자인 행위'다. 그러나 그 디자인 행위를 통해 생겨나는 결
과물의 모습에 따라서 행위는 다르게 명명된다. 즉, '기획하는 디자

인 행위'를 통해 정치적으로 표현하면 정치학이 되기도 하고, 경제학이 되기도 하고, 사회학이 되기도 하고, 문학이 되기도 하고, 미술이 되기도 하고, 건축이 되기도 하고, 디자인이 되기도 하고, 때로는 음악이 되기도 한다. 이러한 측면에서 본다면 우리가 일상적으로 이야기하는 디자인을 결정하는 주된 요소는 디자인 사고나 행위로 인해 결정되는 것이 아니라, 그 디자인 행위의 '결과'에 의해 결정된다고 보아야 한다. 이런 관점에서 보면 디자인은 개념의 사유과정이 아니라 그 결과가 되는 것이다.

디자인은 개념이기도 하고 행위이기도 하며 산물이기도 하다고 말하는 사람들도 있다. 물론 맞는 말이다. 하지만 그것이(어떤 것 또는 행위) 디자인이냐, 아니냐로 구분하는 기준은 어떤 행위의 결과물(산물)이 무엇이냐에 의해 결정되는 것이다. 이에 대해서는 누구도 부인할 수 없을 것이다.

디자인 교육의 기원이라고 할 수 있는 바우하우스(Bauhaus)의 디자인교육선언문은 "예술가들과 수공예 작업을 하는 사람들이 조형이라는 틀 안에서 공동적으로 미래를 건설하고자 한다"고 부르짖었듯이, 디자인은 조형성, 바꿔 말해서 시각성을 기반으로 하는 것은 자명하다.

디자인의 의미와 근대에서 출현한 근거 그리고 조형성과 인공물로서의 디자인에 관한 이상의 탐색을 통해 디자인은 다음과 같이 재정의할 수 있을 것이다. 재정의의 출발은 앞서 설명한 논의와 '2003년 동경 세계그래픽디자인대회'의 대회 슬로건이었던 '비주얼로그(visualogue; visual + logos의 합성어)'에서 비롯된다. 비주얼로그는 '본질(진리)의 시각적 재현'을 뜻한다. 현대디자인은 여러 가지 뜻을 함

유하고 있지만, 필자는 디자인의 정의를 "디자인은 인간을 위한 비주얼로그"로 정의하고자 한다. 즉, 디자인은 "인간을 위한 어떤 본질(진리)의 시각적 형상화"인 것이다. 그래픽디자인이라고 한다면 그래픽의 본질을 시각화하는 것이고, 제품디자인이라고 한다면 제품의 본질을 시각화하는 것이 되며, 실내디자인이라고 한다면 실내공간의 본질을 시각화하는 것이고, 건축디자인은 건축공간의 본질을 시각화하는 것이다. 여타의 다른 디자인도 이와 같이 정의할 수 있다. 이 정의를 토대로 하여 디자인의 의미를 확장하는 것이 옳다고 판단된다.

디자인은 다음과 같이 분류할 수 있다

디자인은 여러 가지 방법으로 분류할 수 있다. 우선 디자인이 처한 상황에서 생겨나는 유형별로 분류할 수 있는데, 그 분류는 기존의 자연을 모방하는 모방디자인, 기존 디자인을 부분적으로 변형시키는 수정디자인, 기존의 경험(기술)을 응용하여 새로운 것을 만들어내는 적응디자인, 새로운 기술개발과 디자인 개발이 병행하여 이루어지는 혁신디자인으로 나눌 수 있다(이재국, 1992). 이러한 방법으로 상황별, 매체별, 기능별 등 여러 가지로 분류할 수 있다.

이 책에서는 디자인을 목적별로 분류하고자 한다. 왜냐하면 디자인은 디자이너에 의해 실행되는 바 그 목적에 따라 똑같은 결과물이라 하더라도 전혀 다른 시각으로 해석될 수 있는 여지가 있기 때문이다. 목적별로 디자인을 분류하면 작가 입장에서 실행하

는 '나를 위한 디자인'과 클라이언트를 위해 실행되는 '너를 위한 디자인', 그리고 나도 너도 아닌 우리, 즉 공공을 위해 하는 '우리를 위한 디자인'으로 구분할 수 있다.

'나를 위한 디자인(design for me)'은 디자인을 자신의 예술적 재능표현의 한 방편으로 생각하는 디자인이라고 말할 수 있다. 그러므로 이 영역을 추구하는 디자이너는 작가적인 경향을 띤다고 보는 것이 타당하다. 이는 나의 예술적 성취도를 달성하여 내가 만족하는 것이 목적이다. 즉, 내가 디자인의 주체가 되는 것이다. 디자인 행위나 결과는 작가로서의 나의 만족이 가장 우선이 되고, 그 다음 타인이나 공공영역에도 이익이 된다면 더욱 좋은 디자인이 되는 것이다. 이러한 관점은 일견 디자인과 유리된다고 생각할 수 있으나, 사실은 모든 디자이너가 기본적으로 지녀야 할 예술적 감성을 표현할 수 있는 기본능력이라고 생각할 수 있다. 왜냐하면 자신이 만족하지 못하는 디자인을 다른 사람에게 사용하라고 요구할 수는 없기 때문이다.

이 영역은 모든 디자이너의 기본능력에 속한다. 디자이너는 이 기본능력을 기반으로 디자인 행위를 수행하여 디자인의 질적 수준을 담보할 수 있게 된다. 왜냐하면 어떠한 디자인이든 예술적 수준의 놀라운 해결책이 제시되지 않고서는 사용자에게 쾌를 제공할 수 없기 때문이다. 특히 디자이너에 의해 수행되는 그 해결책은 미적 해결책, 즉 시각적 형태로 나타나기 때문이다. 그러므로 디자이너는 예술적으로 표현할 수 있는 기술을 기본적으로 갖추어야 하는 것이다. 그러므로 디자이너는 예술적 기능을 수단으로 표현하고자 하는 목적에 다가가게 되는 것이다.

'너를 위한 디자인(design for you)'은 나의 문제가 아닌 클라이언트의 문제를 효과적으로 해결하는 디자인이다. 클라이언트는 기업일 수도 있고, 개인일 수도 있다. 중요한 것은 클라이언트의 주문에 의해 디자인이 시작되고 마무리되는 프로세스를 거치게 되는 디자인영역이라는 것이다. 우리가 일반적으로 디자인이라고 말하고, 또 매일매일 경험하고 있는 디자인의 영역이 모두 이에 속한다.

이 영역의 디자인 목적은 기본적으로 클라이언트가 추구하는 목적을 달성하는 것에 우선한다. 바꿔 말해서 판매를 위한 것이 목적이면 판매를 이루어내야 하고, 기능의 유용성이 목적이면 그것을 해결하여야 한다. 이는 주체가 디자이너가 아니라 클라이언트가 되는 것을 의미한다. 디자인이 클라이언트의 목적을 달성하여 클라이언트를 만족시키는 것이 가장 중요하다. 그리고 난 이후에 그것이 사람(소비자)에게도 편리하고 멋있는 디자인이 되어야 하는 것이다. 오히려 소비자의 문제는 두 번째인 것이다. 그러므로 이 영역의 디자인에서는 건강한 클라이언트를 만나는 것이 디자이너에게 매우 중요하다.

원래 목적인 클라이언트의 목적을 우선 달성한 다음 사용자(소비자)의 이익과 공공의 이익을 달성시켜 결국 공중의 삶의 질을 높여주는 것에도 기여하게 되는 것이다. 그러므로 이 영역의 디자인의 핵심목적은 클라이언트의 요구를 만족시켜서 클라이언트의 경쟁력을 높이고, 클라이언트의 이익을 창출하는 것에 있다. 이 과정에서 디자인의 윤리에 대한 문제가 대두될 수 있는데, 그 문제 역시 기본적으로 클라이언트의 문제를 적절하게 해결한다는 전제하에서 논의가 진행되어야 한다. 결국 사적영역의 이익과 경쟁력에 대

한 문제가 디자인의 목적이 되고 중심이 된다. 공적영역에 대한 문제는 또 다른 차원의 문제가 되는 것이다. 간혹 클라이언트의 문제를 도외시하고 디자인의 윤리를 주장하는 경우가 있는데 이것이야말로 결코 윤리적이라고 말할 수 없다. 물론 이에 대한 논의는 매우 필요하지만 말이다.

'우리를 위한 디자인(design for us)'은 이 책의 주제인 공공디자인 영역을 말한다. 클라이언트에 의해 디자인이 시작되지만 그 주체가 클라이언트가 아닌 사용자가 주체가 되는 디자인이다. 요컨대 클라이언트가 정부 또는 공공단체라고 한다면 사용자는 시민이 된다. 이 영역에서의 디자인은 클라이언트를 만족시켜야 하지만, 클라이언트는 시민을 만족시켜야 하는 목적을 가지고 있다. 그러므로 우리를 위한 디자인은 시민을 만족시켜야 하는 디자인인 것이다.

시민은 개인이 아니다. 다수다. 그러므로 공공디자인의 목적은 다수의 편리와 쾌를 위해 기획되고 만들어져야 하는 디자인이다. 바꿔 말하면 공공성 확보를 통해 시민들의 삶의 질을 높이는 것에 그 목적이 있다. 이익 또는 가치의 창출 그리고 경쟁력의 확보는 그 다음에 논의되어야 할 문제다. 시민의 요구를 우선 수용한 다음 그 것이 쌓이고 쌓여서 문화가 되고, 그 문화가 가치를 생산하고 결국 하나의 문화경쟁력으로 자리매김하게 되는 것이 우리를 위한 디자인이다. 그 시대를 살아가는 시민의 요구에 부합하는 공공디자인이 되면 자연적으로 이익도 생기고 가치도 창출되어 경쟁력 있는 문화로서의 디자인이 된다. 이 영역의 디자인은 디자이너들이 공공을 위해 행하는 디자인 기부활동 등도 포함한다.

공공디자인이란 무엇인가?

공공에 대한 이론적 배경은 무엇인가?

공공(public)의 사전적 의미는 다음과 같다.

라틴어 publicus에서 비롯되었는데, 이는 백성을 의미하는
populus에 −ic가 덧붙여져 '백성의'란 의미를 가지고 있다.
그 의미는 1)공공의, 공중의(↔ private); 사회[국가](전체)의. 2)공
개의; 공립의, 공영의. 3)국사(공무)에 종사하는, 공적인, 공사
(公事)의. 4)공공연한, 남의 눈에 드러난; 널리 대중에게 알려
진, 저명한 등의 의미를 가지고 있다.

<div align="right">랜덤하우스, p.1856</div>

'공공성'의 의미는 전통적으로 '공(公)', '공적(公的)', '공공(公共)' 등의
예에서 보듯이 국가 및 사회에 관련되는 현상을 지칭한다. '공적 독
점', '공적 부조', '공적 경제' 등의 예시는 그것이 '국가와 관련된 어
떤 성질'을 지시하고 있음을 보여준다. 그런가 하면 '공공성(公共性)'이
'한 개인이나 단체가 아닌 일반 사회구성원 전체에 두루 관련되는
성질'로 간주하는 데서 보듯이 그것은 또한 국가와 직접 관련이 없
는 사회의 자율적 속성으로 여겨진다.

공공성은 '공공영역(public sphere)'이라는 개념으로도 통한다. 공공

영역은 일반적으로 '개인의 이해관심을 뛰어넘는 공동의 문제가 제기되고 논의되며 해결되는 곳, 공동선을 추구하며 보편성과 합리성을 담보하는 영역'이라 할 수 있다. 때로는 삶의 어떤 국면에 공공성을 증진시킬 것인지에 대한 문제를 생각하기 위한 화두로 사용된다. 이 개념을 둘러싼 논의는 상당히 복잡한 모습을 보이고 있다. 그러나 이 개념적 혼란은 오히려 공공성의 증진이라는 조건에서 공공영역이라는 문제설정 속으로 들어가 '어떻게 공공영역을 구축할 것인가?' 또는 '어떻게 공공영역을 변화시켜 명실상부한 공공영역으로 만들 것인가?'와 같은 질문을 가능하게 한다.

　공공성을 공익, 공적, 공공영역 등의 다양한 의미와 범주로 이해하더라도 공공성(공공영역, 공익 등)이 왜 필요하며, 어떻게 유지되고, 또한 공공성이 침해되는 이유와 결과는 어떻게 나타나는가 등의 문제는 공공디자인의 관심이 될 것이다. 특히 디자인의 새로운 담론으로서 공공디자인을 말할 때는 공공성의 유지와 확장이라는 행위적 측면을 함께 제기하지 않을 수 없게 된다.

　따라서 공공디자인 의제는 디자인이 '대중의 삶의 질'에 영향을 미치는 범위 안에서 논의되어야 할 것이다. 그렇기 때문에 공공성의 의미와 개념을 체계적으로 파악하여 공공디자인에 적용하는 것은 필수적이라고 판단된다. 이러한 개념이 파악되어 있지 않은 상태에서 진행되는 공공디자인은 공적기관의 업적 쌓기식의 외형적인 스타일링에만 주력하게 되어, 시민의 요구와 편리와는 상관없는 기형적인 공공디자인이 되어버리고 만다.

　공공성 개념을 파악하기 위해서는 다양한 이론을 적용하여 접근할 수 있다. 첫째로, 합리적 선택이론과 신자유주의 이론의 측면에

서 접근하는 것과 둘째로, 마르크스주의 이론과 국유화(사회화)론의 측면에서 접근하는 방법 그리고 셋째로, 하버마스와 그람시의 이론에서 접근하는 방식이 있다.

'합리적 선택이론(rational choice theory)' 혹은 '공공선택이론(public choice theory)'은 신자유주의 이론으로 확장되면서 개인의 이익의 존중과 증대, 그리고 시장의 자유를 최대한 추구하면서 국가의 개입과 규제를 최소화하게 된다. 결국 공공성의 위기와 훼손의 결과를 가져 온다는 점에서, 또한 마르크시즘의 공공성은 부르주아를 보호하기 위한 이데올로기로 간주되어 폐기되어야 하거나 아니면 노동자계급의 계급투쟁으로 환원되어야 한다고 보는 견해이므로 이 둘은 본 논의에서 주장하는 공공성과 의미가 합치되지 않아 논의 대상에서 제외하였다. 본 논의에서는 하버마스와 그람시의 공공성 이론의 측면에서 접근하는 것이 합당하다고 판단된다.

공공영역이란 사적영역(private sphere)과 구별되는 공적영역을 지칭한다. 사적영역이 개인적 생활, 노동 그리고 가족 내의 또는 개인적으로 극히 친밀한 인간관계를 말한다면, 공공영역은 개인을 넘어서는 구조화된 사회적 개인들 사이의 행위와 의사소통 관계를 의미한다. 이 공공영역의 가장 중요한 요소는 정당, 자발적 결사체, 언론 등이며, 이들은 국가권력을 견제·감시하고 시민 사회의 관심 및 이익을 국가(혹은 정치사회)에서 중재하는 역할을 담당해 왔다는 것이 하버마스가 시민 사회의 공공성을 바라보는 관점이다.

공공성은 새로운 사회적 공간, 곧 '공공영역'에서 존재한다. 하버마스에 의하면 공공영역의 특수한 성격의 하나는 그것이 '공공성'을 형성해낸다는 점에서 하나의 규범적 틀이자, 구체적인 구성원들

과 인적·물적 교류망을 지녔다는 점에서 특정한 사회공간이다. 이러한 측면에서 공공성은 무엇보다도 절차적 의미가 강조된다. 즉, 개인들의 이성적 토론을 통해 합리적 해결이 가능하다는 전제에서 출발한다는 것이다.

하버마스에 근거해서 생각해 볼 때, 사회적 행위자들이 공론의 장에서 이루어지는 합리적이고 자유로운 의사소통을 기반으로 공공적 의사소통 구조가 형성되고 이렇게 공론의 장을 통과할 때 '공공성(공익)'이 획득된다고 볼 수 있다.

여기에서 공공성 획득과 공공영역 확장을 위한 사회운동은 시민사회적인 행위자들이 산출해내는 정체성의 표식인 자기동일시와 자기정당화 단계를 통과하여 목표지향적인 정치와 나란히 '정체성의 정치'를 계속 추구한다. 이를 바탕으로 공공디자인을 정리하면 '정체성-자기동일시'와 '자기정당화' 단계를 거쳐 목표지향적인 디자인이 되어야 하는 것이 공공디자인이라고 말할 수 있다. 그러므로 공공디자인을 수행할 때에는 공공의 정체성을 항상 재확인해야 한다.

하버마스(Habermas, 1992)는 '공공영역을 의사소통 행위에 의해 산출된 사회적 공간'이라고 정의한다. 그러나 현재 우리나라의 공공디자인은 민주적 정당성을 거의 확보하지 못하고 있는 실정이다. 왜냐하면 합의를 이루는 절차가 빠져 있거나 있더라도 형식적으로 진행되기 때문이다. 개인들은 공공영역에서 사적으로 처리되는 소외대상이 아니라, 공공적 사회구성의 자율적인 주체로 실천되어야 한다. 공공영역은 사회가 구성되고 주체가 형성되는 경로이자 환경이기 때문이다. 개인(시민)들은 공공영역의 수혜자이면서 동시에 공공

영역의 자율적이고 사회적인 창조자이자 그 권리자다. 따라서 공공영역의 구성, 성격, 기능, 관계 및 배치는 국가권력이나 자본에 의한 시장원리에 일방적으로 규정되지 말아야 한다.

하버마스에 의하면 공공성(공익)은 자유로운 공론장의 토론을 통해 획득되고 규정된다. 그러므로 공공디자인은 공공의 의사소통에 기반하는 정치적이고 자율적인 공론의 장을 산출하는 디자인 전략을 가져야 한다. 그러나 아직도 국가권력과 시장의 영향력이 우세한 한국 사회에서 토론과 절차를 통한 공공성의 획득과 확장에는 많은 한계가 있다. 그럼에도 불구하고 공공디자인이 '우리를 위한 디자인(design for us)'이 되기 위해서는 시민 사회에서의 공공영역 구축과 공공성 확보를 통한 절차적 정당성을 획득하는 과정을 거쳐 수행되어야 한다.

정리하면, 하버마스의 시민사회와 공공영역에서의 공공성 확보를 위해서는 다음이 전제되어야 할 것이다.

공공영역(public sphere)이란 사적영역(private sphere)과 구별되는 공적인 영역을 지칭한다. 그러므로 공공영역은 초개인적으로 구조화된 사회적 개인들 사이의 행위와 의사소통 관계를 의미한다. 공공성은 새로운 사회적 공간, 곧 '공공영역'에서 존재한다는 점에서 하나의 규범적 틀이므로 무엇보다도 절차적 의미가 강조된다. 그러므로 공론장에서는 합리적이고 자유로운 의사소통(논쟁)을 기반으로 공공적 의사소통 구조가 형성되어 공론장을 통과할 때 '공공성(공익)'이 획득된다고 볼 수 있다. 따라서 공공영역의 구성, 성격, 기능, 관계 및 배치는 더 이상 국가권력이나 자본(시장원리)에 의해 일방적으로 규정되지 말아야 한다(고길섶, 2001). 공공성 획득과 공공영역 확장을

위해서는 행위자들이 산출해내는 정체성의 표식, 즉 자기동일시와
자기정당화 단계를 통과하여 목표지향적으로 수행되어야 한다.

이는 공공디자인의 개념을 정립하는 데에 반드시 고려되어야 할
중요사항이다.

'우리를 위한' 디자인으로서의 공공디자인

인간이 공동생활을 영위하기 위해서는 그것을 묶는 의미나 기능
을 표현하는 공적인 공간이 필요하다. 공적인 공간은 '사람과 사람'
이 친밀하게 교류하기 위한 커뮤니케이션의 장소이면서 동일한 종
교에 기초한 의식의 장소다. 또한 정치나 결사의 집회 장소이며, 생
업을 위한 공간이 되기도 한다. 그러므로 공적공간의 구성양태는
사람의 행위와 밀접한 관계성을 갖고 있고, 그 질서는 고유의 일정
문맥에 따라 사람들과 동화될 수 있도록 하여, 궁극적으로 '우리'
모두가 쉽게 이용하기 위한 것이 되어야 한다.

이와 같은 공적인 장소나 공간을 공적공간(public space)이라는 말
로 표현하고, 그 공적공간을 형성하고 있는 각종 장치류나 도구들
의 양상을 공공디자인(public design)이라고 부른다.

공적공간은 구성원이 포함하고 있는 역사적 배경과 사회적 배경,
풍토성, 민족성에 따라 나타나는 형태가 서로 다르다. 바꿔 말해서
한국과 일본 그리고 중국은 같은 동북아시아 지역에 인접하여 있지
만, 서로 다른 민족성, 서로 다른 풍토, 서로 다른 역사, 서로 다른
사회를 가지고 있다. 그러므로 그 '다름' 속에서 나타나는 공적공간

의 양태도 다르게 나타날 수밖에 없다.

공적공간의 종류를 개괄하여 보면 주로 정치적인 장, 종교적인 장, 상업적인 장, 정보교환이나 오락의 장, 자연환경적인 장, 그리고 그것들이 집합된 장 등으로 나눌 수 있다. 공공디자인은 공적공간에서 합리적이고 자유로운 의사소통을 기반으로 실시하는 공공영역이다. 그러므로 공공(시민)의 삶의 질을 향상시키기 위한 비주얼로그이기도 하면서 동시에 공공의 아이덴티티(identity)를 구성하는 요소로 작용한다.

이런 점에서 공공디자인은

첫째, 다수(공공)를 위한 디자인이다.
둘째, 다수의 정체성을 나타내게 되는 디자인이다.
셋째, 다수의 삶의 질을 향상시키는 디자인이다.
넷째, 다수의 문화가 되는 디자인이다.
다섯째, 다수의 경쟁력이 되는 디자인이다.

즉, 공공디자인은 다수를 위한 디자인이 되어야 한다. 그러므로 다수의 정체성을 나타낼 때 다수의 삶의 질도 향상시킬 수 있게 된다. 나아가 그 공간에 속한 다수의 문화가 될 수 있다. 공공디자인이 문화로 자리잡을 수 있게 되면 자연적으로 다수의 경쟁력이 되어 문화경쟁력이 되는 것이다.

공공디자인은 기본적으로 기능성과 경제성 그리고 심미성을 고려하여야 하지만 무엇보다도 일회적인 성격보다는 지속가능성을 염두에 두어야 하는 디자인이다. 왜냐하면 공공디자인은 시간이 경

과함에 따라 우리의 문화가 되고 정체성이 되기 때문이고, 나아가 우리 문화의 경쟁력으로 작용하게 되기 때문이다. 또한 언제나 효율성만을 주장할 수는 없다는 점에서 사적영역의 디자인과 다르다. 다수의 문화적인 배경이나 역사적 배경 등 다수의 정체성을 담보하지 않고 효율성만 추구한다면 아마도 세계 모든 나라의 공공디자인은 어디를 가더라도 똑같은 모습으로 만들어질 것이다. 그러나 살아온 배경이 다르고, 만드는 사람이 다르고, 사용하는 사람이 다르고, 자재가 다르기 때문에 각 사회마다 다른 모습, 즉 다른 정체성으로 나타날 수밖에 없다. 그렇게 다른 정체성으로 나타나는 것이 그 나라의 문화가 되고 문화정체성이 되는 것이다.

공공디자인의 범주와 수행의 고려요인은 어떻게 되는가?

공공디자인은 공공영역을 형성하고 유지하기 위해 활용되는 디자인을 말한다. 그런 점에서 주로 개별적인 소비재를 중심으로 시장을 통해 매개되는 사적영역의 디자인과 구별되며, 그 자체가 공공재(public property)이거나 또는 사유물이라 할지라도 공공적 성격을 띠는 것(건물의 외관이나 옥외광고물 등)을 포함한다. 그러므로 공공디자인은 근본적으로 시민들에게 쾌를 제공하기 위한 것이다. 그러기 위해서 공공영역 환경의 시각적 형상의 수준을 높이기 위해 공공차원에서 공급되는 디자인 인프라라고 할 수 있으며, 공공사업(public work)의 문화적 가치를 확보하기 위한 중요한 장치다.

공공디자인은 그 대상이 매우 다양하고 포괄적이기 때문에, 가

공공디자인 영역(한국공공디자인학회, 2007)

대분류	중분류	소분류	세부항목
공공 공간 디자인	도시 환경	야외 공공 공간	공원, 운동장, 묘지, 공공기관 부속용지, 광장, 놀이터, 집회시설, 보도, 쌈지공원 혹은 기타 유사기능의 공간디자인
		기반 시설 공간	도로, 주차장, 터널, 철로, 고가도로, 교량, 관계배수시설, 상하수도 시설, 하수처리장, 발전소 혹은 기타 유사기능의 공간디자인
	공공 건축 및 실내 환경	행정 공간	공공안내소, 마을회관, 파출소, 소방서, 우체국, 전화국, 동사무소, 군사공간, 교도소, 국가 또는 지방자치단체 청사, 정부행정부처 건물, 외국공관 건축물 혹은 기타 유사기능의 공간디자인
		문화 복지 공간	시민회관, 문화재, 체육관, 경기장, 공연장, 국공립 복지시설, 국공립 의료시설, 보육원, 기념관, 박물관, 미술관, 휴게소 혹은 기타유사기능의 공간디자인
		역사 시설 공간	여객자동차터미널, 화물터미널, 철도역사, 지하철역, 공항, 항만, 고속도로휴게실 혹은 기타 유사기능의 공간디자인
		교육 공간	국공립 초, 중, 고등학교 및 대학교, 유아원, 교육원, 훈련원, 연구소, 도서관, 연수원 등 기타 유사기능의 공간디자인
공공 시설물 디자인	교통 시설	보행 시설물	보행신호등, 펜스, 볼라드, 가드레일, 가로표식, 에스컬레이터, 정류장, 자전거 정차대, 육교, 지하도, 보행유도등 등과 같은 시설물의 디자인
		운송 시설물	신호등, 교통차단물, 속도억제물, 주차시설, 주차요금징수기, 공공기관 소유차량 등과 같은 시설물의 디자인
	편의 시설	휴게 시설물	벤치, 의자, 셸터, 옥외용 테이블 등과 같은 시설물의 디자인
		위생 시설물	휴지통, 용수대, 재떨이, 화장실, 세면장 등과 같은 시설물의 디자인
		판매 시설물	매점, 무인 키오스크, 자동판매기, 신문가판대 등과 같은 시설물의 디자인

공공 시설물 디자인	공급 시설	관리 시설물	맨홀, 전신주, 보행등, 신호개폐기, 전력구, 배전함, 환기구, 우체통, 소화전, 방재시설, 범죄예방장치, 신원확인장치 등과 같은 시설물의 디자인
		정보 시설물	공중전화, 풍향계, 시계, 온습도계, 인포부스, 관광안내시설, 지역안내도, 교통정보판 등과 같은 시설물의 디자인
		행정 시설물	각 집기와 도구, 제복, 가구, 문구, 표찰, 무인민원처리기 등과 같은 시설물의 디자인
공공 매체 디자인	정보 매체	지시 유도 기능 매체	이정표, 교통표지판, 지역관광안내도, 버스노선도, 지하철노선도, 방향유도사인, 규제사인, 자동차번호판, 각종 픽토그램 등과 같은 시각매체의 디자인
		광고 기능 매체	광고판, 현수막, 포스터, 게시판, 간판, 배너, 깃발, 홍보영상 등과 같은 시각매체의 디자인
	상징 매체	행정 기능 매체	국가상징사인, 행정부처 및 지방자치단체의 상징사인, 국가기관 상징사인, 각종 증명서, 공문서 서식, 각종 출판물 표지, 각 기관 웹페이지 등과 같은 시각매체의 디자인
		유통 기능 매체	화폐, 여권, 교통카드, 채권, 기념주화, 우표 등과 같은 시각매체의 디자인
		환경 연출 매체	벽화, 슈퍼그래픽, 미디어아트, 오감연출매체 등과 같은 시각매체의 디자인
공공 디자인 정책	행정 및 정책		문화진흥정책, 산업정책, 보건복지정책, 환경자원정책, 기술정책, 문화정책, 지역개발, 관광자원개발, 이벤트 산업, 국민건강진흥, 스포츠복지, 예술정책 등 공공디자인을 진흥할 수 있는 다양한 방안
	관련법규		경관법, 도로교통법, 건축법, 의장법, 산업디자인 관련법, 산업재산권법, 보건 복지법, 문화재보호법, 교통안전법, 행정법 등과 같은 공공디자인을 진흥할 수 있는 법의 연구

급적 도시계획, 건축, 조경, 공공시설, 교통시설, 각종 행사와 같은
사업의 유기적인 구성부분으로 함께 다루어야 한다. 즉, 각 요소별
로 분리하여 다루기가 쉽지 않다는 것이다. 그럼에도 불구하고, 현
재 우리나라의 공공디자인은 전체적인 조망 아래에서 실행되기보
다 각 요소별로 분리되어 실행되고 있다. 이는 문제의 방대함도 있
겠지만, 정책담당자들이 공공디자인을 왜 하는지에 대한 이유를
잘 모르기 때문이다. 그러므로 공공디자인에 대한 영역의 분류는
매우 중요하다. 공공디자인에 포함되는 영역들을 심광현 외(2003)와
한국공공디자인학회는 다음과 같이 구분하고 있다.

공공공간 디자인(public space design)
- 도시 경관: 일정한 공간 단위의 통일적인 외관
- 공공건물: 관공서와 공공 문화시설 등
- 도로: 인도와 차도 등 교통 공간
- 개방 공간(open space): 공원, 광장, 녹지 등
- 역사 공간: 궁묘능원 등 문화유산과 전통거리 등
- 특별 지역: 문화, 관광 등 특별 지정 지역
- 도시 색채 계획
- 야간 조명 계획

공공시설물 디자인(public equipment design)
- 가로 시설물: 가로에 설치되는 각종 장치물
- 기타 공공 시설물: 공공시설 및 개방 공간에 설치되는 각종
 장치물

공공정보사인 디자인(public information & sign design)

- 국가 기구 상징물: 각종 국가문장과 정부 기관의 표지
- 국가 행사 상징물: 국가 의례, 국제 행사 등의 상징물
- 국가 인증물: 화폐, 우표. 주민등록증, 자동차 표지판, 기념품 등
- 국가 정보 시스템: 정부 홈 페이지 등 온라인과 오프라인 정보 시스템
- 정부 간행물과 포스터: 각종 홍보물과 캠페인·모병용 포스터
- 지자체 상징물: 지자체 CI와 지역 축제 관련 상징물 등
- 교통 안내 시스템: 도로 표지판, 신호 체계 등
- 관광 정보 시스템: 각종 관광 정보 시스템과 관광지 안내판 등
- 옥외광고물: 간판, 전광판 등 각종 옥외 설치 광고물

공공디자인 수행의 고려요인

공공디자인의 수행원칙과 기준은 다음과 같은 것을 고려하여야 한다.

첫째, 공공의 틀 속에서 공론의 절차를 거쳐야 한다.

둘째, 다양한 요소를 종합하여 가능한 한 통합적인 평가를 지향하여야 한다.

셋째, 요소별 분석에 따른 양적 평가를 바탕으로 하되, 가치 설정을 통한 질적 평가를 추구하여야 한다.

마지막으로 행정, 전문가, 시민 등 각 관점에 따른 평가의 다각화를 지향하여야 한다. 그리고 규제보다는 발전을 유도하는 방식

을 추구하여야 한다.

공공디자인 수행을 위한 고려요인의 구성은 공공디자인이 매우 다양하고 이질적인 대상들을 포함하고 있기 때문에 일률적인 고려 기준에 의해 수행하기가 어려운 것이 현실이다. 따라서 각 영역별로 가장 공통된다고 여겨지는 요소들을 중심으로 표준적인 항목을 구성할 필요가 있다. 그러므로 공공디자인의 구체적인 영역에 적용할 때에는 항목과 가중치를 사안별로 일정하게 재설정할 필요가 있다. 공통적으로 고려하여야 할 요인을 정리하면 다음과 같다.

- 제도 – 법규, 심의, 참여, 시행
- 시설물 – 기본상태, 기능성, 조형성, 사회성, 지역성, 역사성, 친환경성
- 관리 – 책임성, 실행성
- 제도 – 법규, 심의, 참여, 시행
- 제작물 – 표현성, 공개성, 활용성, 조형성
- 관리 – 관리성

대한민국 공공디자인은 어디로 가야 하는가?

디자인의 의미 파악과 근대에서 출현한 근거 그리고 조형성과 인공물로서의 디자인에 관한 이상의 탐색을 통해 디자인을 '인간을 위한 비주얼로그'로 재정의하였다. 디자인은 인간을 위한 어떤 본

질(진리)의 시각적인 형상화라는 것이다. 이러한 맥락에서 공공디자인이란 '공공의 삶의 질을 위한 비주얼로그'로 정의하였다. 즉, 공공의 본질을 디자인하는 것이다. 그러므로 공공디자인의 본질은 공공의 이익을 위한 것이어야 한다. '나'를 위한 디자인도, '너'를 위한 디자인도 아닌 '우리' 모두를 위한 디자인이다. 그것이 공간이든, 시설, 상징표시, 문화 등 어떠한 측면이든 '우리'를 위한 것으로 계획되고 실행에 옮겨져 궁극적으로 '우리'의 삶의 질을 향상시키기 위해 디자인의 쾌를 제공하여야 하는 것이라 할 수 있다.

이러한 공공디자인 의제는 디자인이 대중의 삶의 질에 영향을 미치는 범위 안에서 논의되어야 한다. 하버마스가 정의한 것을 바탕으로 공공디자인을 정리하면 정체성과 자기동일시 그리고 자기정당화 단계를 거쳐 공공의 목표지향적인 디자인이 되어야 함을 의미한다. 그러므로 공공디자인을 수행할 때에는 공공의 정체성을 항상 재확인해야 하며, 시간이 걸리더라도 폭넓은 논의를 통해 민주적 정당성을 획득하여 실행에 옮겨져야 한다고 할 수 있다.

공공디자인이 공공영역에서 합리적이고 자유로운 의사소통을 기반으로 실시하는 공공(시민)의 삶의 질을 위해 존재하는 비주얼로그라면, 그것은 공공의 아이덴티티를 구성하는 요소이기도 하다.

이런 점에서 공공디자인은 첫째, 우리(공공)를 위한 디자인이며, 둘째, 우리의 문화가 되는 디자인이며, 셋째, 우리의 정체성을 나타내게 되는 디자인이며, 넷째, 우리 모두의 삶의 질을 개선하는 디자인이며 결국에는 우리 문화의 경쟁력이 되는 디자인이라고 할 수 있다.

공공디자인은 크게 두 가지 방향에서 접근하여야 한다.

첫째, 기능성과 경제성 그리고 심미성을 고려하여야 하지만 무엇보다도 일회적인 성격보다는 지속 가능성을 염두에 두어야 한다. 왜냐하면 공공디자인은 시간이 경과함에 따라 우리의 문화가 되고 정체성이 되며, 우리 문화의 경쟁력이 되기 때문이다. 그러므로 언제나 효율성만을 주장할 수는 없다는 점에서 사적영역의 디자인과 크게 다르다. 만약 역사·문화적 배경이나 다수의 정체성을 고려하지 않고 효율성만을 추구한다면 그것이야말로 효율적이지 못한 공공디자인이 되어버리고 만다. 그러므로 근시안적인 효율성 추구의 시각에만 머물지 말고 지속 가능한 차원에서 기획되고 수행되어야 한다.

둘째, 공공디자인은 공공에게 쾌를 제공할 수 있어야 하고 궁극적으로 공공의 삶의 질을 향상시킬 수 있는지를 염두에 두어야 한다. 개인을 위한 사적 디자인이 아닌 공공을 위한 공공디자인에 있어서도 쾌는 필수불가결한 요소라 할 수 있다. 특히 쾌를 제공하기 위해서는 여러 가지 조건이 있겠지만 '우리'가 공감할 수 있는 우리 문화의 정체성이 용해되어 있어야 하며, 또한 정체성의 유목들을 포함하여 그 결과물이 높은 수준의 미적 완성을 이루어야 한다. 그래야만 디자인이 쾌를 제공하게 되고 결국 공공의 삶의 질을 향상시키는 데 기여할 수 있기 때문이다. 이러한 측면에서 공공디자인의 미적 완성은 수단이면서 목적이 되고 동시에 가치가 되는 중요한 요소다.

이제부터라도 지금까지의 효율성 추구로 이루어낸 사적 디자인의 성과를 기반으로 진행되고 있는 공공디자인 영역에서 우리의 정체성이 담보된 형상을 찾아야 하고 그것을 오늘의 삶에 맞게 적응

시킬 수 있도록 디자인하는 것이 대한민국 공공디자인에게 주어진 과제임은 분명하다. 그 정체성과 모습은 옛날 그대로를 오롯이 재현하는 것에 머무는 것이 아니라, 현대적 의미로 재구성해야 한다. 옛날 그대로의 것은 현 시대에 적합하게 맞아 떨어지지 않기 때문이다. 전통(傳統)의 계승이 아니라 전통을 새롭게 디자인하는 정통(正統)의 공공디자인이 되어야 한다. 그렇게 될 때 대한민국의 공공디자인은 국민의 삶에 기여하는 대한민국 공공디자인이 될 것이다.

03

대한민국
공공디자인의
문화정체성

나를 제대로 알지 못하면서
칸트, 헤겔, 니체 등을 통해,
또 다른 어떤 것을 통해,
나를 표현하고자 할 때가
가장 허망하다.
지금 우리의 공공디자인이 그렇다.

디자인과 문화정체성은
어떻게 관계하는가?

이제 디자인의 범위는 상상 이상으로 넓어졌다. 마치 모든 것에 디자인이라는 단어를 사용하면 용납되는, 그야말로 디자인 만능시대가 된 것이다.

디자인은 예술을 통해 사적인 취향과 정신세계를 표현하는 나를 위한 디자인에서, 소비를 통해 사적인 취향과 생활양식을 표현하는 너를 위한 디자인으로 변해 왔다. 그리고 디자인이 공공영역에 관계함으로써 사회성을 강화하는 모두를 위한 디자인에 대한 인식이 싹트게 되었다. 나아가 오늘날 우리가 바라는 공공영역에 행할 공공디자인은 그 지역의 정체성을 강화함으로써 지역민에게는 편리와 효율성을 주어 삶의 질을 높이고, 타지인에게는 그 지역만의 문화를 느낄 수 있게 하는 문화경쟁력을 높이는 역할을 한다. 지역민이나 타지인 모두에게 디자인은 문화로 경험하는 시대의 아이콘 역할을 담당하고 있는 것이다.

현대 사회의 패러다임이 산업생산에서 문화생산으로 이동하면서 디자인 가치의 중요성이 더욱 커지고 있다. 이제 디자인을 도외시하고는 문화를 이야기할 수 없는 시대가 되었다. 디자인은 그 나라의 문화가 되고 있고, 문화정체성을 형성하는 핵심요소로 인정되고 있다. 나아가 그 나라의 문화경쟁력이 되고 있다.

디자인 변화의 시대 구분과 맥락

시대	산업혁명 이전의 디자인	근대디자인: 산업혁명 이후 20세기 초	현대디자인: 20세기 중반 이후	21세기 디자인
맥락	궁정중심의 장식성, 수공업 차원	과학기술 배경의 자유주의적인, 디자인의 부흥기	대량생산 비용, 경쟁(차별화)	시민생활과 밀접한 문화요소. 생산과정에서 부터 기능함

　　소비의 개념도 이제 더 이상 상품의 기능이 아니라, 상품에 담겨
있는 경험과 감성을 소비하는 기호소비의 시대가 되었기 때문에,
디자인은 고부가가치의 창조적 상품(creative product)을 매개하는 핵심
요소가 되고 있고, 한 시대의 문화를 반영하는 키워드로서 시대를
이끌어가는 동력이 되고 있다. 디자인은 시대의 사회·문화적인 상
황을 조형적으로 시각화하며, 문화는 디자인 창조의 원료와 방향
이 되고 있기 때문이다(이윤경, 2006). 이러한 문화와 디자인의 선순환
구조는 디자인으로 하여금 문화정체성을 확립할 첨병의 역할을 하
도록 만들고 있다.

　　이러한 시대변화를 반영하듯 선진국에서는 일찍이 문화와 디자
인의 선순환 구조를 활용할 필요성을 인식하고 디자인을 진작부터
활발하게 문화정책에 반영하고 있다. 가까운 일본의 경우, 국가의
전통적 문화와 디자인 산업을 연계한 '신일본양식'을 추진하면서 차
기 디자인 경쟁력의 원천을 전통문화에서 찾고자 노력하고 있다. 또
한 영국의 경우, '국가의 창의성을 혁신으로 발전시키는 동력은 디
자인'이라는 슬로건 아래, 국가의 문화적인 저력과 디자인의 관계

를 명확하게 규정하고 디자인을 통하여 문화산업뿐 아니라, 공공디
자인 영역에도 적극 육성·지원하여 이미 세계적으로 영국을 문화
정체성이 강한 나라로 인식시키는 데 성공하였다.

그러나 국내 디자인 육성정책의 경우, 지난 수십 년간 디자인을
문화적 가치를 높이는 수단으로 활용하지 못하고 오로지 산업가치
를 높이기 위한 정책으로 일관하고 있는 실정이다. 이는 후진국이
었던 우리나라의 입장 때문에 디자인 진흥 또는 지원의 출발이 산
업경쟁력을 획득하기 위한 보조수단으로 디자인이 기능한다는 시
각에서 출발할 수밖에 없었던 애초의 상황에서 기인한다. 물론 이
러한 정책은 나름 큰 성공을 거두었다. 디자인 진흥정책의 시행방
법에서도 마찬가지로 소모성 자금투입 중심의 진흥일변도로 정책
을 추진함에도 그 원인이 있다. 또한 우리나라의 지난 〈디자인진흥
정책보고서〉에서 디자인의 문화적 측면을 강조한 예를 찾아보기
어렵다는 것에서도 확인할 수 있다. 설사 어쩌다가 정책보고서에
문화라는 단어가 언급되었다 하더라도 그것은 형식적인 구호 이상
의 의미를 부여하지 못하는 것이 현실이다. 즉, 자본주의 시스템에
빨리 안착하여야 한다는 논리 아래 산업경쟁력만을 높이고자 하여
디자인의 문화적 가치에는 상대적으로 등한시하고 있었던 우리나
라의 디자인 정책 현실을 실감할 수 있다.

실제로 우리나라는 산업경쟁력 측면 추구의 방법을 통하여 사적
영역인 산업부분에서 기대 이상의 효과를 거둔 것도 사실이다. 그
러나 이에 대한 문제점도 많았는데, 산업경쟁력을 높이고자 하는
경우, 디자인에 관한 어떤 지원이 이루어질 때 눈에 보이는 단기성
과에 치중하였다는 것이다. 사적영역의 디자인도 결국에는 우리의

문화가 되고 정체성이 될 수 있다. 그러나 정체성을 표현하고자 하기보다 오히려 정체성을 걷어내야 한다는 강박관념에 사로잡혀, 서구를 따라잡기 위한 단기성과 위주의 지원으로 그것들이 축적되지 못하여 현재 우리 문화의 긍정적인 일부가 되지 못하고 서구의 모방과 추종에서 벗어나지 못하고 있는 실정이다. 사실 문화와 산업이 서로 칼로 무 자르듯이 나눌 수 있는 이질적인 것이 아니고 그 자체로 서로 관계하면서 우리의 삶에 영향을 준다는 것을 생각하면 성과 위주의 단기적 정책의 폐해를 실감할 수 있다. 문화적 가치를 높이기 위한 노력은 장기적인 정책과 지원을 수반하여야 하기 때문에 당장 눈에 보이는 성과를 기대하기 어렵다는 것도 장기적인 디자인 문화 정책이 활성화되지 못했던 여러 가지 이유 중 하나다.

　21세기 디자인문화 시대의 디자인은 비단 '우리를 위한 디자인'으로서 뿐만 아니라, 사적영역과 공적영역의 디자인 모두 디자인문화 시대에 걸맞는 책임과 의무를 요구받고 있다.

　일반적으로 공공디자인은 넓게는 환경디자인에서, 좁게는 공공성을 담보하고 있는 공공기관의 서류양식에 이르기까지 그 범위는 실로 넓다. 즉, 공공성과 관계되는 것은 모두 공공디자인에 포함된다. 그런 의미에서 보면 이 세상의 모든 디자인(사적영역과 공적영역)은 공공디자인의 영역이라고 할 수 있다. 왜냐하면 모든 디자인은 사람의 삶에 영향을 주기 때문이다. 그리고 그 영향력이 너무 커졌기 때문에 디자인은 각 디자인에 대한 책임과 의무를 부여받고 있고, 어떤 방식으로든 공공의 생활에 깊이 관여하기 때문이다. 그러나 여기서 논의하는 공공디자인은 공공영역의 디자인을 기본으

사적영역과 공적영역의 디자인 비교

산업 사회의 시스템	사적영역의 디자인		공적영역의 디자인	
	나를 위한 디자인	너를 위한 디자인	모두를 위한 디자인	우리를 위한 디자인
기능	예술을 통한 사적인 취향과 정신세계의 표현	소비를 통한 사적인 취향과 생활양식의 표현	공공영역을 통한 디자인의 사회성 강화	공공영역을 통한 대한민국의 정체성을 강화하는 디자인
매개	전시회, 개인전	시장	공공사업	
주체	디자이너	기업과 소비자	국가, 지자체, 공공단체	

로 한다.

공공디자인은 다시 정리하면 '정체성-자기동일시'와 자기정당화 단계를 거쳐 목표지향적인 디자인이 되어야 한다. 그러므로 공공디자인을 수행할 때에는 공공의 정체성을 반드시 재확인해야 한다. 또한 공공성은 자유로운 공론장의 토론을 통해 획득되고 규정되므로 반드시 절차적 정당성을 획득하는 디자인 전략을 가져야 한다. 그러나 아직도 국가권력과 시장의 영향력이 우세한 한국 사회에서 토론과 절차를 통한 공공성의 획득과 확장에는 많은 한계가 있다.

산업화와 경제성장을 최우선 과제로 삼아왔던 한국 사회에서 디자인에 관한 논의 역시 1980년대 후반까지는 주로 수출 주도의 대외 경제효과 측면에서만 이루어져 왔다. 그 결과, 기업 활동과 연계된 사적영역에서의 디자인은 상당히 발전하여 왔으나, 공공영역에서의 디자인은 매우 낙후된 상태로 오랫동안 방치되어 왔다고 할

수 있다. 두 영역에서의 심각한 불균형은 우리 사회를 편향된 시각으로 바라보게 만들었다. 그러나 1990년대에 들어서면서 한국 사회도 산업적 측면만이 아닌 일상문화 차원에서 디자인의 사회적 역할이나 기능에 대한 논의가 시작되었다. 이는 사회의 발전과 민주화에 따라 디자인의 관심영역이 사적인 것에서 공적인 것으로 전환되는 자연스런 과정이라고 할 수 있다.

그로부터 10여 년 뒤 공공디자인에 대한 관심은 조금씩 높아져 2006년에는 '공공디자인에 관한 법률안'이 국회에 발의되었으며, 급기야 2007년에 이르러 전국적으로 몰아닥친 공공디자인에 대한 뜨거운 관심은 가히 폭발적이었다고 할 수 있다. 이러한 뜨거운 관심은 한편으로는 긍정적인 변화라 할 수 있겠지만, 다른 한편으로는 오히려 걱정스러운 부분도 있었다. 뒤늦게 불붙은 공공디자인에 대한 관심이 지금까지의 산업정책과 마찬가지로 성과 위주의 졸속 행정의 결과로 나타날 가능성 때문이었다. 현재 그러한 조짐은 여러 곳에서 나타나고 있다. 어떤 전문가들은 공공을 위한 디자인이 아니라, 공공을 망치는 디자인이라고까지 말하고, 어떤 이는 재앙이라고 말하는 원성 또한 매우 높은 것이 사실이다. 이 모든 문제의 근원에는 지금까지 낙후되어 있던 공공디자인에 대한 분명한 개념 설정과 함께 민주적인 절차적 정당성을 확보하지 않고, 지금까지 진행되어 왔던 산업적 시각이 우선시되는 성과 위주로 공공디자인을 수행한 관성이 만들어낸 나쁜 결과임은 자명하다.

앞에서 공공디자인은 '공공의 본질을 형상화하는 것'이라 정의한 바 있다. '공공의 본질'이란 공공을 형성하는 주체, 영역이 추구하는 또는 요구하는 바람직한 형태의 어떤 것이다. 이 정의를 좀 더

구체적으로 말해보면 공공디자인은 '공공의 바람인 삶의 질을 위해 어떤 공공의 공간이나 매개물을 시각적으로 형상화하는 디자인'이라 할 수 있다.

그러므로 공공디자인은 그냥 겉모습의 디자인이 아니라, 어떤 집단(공공)의 문화가 되고 정체성이 되는 형상을 나타내야 한다. 공공디자인이 일회적인 성격보다는 지속가능성을 염두에 두어야 하는 이유다. 이 점이 효율성을 주장하는 사적영역의 디자인과 다른 점이다. 무엇보다 중요한 것은 이 과정에서 공공디자인은 반드시 절차적 정당성을 확보하여야 한다는 것이다. 그 절차적 정당성은 형식적인 절차가 아닌 합리적이고 자유로운 의사소통(논쟁)을 기반으로 공공적 의사소통 구조가 형성되어 공론장을 통과할 때 비로소 정당성이 획득될 수 있다. 즉, 공공디자인의 공공성이 획득되는 것이다. 그 절차의 과정에 정부와 시민과 디자이너 삼자가 주체가 되어 조율하여야 한다. 그래서 섣불리 정부 입장의 성과 위주에 부응해서는 안 되고, 경제적 가치만을 잣대로 들이대어서도 안 되며, 디자이너의 예술적 감성표현에도 치우치지 않아야 한다. 오로지 시민과 공유할 수 있는 디자인문화를 숙성시켜 나가는 것에 그 초점을 맞추어나가야 한다.

무엇보다 중요한 것은 모든 공공디자인 활동가(정책입안자, 시민, 디자이너)가 공공영역에 개입하고 참여하여 우리의 일상생활 환경을 쾌적하고 아름답게 하여 보다 질 높은 차원에서 디자인 공공성의 가치를 실현하고자 하는 인식이 필요한 것이다.

왜 공공디자인의 문화정체성이 중요한가?

'공공디자인에서 굳이 대한민국의 문화정체성이라는 차별화된 의식이 왜 필요한가?' 이것과 관련한 몇몇 의견들을 살펴보자.

정시화(2006)는 디자인에 있어 우리의 문화정체성 논의는 우리 문화의 상모적 형상성의 창조에 관한 논의가 되어야 함을 주장하고 있다.

> 정체성이란, 주체가 인지하는 일치성이라기보다는 커뮤니케이션을 통한 주체에 대한 다른 사람의 지각 차원 속의 일치성을 의미한다. 예를 들면 우리 문화의 정체성은 우리 자신이 느끼고 생각하는 '형상성(real)'이 아니라, 우리가 남에게 보여주고 싶은 '형상성(identity)'에 더 가깝다. 그러므로 남이 우리에 대해서 느끼고 지각하는 동일하거나 일치하는 형상성(image)으로서 적절한 커뮤니케이션의 수단이 강구되지 않으면 그 정체성이 전달되지 않는다.

상모(相模)란 외모로부터 기질이나 성격을 찾아내는 테크닉이나 기술이기도 하지만, 배열의 특성이나 배역, 성격 표현에 의해서 마음의 특질이나 성격을 나타내 보이는 얼굴특징을 말한다(웹스트 영어사전). 바꿔 말해서 사람의 관상과 같은 것으로, 서구인은 쉽게 구별하지 못하는 한국인, 중국인, 일본인의 얼굴도 자세히 관찰하면

각 나라별로 독특한 특성을 갖고 있음을 알 수 있는 시각적 특성을 말한다.

최범(2004)은 한국 디자인의 정체성 추구 노력, 그 자체를 주체가 되기 위한 욕망의 프로젝트로 설명하고 있다.

> 정체성이란 존재에 그리 자명하거나 필수적인 것만은 아니다. 주체만이 정체성을 필요로 한다. 주체는 정체성이라는 의식을 통해 자신이 주체임을 확인하고 스스로를 완성하는 것이다. 그러니까 정체성은 주체의 욕망이며, 정체성의 추구는 주체가 되기 위한 욕망의 프로젝트라고 할 수 있다. 그러므로 한국 디자인의 정체성을 탐구하는 것 또한 한국을 주체로 만들고자 하는 욕망, 그것도 디자인을 통해 자신을 확인하기 위한 욕망의 프로젝트와 다름없다.

또한 탁석산(2001)은 우리가 이미 세계 속에 노출된 상태에서 다른 나라와 교류 없이 생존하기 힘든 구조에 놓여 있다고 하면서 한국의 정체성 추구의 의의를 설명하고 있다.

> 우리가 지금 '한국적인 것' 혹은 '한국화'의 의미를 묻고 따지는 것은 그만큼 우리가 변방에 위치하고 있었다는 증거다.

그의 관점은 만약 한국이 강대국이면서 문화선진국이라면 굳이 '한국적'인 것이 무엇인가에 대한 고민이 필요 없을 것으로 보인다.

왜냐하면 세계의 다양한 문화를 흡수하여 우리 것으로 만들 수 있는 의지와 능력이 있으므로 외래적인 문화도 한국적인 것으로 소화할 수 있기 때문이다.

또한 안상수(2006)는 줏대를 세워야 한다는 말로 한국의 정체성이라는 차별화된 의식의 필요성을 강조하고 있다.

줏대란 우리가 바르게 설 수 있는 등뼈입니다. 우리가 피워 내는 꽃이 제대로 열매 맺게 하는 심지입니다. 줏대란 같지만 다름을 앞세웁니다. 우리 '멋짓'(안상수가 말하는 디자인의 한글 표현)에 제 빛깔과 제 맛을 내고자 하는 줏대가 없다면 우리 멋짓의 제다움도 없습니다.

위의 논의들을 종합해보면 대한민국 공공디자인은 우리가 무엇을 어떤 모습으로 '보여주고' 싶은지를 분명히 파악하고, 그곳에서 대한민국만의 차별화된 정체성을 추구해야 한다. 왜냐하면 이는 국민의 삶의 질적인 면에서도 중요하지만, 무엇보다 세계화 시대에서 경쟁력 있는 대한민국의 이미지를 보여줄 수 있기 때문이다.

세계 문화전쟁 시대에서 문화정체성은
생존의 필수품이다

현대 사회를 과학기술, 교통과 통신의 발달로 지식과 정보가 넘쳐나는 지식정보의 사회라고 하며, 사회와 환경변화를 표현하는 용어는 탈산업사회, 포스트모더니즘, 정보화 사회, 세계화, 개방화, 분권화, 지방화 등 매우 다양한 용어와 개념들이 사용되고 있다. 그러나 상기의 많은 논의 중 세계화, 지방화, 정보화의 세 가지가 21세기를 이끌어 가는 키워드라는 논의로 집약되고 있다(유완빈 외, 1997). 그 중에서 특히 문제가 되는 것은 세계화(globalization)다.

동시에 21세기는 문화의 시대이기도 하다. 이는 문화가 사회의 기본 동력이자 가치관을 형성하고 표현하는 주요 매체로 자리 잡고 있기 때문이다(일민시각, 2004). 특히 그러한 문화는 오늘날 더욱 폭넓게 정의되고 있다. 인류학의 아버지라 불리는 타일러(Edward B, Tyler)는 "문화 또는 문명이란 지식, 신앙, 예술, 법률, 도덕, 풍속 등 사회의 일원으로서의 인간이 획득한 능력과 습관의 총체"로 정의한다. 그리고 린드(Robert S, Lynd)는 "동일한 지역에 사는 사람들의 공동체가 하는 일, 행동방식, 사고방식, 감정, 사용하는 도구, 가치, 상징의 총체"로 문화를 정의한다. 미국의 인류학자 허스코비츠(Melville J. Herskovits)는 "문화는 본질적으로 사람들의 생활방식(a way of life)을 표시하는 신념, 태도, 지식, 금기, 가치, 목표의 총체를 기술하는 구성물이다"라고 정의한다(강영안, 1995). 그러므로 문화는 역사적 유물에만 있는 것이 아니라, 현실 속에서 타인과 더불어 살아가는 가운

데 함께 생각하고 함께 행동하고 평가하는 인간의 모든 노력에 들어 있는 것이다.

문화는 개인을 통해 포착되고 표현된다. 그리고 문화는 사회적이다(유병림 외, 1992). 다시 말해서 인간은 문화를 통해서 사회화(social-ization)되고 또 사회를 통하여 문화화(enculturation)된다.(C. A. van Peursen, 1987)

정체성은 문화를 바탕으로 만들어진다. 우리는 이를 그냥 '정체성'이라고도 하고 '문화정체성'이라고도 표현한다. 정체성이란 개인이나 집단 그리고 민족 등이 공통된 역사와 문화적 배경을 가진 사회문화적 동질성을 갖고, 사회와 자신과의 사이에 동질감을 느끼며, 동시에 귀속감을 느끼는 사회심리적 현상이라고 할 수 있다. 우리가 정체성으로 번역하고 있는 영어의 identity는 동일성, 일치성, 정체성, 본체성, 원본성, 독자성, 주체성, 개성 등의 의미로 번역된다. 특히 identity는 그 단어 속에 원형성(元型性: archetype), 원본성(元本性)의 개념이 강하게 들어 있다(정시화, 2006). 원형은 모든 인류에 공통하는 원시적 개념으로 오직 원형의 이미지(archetypal image)를 통해서만 표현된다. 원본(archepattern)은 존재의 근원에 대한 원질을 영어의 'archetype(원형)'과 사고(思考)의 본(本)을 영어의 'pattern'으로 번역하여 합성한 조어다.(김태곤 외, 1997)

이 의미들을 통해 정리해 보면 문화정체성은 동질적인 것의 연속성, 시대를 초월하여 민족구성원의 내면에 흐르는 문화적 특질 그 자체가 될 수 있다. 이와 비슷하게 문화정체성이란 타민족문화와 구별되는 특정한 사회의 문화적 의미와 실천을 공유하는 집단, 민족공동체가 느끼는 일체성 내지 귀속감이라고 볼 수 있다. 문화정

체성은 고정되어 있지 않으며, 역사적으로 일관성과 지속성 및 가변성을 띠면서 사회구성원들에게 심리적 안정감을 주면서 사회를 통합하는 기능을 한다.(양건렬 외 ,2002)

또한 정체성은 보편적 동일성(identity)과 개별성으로 이루어진다. 동일성은 동일시, 동일화(identification) 등과 맥을 같이 한다. 그리고 개별성 (individuality)은 특이성과 우월성(excellency)과 맥을 같이 한다. 각각의 내용을 간략하게 살펴보면 다음과 같다.(유병림 외, 1992)

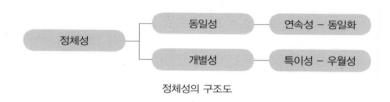

정체성의 구조도

첫째, 동일성은 한 인간이 태어나서 죽을 때까지 살아가는 환경과 끊임없이 교섭하는 과정에서 생각이나 행위가 변하게 되는데, 그럼에도 불구하고 과거와 오늘 그리고 미래의 자기는 동일하게 이어진다고 생각하게 되는 보편적인 성격의 측면이다.

둘째, 동일화(또는 동일시)는 다시 '투사'와 '투입'이라는 측면으로 구분된다. 투사는 인색한 사람이 다른 사람을 보고 인색하다고 하는 것과 같이 자기의 성질을 자기로부터 제외시킴으로써 주관적으로 자기를 축소하는 것이다. 한편 투입은 자기 나라 선수가 올림픽 등에서 우승하였을 때 마치 자기가 이긴 것처럼 느껴 의기양양해 하는 것과 같이 자신을 타인에게까지 확대시키는 것이다. 특히 이러한 투입의 효과는 민족, 국가, 조직 등의 문화정체성과 긴밀하

게 연결된다.

셋째, 개별성은 '~과 같은 정체성(identity with)'이 아니라 '~의 정체성(identity of)'으로 풀이되는 것으로서, 다른 것과 구별되는 특이성과 다른 것보다 나은 우월성을 내용으로 하는 것이다. 바꿔 말해서 A라는 개체는 B, C, D, …라는 개체와 다른 속성, 즉 특이성으로 개별적인 정체성이 더 분명하게 드러난다는 말이다.

넷째, 우월성은 한 개체를 구성하고 있는 요소들을 놓고 여러 다른 개체들의 그것들과 비교해 볼 때 질적으로는 우월한 특성을 보유하고 있고, 양적으로도 많이 존재하거나 발생하고 있으며, 또 형태적으로도 훨씬 아름답다든지 하는 것이 우월성의 정체성이다.

현대 사회에서 인간의 정체성을 논할 때에 주로 적용되는 것은 자기성찰적인 '내부지향적 자의식'이다. 다시 말해서 한 인간 개체가 성장과정에서 어떻게 그의 고유한 심리적 동일성을 확보하여 정체성을 구축해 나가는가라는 의문에 대한 논의는 이것을 중심으로 전개하여 왔다. 그러나 그것을 국가 또는 집단의 측면에서 보면, 한 개인이 소외를 극복하고 건전한 구성원으로서 생존할 수 있는 심리적 바탕을 전제로 하여 논의될 때는 '타인지향적 자의식'을 통해 정체성을 추구하게 된다는 것이다. 더욱이 국가의 정체성을 고양하는 문화정책이라는 관점에 국한시켜 본다면, 궁극적으로는 자기성찰적이며 내부지향적인 정체성을 지향하게 되겠지만, 일차적으로 집중적인 노력이 필요한 것은 타인지향적 자의식의 정체성을 지향한다고 하는 것이라 할 수 있다.(유병림 외, 1992)

이것이 '집단적 정체성(collective identity)'이고, 이 수준에서 획득되는

삶의 질은 안전보장, 사랑과 소속감이라는 차원의 것을 만족시켜 주는 것에서 충분하다. 그러나 문화의 시대를 살아가는 개체로서의 어떤 것, 예를 들어 공공디자인과 같은 것에서 기대하는 집단적 정체성은 보다 더 높은 단계를 지향하게 되어 있다. 즉, 각 개체들은 그것을 통해 인간욕구 5단계 중 충족되면 사라져버리는 결핍욕구 단계(생리적, 안전, 소속의 욕구)와 달리 성장욕구 단계(존경, 자아실현 욕구)는 충족되면 될수록 욕구가 커지는 것으로 설명한다.

그렇다면 세계화 시대에 왜 문화정체성이 문제가 되는가에 대해 논의해야 하는지 검토해 보아야 한다. 그것은 생존과 관계되어 있기 때문이다.

세계화(globalization)란 용어가 본격적으로 사용되기 시작한 때는 1980년대 중반으로, 시어도어 레빗(Theodore Levitt, 1925~2006)이 당시의 새로운 국제경제 현상을 설명하기 위해 처음으로 사용했다. 즉, 범세계적 기업 시대의 도래를 예측하면서 사용한 '시장의 세계화(globalization of markets)'란 용어가 현재 사용되는 세계화의 시초인 것이다. 이를 통해서 알 수 있듯이 애초에 세계화는 국제경제의 변화와 밀접한 관련을 갖는 용어다. 또한 세계화와 국제화라는 용어가 일반적으로 서로 동의어처럼 쓰이고 있는데 이를 구별할 필요가 있다. 사전적 의미에서의 국제화(internationalization)란 '한 나라가 정치, 경제, 문화, 환경적으로 다른 여러 나라와 교류하는 것'을 뜻한다. 이는 곧 국가 간 교류가 지속적으로 이루어지고 그 속에서 국가 간 의존도가 증대하는 현상을 말하는 것이다. 나쁘거나 폭력적인 면이 들어있지 않다.

그러나 세계화의 문제는 세계를 하나로 묶는 오늘날의 정보화

세상으로 인해 불가피하다. 정치, 경제, 문화 등 여러 면에서 국가 간의 경계가 해체되고 있다는 것이다. 이제 한 나라의 문제는 그 나라만의 문제가 아니라, 세계의 문제가 되는 것이다. 그 나라의 영향력이 크면 클수록 더욱 그렇다. 이 과정에서 세계는 하나의 룰에 의해 경쟁하게 되는데 그 룰은 강대국이 정한 룰이며, 강대국은 그 룰이 '공정한 경쟁'이라고 주장하는 것이다. 그 선봉에 WTO가 있다. 이 '공정한 경쟁'이란 강대국에게 유리한 룰로써, 후진국이나 개발도상국에서는 자원과 기술 등 여러 면에서 그 룰을 따를 수 없는 상황이기 때문에 열세를 면하지 못하게 된다. 즉, 환경관련 조약(교토의정서 같은)에서 규정하는 공해방지를 위한 '탄소 줄이기' 규정 같은 경우, 강대국은 그 규정을 준수할 수 있는 기술력을 갖추었만, 약소국(후진국이나 개발도상국)의 경우 아무리 그 규정에 맞추고자 하여도 기술력이 없기 때문에 그 규정을 지킬 수가 없게 된다. 그러면 약소국은 그 규정을 만족할 수 있는 원천기술력을 강대국으로부터 사들여 와야 한다. 그렇게 되면 약소국은 여전히 강대국의 영향 아래에 놓이게 된다. 눈에 보이지 않는 경제적 식민상태에서 헤어날 수가 없게 되는 것이다. 시간이 지나 약소국이 그 기술력을 충족시킬 수 있게 되면 강대국은 때에 맞춰 그 기준을 높여버리므로 영원히 약소국이 강대국의 영향 아래에서 벗어날 가능성이 없어지게 되는 것이다. 이러한 반복적인 상황은 산업으로 성장한 문화 분야에 있어서도 마찬가지 현상으로 나타나고 있다. 세계화 시대에서는 경제활동뿐만 아니라, 문화 분야까지도 강대국의 무자비한 공격이 약소국에게 진행되고 있는 것이다. 이것이 국제화와 세계화가 다른 점이다.

　이러한 강대국 중심 문화의 확산에 직면하여 주변 문화권(약소국 등)의 국가들이 문화정체성 상실의 위기의식에 직면하여 민족문화 복원의 움직임, 또는 문화적 자존심을 지키려는 국가의 반발과 저항이 드세게 일어나기도 한다. 민족주의와 지역문화 정체성 표현의 중요성이 부각되고 있는 것이 이러한 이유 때문이다.(양건렬 외 ,2002). 우리는 이와 같은 세계화 시대에 우리 문화가 살아남고 나아가 세계적 경쟁력을 갖추기 위해서는 세계적 '보편성'을 담보하면서, 다른 한편으로는 우리나라만의 문화적 '특수성'을 찾아내지 않으면 안 되는 시점에 놓여 있다. 세계시장이 하나가 되면 될수록 국가 간 무한경쟁은 더욱 치열해지기 때문에 각국의 문화정체성은 더욱 중요해지고 있다.

　세계화와 정보화의 급속한 진전은 독창적인 문화의 수요를 촉진시키는 요인으로 작용한다. 다른 한편으로 세계의 여러 국가들에서 소비되는 문화의 동질화를 초래하고 있다. 문화의 세계적 동질화 현상은 다양한 문화 간의 자연스런 교류로 생긴 것이 아니라, 선진국 문화의 일방적인 흐름에 따라 나타난 서구화 현상이라는 데에 문제가 있다고 하겠다(양건렬 외 ,2002). 이와 같은 문화적 동질화 현상은 보다 근본적으로 자본주의적 시장 메커니즘이 일상적인 삶의 모든 영역을 지배하도록 하고 있다. 결국 세계화는 문화 간 상호교류와 문화적 다양성을 경험할 수 있게 하지만, 문화의 무국적화로 인해 고유한 문화의 종(種)이 소멸될 수 있기 때문에 문화적 정체성을 위태롭게 한다.

　그러므로 문화적 획일화와 동질화를 이겨나가는 일은 지역문화의 보존과 발전, 다양한 전통문화를 계승하고자 하는 의지와 행동

을 통해서 가능하며, 새롭고 실험적인 문화예술의 발전을 통해 문화적 다양성을 추구하는 것에 달려 있다. 아울러 세계화에 적극적으로 대응하고, 문화산업계의 적자생존을 위해서도 독창적이고 창의적인 문화 콘텐츠의 개발은 매우 중요하며, 이는 국가 이미지 브랜딩의 후광효과로서 큰 영향을 미치게 된다. 그렇기 때문에 세계화가 가속화됨에 따라 세계 여러 나라들에서 민족문화와 지역문화의 정체성을 강화하는 문화정책이 더욱 더 중요해지고 있다(양건렬 외, 2002). 그 중의 가장 확실한 외형적 문화형태가 공공디자인에 문화정체성을 담는 것이다.

근래 우리나라의 문화정체성이 흔들리고 있는 가장 주된 요인으로 앞에서 언급한 세계화를 들 수 있다. 지금 세계는 서구와 비서구를 가릴 것 없이 영화, 대중음악, 애니메이션, 스포츠, 레저 등의 분야에서 동일한 내용과 형태의 소비경향을 보이고 있다. 이러한 소비문화는 국경과 지역에 관계없이 문화지배가 가능하게 만든다.

1980년대 말부터 1990년대 초까지 헐리우드는 고도의 첨단 테크놀로지로 무장한 고부가가치 영화산업을 포함한 영상 콘텐츠, 언론산업, 통신산업, 레저산업의 시너지 효과를 위해 기업을 합병하는가 하면 영상산업의 윈도 효과에 따른 해외 마케팅전략으로 수직적 통합과 수평적 통합을 동시에 추구하면서 보다 공격적인 해외시장 확대를 시작하였다. 그러나 이러한 상황은 단지 경제적 수익성을 넘어 유럽의 문화적 정체성에 대한 우려를 낳았다. 미국 중심으로 재편되는 신자유주의적 무역질서 속에서 경제적 재화, 서비스 영

역이라는 이유로 문화적 정체성을 담은 영화 및 영상 콘텐츠 산업이 방치된다면 10년 안에 유럽에서 헐리우드 영화점유율이 90%에 육박하게 될 것이라는 위기의식이 팽배해졌다. 이러한 현상을 근거로 유럽연합이 유럽의 문화적 정체성을 유지하는 문화적 주권의 차원에서 시청각산업을 보호하기 위해 1988년 취한 조치는 '국경 없는 TV(Yelevision Without Frontier)'라는 지침을 통한 방송프로그램 쿼터제도다.

이 제도는 1989년 'The EU Broadcast Directive'로 발전하였다. 이와 같은 지침에 따라 유럽연합의 참가국 내 방송국은 총 방영시간의 50% 이상을 유럽 주도로 제작된 영상물에 할당해야만 한다. 미국은 유럽연합의 이와 같은 쿼터제를 자유무역을 추구하는 GATT/WTO 정신에 위반하는 것으로서 문제제기를 한 바 있지만 유럽 국가들이 강력히 반발, 입법화함으로써 시청각 서비스(audio-visual service) 분야의 문화적 예외조항으로 인식되고 있는 상황이다.

<div align="right">- 한국문화정책개발원, 〈한국 스크린쿼터의 현황과 발전방안에 관한 연구〉, 1999</div>

현재 우리의 문화정체성이 무엇인지 제대로 알지 못하는 혼란스러운 상태에 있는 우리나라는, 이런 세계화시장의 상황에서 쉽게 흔들릴 지경에 놓여 있다. 주지하다시피 우리나라는 근대를 일제강점기로 시작하였고, 그로 인해 서구문화를 일본을 통해 받아들일수밖에 없었다. 우리가 주체적으로 근대를 맞이한 것이 아니라, 일본이 우리를 쉽게 통제하기 위한 식민통치의 일환으로 이루어졌기때문에 우리는 우리 민족문화에 대한 가치보다는 가치폄하를, 올바

른 역사관보다는 왜곡된 역사관을 받아들이게 되었다. 이는 타율적이고 패배주의적인 역사의식과 함께 우리 문화에 대한 긍지보다는 자기비하를 당연시하게 만들었다. 그리고 일제강점기를 지나 해방 이후 일제청산의 과정을 제대로 거치지 못함으로써, 어떻게 사는 것이 올바르고 가치 있는 삶인지에 대한 기준이 무너져버리게 되었다. 그 여파는 오늘날까지 영향을 미쳐 우리 문화에 대한 애정도 가지지 못하고, 우리 고유의 삶의 방식을 잊어버린 채 자기비하를 서슴지 않게 만들고 말았다. 거기에 더해서 해방 이후의 급격한 근대화와 자본주의의 도입은 물질만이 최고의 가치로 인식하게 만들어 전통문화에 대한 자기비하와 서구문화에 대한 무조건적 예찬의 분위기가 조성되어 물질만능주의와 함께 문화식민적인 사고가 지배하는 세상을 만들어버리고 말았다. 그야말로 뿌리가 뽑혀버린 중심 없는 삶을 살고 있는 것이다. 이러한 상황에서 민족문화의 정체성 위기가 대두되었고, 사회 내의 문화적 다양성이 사회통합의 기능을 수행하지 못하고 무질서와 혼란으로 치닫게 되었다. 결국 이러한 사고와 행태는 우리 문화정체성을 강화하기보다는 오히려 비판적이고 냉소적으로 볼 수밖에 없게 만들고 말았다.

현재 나타나고 있는 문화정체성의 위기를 다음과 같이 정리할 수 있다.

첫째, 전통문화에 대한 무관심과 단절이 심하다. 현재 우리는 서구의 역사나 문화에 대해서는 너무 잘 알고 있지만, 정작 우리 자신의 역사나 문화에 대해서는 거의 모른다.

둘째, 사회의 급속한 변화로 인해 전통과 현대의 갈등, 세대 간의 문화갈등으로 전개되면서 생활문화에서 부정적인 현상이 급속히 증가하고 있는 문화적 아노미(anomie: anomy라고도 함) 현상이 초래되고 있다.

셋째, 소비 대중문화가 지배적인 문화현상으로 자리 잡아가고 있지만, 대중문화에 우리의 문화정체성이 부재하다는 문제에 직면해 있다.

넷째, 문화일반을 비롯해 문화유산들에 대한 연구가 미흡하고, 다양한 방법론을 적용하여 여러 방면에서 민족문화의 실체를 분석하는 작업이 부진하다.(양건렬 외, 2002)

이러한 문화정체성의 혼란이 가속화된다면, 우리나라는 세계화 시대의 소비시장에서 우리의 문화를 소비하지 못하고, 외국의 문화를 소비하는 문화소비시장으로 전락하게 될 것이다. 또한 문화정체성의 상실은 민족정체성의 상실로 이어지면서 위기극복 때마다 우리를 지탱해 온 공동체의식이 급격히 약화되어 가고 있다. 동시에 물신주의가 사회 전반적으로 팽배하게 되어 신자유주의와 경제 중심 논리의 지배로 민족문화 계승과 문화정체성 확립이 더욱 희박해지고 있다. 결과적으로 문화정체성의 상실은 민족으로서의 소속감 상실로 이어지게 되는 아노미 현상으로 이어지는 것이다.

아노미 현상이란 가치관이 붕괴되고 목적의식이나 이상이 상실됨에 따라 사회나 개인에게 나타나는 불안정 상태를 말한다. 예를 들면 사회는 사회구성원들에게 부를 획득하도록 강요하고 이를 위한 부당한 방식들을 제공한다면 많은 사람들이 규범을 무시

하게 되고, 결국 이러한 상황에서는 구성원 자신의 이익추구와 자신에게 가해지는 제재에 대한 공포가 유일한 통제기제가 되어, 사회적 행동은 예측할 수 없게 되어 비행·범죄·자살이 나타난다는 현상이다.

현재 우리나라는 문화적인 과도기에 있다. 과도기에는 항상 신구의 문화가 공존하면서도 갈등하게 된다. 이때 구성원들은 새로운 문화정체성을 모색하게 된다. 이 과정에서 문화정체성을 확립하는 데 성공하면 문화가 발전하게 되지만, 반대로 실패하면 옛 문화와의 단절과 파괴로 이어져 문화가 지체하거나 퇴보하게 된다. 특히 지금과 같은 세계화 시대상황에서의 실패는 앞으로 어떠한 노력을 하더라도 바로잡을 수 없을지도 모르는 상황이 전개되고 있다. 그러므로 대한민국은 대한민국다운 문화정체성 확보를 위한 관심과 노력을 게을리하면 안 된다. 이것이 대한민국에서 오늘을 살아가는 우리가 안고 있는 과제다.

대한민국다운 대한민국 공공디자인

대한민국 공공디자인은 세계인을 위한 공공디자인이 아니라, 대한민국 사람들을 위한 '대한민국 공공디자인'이어야 한다. 대한민국에서의 공공디자인은 대한민국 국민으로서의 '우리'를 위한 공공디자인이 되어야 하는 것이 우선이고, 그 다음 세계 어느 누구를 막론하고 인종에 관계없이, 국가에 관계없이, 편리하게 이용할 수 있게 하는 것은 차선의 문제임을 분명히 인식하여야 한다. 그래서 '모두를 위한 디자인'이 아니라, '우리를 위한 디자인'이라 정의한 것이다.

살아온 배경이 다르고, 만드는 사람도 다르고, 사용하는 사람이 다르고, 문화가 다르기에 각 사회마다 다른 모습의 이미지, 즉 다른 문화정체성으로 나타나는 것은 당연한 결과다. 만약, 대한민국 공공디자인이 한국과 한국인의 문화적인 배경이나 역사적 배경 등 문화정체성의 특수성을 담보하지 않고 세계적 보편성만을 추구하는 편리성과 효율성 그리고 경제성만을 추구한다면, 우리의 삶의 질은 물론이고 우리의 문화정체성도 세계화 시대의 무한경쟁 상황에서 경쟁력을 잃어버리게 되고 말 것이다. 왜냐하면 세계적 보편성이라는 것은 강대국의 보편성을 의미하는 말과 같기 때문에, 세계적 보편성에 맞추면 맞출수록 우리의 것은 사라지게 되고, 아무리 세계적 보편성에 맞게 한다 하더라도 그것은 강대국 것의 아류이기 때문에 경쟁력을 잃게 된다.

결국 대한민국 공공디자인의 정체성이라는 것은 어떤 공공디자인 결과물이 '대한민국답다'는 것이다. 바꿔 말해서 진짜 한국의 것이 아닌 가짜 또는 모방이 되어버리는 '한국적 정체성'이 아니라, 진짜 한국의 것인 '한국의 정체성'이어야 한다. 한국의 정체성은 대한민국다울 뿐 아니라 다른 나라와 다르고(특이성), 또 무언가 뛰어난 우월성이 있을 때 비로소 구체적으로 나타난다. 이러한 특성이 그 나라의 이미지가 된다.

그러한 특성이 공공디자인에 녹아 있을 때, 비로소 대한민국다운 대한민국 공공디자인이 될 수 있다.

━━ '한국적 정체성'이라고 한다면 그 의미에는 이미 진짜 한국의 것이 아닌 가짜 또는 모방이 되어버리고 만다. 한국적이라는 말 속에는 진짜가 아니라는 의미가 포함되어 있기 때문이다.

04

국가경쟁력으로서
공공디자인의
문화정체성

문화정체성이 녹아 있는 공공디자인은
국가경쟁력을 높인다.
세계적 보편성,
국가의 특수성,
그것의 개별성이 표현되는
대한민국다운 공공디자인이 필요하다.

대한민국 공공디자인 10년

대한민국 공공디자인은 '우리를 위한 디자인(Design for us)'이다. 즉, 그 주체가 클라이언트가 아닌 사용자가 주체가 되는 디자인이다. 요컨대 클라이언트가 정부 또는 공공단체라고 한다면 사용자는 국민이 된다. 국민은 개인이 아닌 다수를 말한다. 그러므로 공공디자인의 목적은 다수(국민 또는 시민)의 편리와 쾌를 위해 기획되고 만들어져야 하는 디자인이다.

공적인 공간은 '사람과 사람'이 친밀하게 교류하기 위한 커뮤니케이션의 장소이면서 동일한 정신에 기초한 의식의 장소이며, 또한 정치나 결사의 집회의 장소이며, 생업을 위한 공간이 되기도 한다. 또한 구성원이 포함하고 있는 역사적 배경과 사회적 배경, 풍토성, 민족성에 의해 나타나는 형태가 서로 다른 공간이다. 바꿔 말해서 한국과 일본 그리고 중국은 다른 역사, 다른 사회, 다른 풍토로 인해 다른 민족성을 가지고 있다. 그러므로 그 '다름' 속에서 나타나는 공적공간의 양태도 다르게 나타날 수밖에 없는 것이다. 그 종류를 개괄하여 보면 주로 정치적인 장, 종교적인 장, 상업적인 장, 정보교환이나 오락의 장, 자연환경적인 장 그리고 그것들이 집합된 장 등으로 나눌 수 있다.

공공디자인 의제는 디자인이 '대중의 삶의 질'에 영향을 미치는 범위 안에서 논의되어야 할 것이다. 이를 바탕으로 공공디자인을 정리하면 '정체성-자기동일시'와 '자기정당화' 단계를 거쳐 '목표지

향적인 디자인'이 되어야 한다. 이는 공공에 대한 보편성을 확보하여야 한다는 의미인 것이다.

그러므로 공공디자인은 기본적으로 기능성, 접근성, 경제성 그리고 심미성을 고려하여야 하지만, 무엇보다도 일회적인 성격보다는 지속 가능성을 염두에 두어야 하는 디자인이다. 왜냐하면 공공디자인은 시간이 경과함에 따라 그 나라(지역)의 문화가 되고 정체성이 되기 때문이며, 특정문화를 나타내는 개별적인 모습이 되기 때문이다. 그러므로 언제나 효율성만을 주장할 수 없다는 점에서 사적영역의 디자인과 다른 점이다.

다수의 문화적인 배경이나 역사적 배경 등 다수의 특수한 정체성을 담보하지 않고 보편성만을 추구한다면, 아마도 세계 모든 나라의 공공디자인은 어디를 가더라도 같은 모습으로 만들어져야 할 것이다. 그러나 살아온 배경이 다르고, 만드는 사람도 다르고, 사용하는 사람이 다르고, 자재가 다르기에 각 사회마다 다른 특수성과 다른 개별성으로 나타날 수밖에 없는 것이다.

예를 들어 어떤 공적공간으로 대한민국을 대표하는 국제공항을 만든다고 하면 첫째, 국제공항으로서의 효율적이고 경제적인 기능성이 충족되어야 하고, 둘째, 그 공항이 대한민국이라는 특수성을 담보하는 국제공항이라는 대한민국다움이 있어야 한다. 셋째, 그 공항은 그 공항만의 개별성을 나타낼 수 있어야 한다. 그것은 바로 대한민국만의 차별성을 나타낼 수 있도록 감각되어야 할 것이다. 국제공항이라는 목적에 부합하는 기능성, 즉 보편성이 담보되어야 하고, 대한민국에 있는 국제공항이라는 대한민국의 특수성이 나타나야 대한민국만의 색깔, 즉 대한민국만의 개별성이 나타날 때 비로

소 대한민국 공공디자인으로서의 국제공항은 완성되는 것이다. 물론 국제공항이 갖추어야 하는 편리성이라는 보편성을 획득하고 있다면 얼마든지 좋은 국제공항은 될 수 있다. 하지만 그 공항이 대한민국만의 국제공항은 되지 못할 것이다.

지난 대한민국 공공디자인 10년은 그러한 보편성, 특수성, 개별성 담보에 미흡한 시기였다.

문화정체성 표현이 국민에게도, 국가경쟁력에도 도움이 된다

어떤 특정한 국가, 사회, 조직, 개인에 일치하는 특정한 시각적 (또는 정신적) 대리물을 문화라 한다. 따라서 이미지 또는 문화정체성은 적절한 시각적 대리물의 상모적 형상성의 정도에 따라 그 밀도가 달라진다. 그러므로 문화정체성은 각 문화가 갖고 있는 상모적 특성을 말한다.

우리나라의 경우, 1945년 2차 세계대전의 종식(8.15해방), 1950년 6.25 한국전쟁, 미국의 원조에 의한 전쟁복구와 재건, 그리고 1960년대 공업근대화로 이어지면서 대한민국의 현대문화는 미국과 일본을 추종하는 모더니즘 디자인과, 미국과 일본의 대중문화로부터 지배적인 영향을 받아 우리의 생활방식과 문화정체성이 급격하게 훼손되었다.

오늘날의 문화는 수직수평 공간상의 다양한 맥락에서 다양하게 형성되는 특성을 갖기 때문에 좁게는 각 문화의 정체성뿐만 아니라, 넓게는 각 국가의 문화정체성까지 하나의 기준으로 지각하기는 힘들다. 문화 또는 문화적이라고 정의할 수 있는 것은 '의미체계를 강조하는 예술적·지적 활동과 의미창조 활동'을 말하는 것으로서, 오늘날처럼 전통적인 개념의 고급문화 대신 대중문화가 전 세계적으로 보편화되고 일상화된 사회에서는 역설적으로 '문화적'이라는 형용사가 붙으면 오히려 고급취향, 미적 취향 또는 특정한 문화예술인의 작품이나 활동과 관련되는 이미지를 연상시킨다. 1980~90

년대 이탈리아 알레시(Alessi)와 독일의 브라켈(Franz Schneider Brakel)사의 디자인 마케팅 전략은 문화개념을 제품전략에 사용하여 국가경쟁력에도 기여하였고 성공한 디자인 사례도 남겼다.

이처럼 오늘날 시장에 유통되는 상품은 필요를 충족시키는 기능적인 것 이상을 요구하며, 문화적 태도를 나타내는 상품으로 변하고 있다. 이를 에리히 프롬(Erich Fromm)은 1960년대 후반부터 대중들의 문화적 태도가 문화존재(culture of being)로부터 문화소유(culture of having)로 변하는 현상에서 비롯된 것이라고 분석했다.

공공디자인은 문화정체성의 사정거리를 넓히는 한 수단이다. 문화는 그 자체의 정체성도 갖추어야 하지만 또한 문화적 사정거리가 넓어야 한다. 그러므로 문화적 보편성이 담보되어야 한다. 공공디자인의 형상성은 사람마다 얼굴이 다르듯이 각각의 성격과 기질등의 특성을 나타내야 한다. 그러므로 공공디자인의 형상성은 차별화의 기본이 되고, 그 차별화는 문화경쟁력이 되어 국가경쟁력으로 이어지게 된다. 결국 이러한 형상성은 공공디자인의 문화적 특수성이 된다. 따라서 공공디자인에는 반드시 그 나라 또는 지역의 일상과 환경에 적합한 형상으로 진화함으로써 각 지역이나 나라의 기풍(ethos)에 일치하는 특수성을 담보한 형상으로 표현되어야 할 것이다. 왜냐하면 상모적 특성으로 나타나는 문화정체성은 체제화되어 나타나기 때문이다.

공공디자인 선진국이 국가경쟁력도 높다

디자인은 문화를 만든다. 문화수준이 높은 나라는 국가경쟁력
도 높다. 그래서 디자인 선진국이 국가경쟁력도 높다는 것은 주지
의 사실이다.

문화는 그 자체의 정체성도 갖추어야 하지만 동종의 다른 문화
와 차별화되는 상모성과 함께 반복해서 효과적으로 전달될 수 있
어야 경쟁력이 높아진다. 공공디자인도 마찬가지다. 그러므로 공공
디자인의 문화정체성은 일관되고 지속적으로 이루어져야 한다. 하
지만 상품을 해외에 내다 팔아야 하는 사적 디자인 영역의 제품
에까지 우리의 문화정체성을 표현해야 한다는 것은 무리한 요구일
수 있다.

그러나 공공디자인은 다르다. 공공디자인은 국가이미지를 만들
므로 그 나라의 문화정체성을 표현하지 않으면 안 된다. 왜냐하면
상품은 해외에 수출해서 국가경쟁력에 기여하는 것이지만, 공공디
자인은 수출하는 것이 아니라 외국인들을 우리나라에 불러들여 문
화를 경험하게 함으로써 국가경쟁력에 기여하기 때문이다. 우리나
라를 찾는 외국 관광객들은 우리나라의 문화를 경험하고 또 체험
하고자 한다. 만약 그들이 우리나라에 와서 우리나라의 독특한 문
화를 체험하지 못한다면 그들은 두 번 다시 우리나라를 찾지 않
을 것이다.

21세기는 문화교류의 시대다. 이미 관광산업은 전 지구적으로 중

요한 국가사업으로 자리매김하고 있다. 이제 관광은 문화경쟁력을
기반으로 한 국가경쟁력의 근간이 되고 있다.

한국문화, 일본문화, 미국문화란 곧 한국의, 일본의, 미국의 특
수성을 갖는 문화란 뜻과 같은 의미다. 따라서 각 나라의 기업이나
정부 등이 생산하는 공공디자인은 곧바로 그 국가문화의 시각적 대
리물(이미지)이다. 이러한 맥락에서 보면 지난 수십 년간 성공적인 디
자인을 생산한 디자인 선진국들은 그들의 국가정체성(national identity)
이 잘 반영된 나라들이기도 하다.

독일 디자인의 경우 꾸준함과 흔들리지 않는 신뢰성을 상징하
는 고슴도치를 새로운 민주국가의 엠블렘으로 선택함으로써 독일
의 고도성장을 형상화하였다고 한다. 독일 디자인에 반영된 공통
된 형상성(독일인의 특수성)은 공학기술의 신뢰에 바탕을 둔 견고성, 실
용성, 단색, 정직성, 합리성, 품위 등을 연상시키는 뛰어난 품질의
제품으로 세계인들에게 지각되고 있는 것이다. 이러한 결과로 독일
디자인의 형상성은 현대 디자인의 국제적 표준으로 지각되어 있으
며 또한 근본적인 디자인 원리로 지각되어 문화적 사정거리를 넓
히고 있다.

스칸디나비아는 그들의 역사(전통)와 풍토에 맞게 디자인을 형상
화하는 데 성공했다. 대부분의 스칸디나비아 현대건축은 이러한

■■ 독일동화에서는 토끼와 고슴도치의 경주에서 결국 승리하는 고슴도치는 독일인들의 시
각적 대리물로 작용하는 동물이다.
■■ 스카디나비아는 2차 세계대전 이후부터 노르웨이, 스웨덴, 덴마크, 핀란드 등 4개국을
동일 문화권으로 표현할 때에 사용하는 용어이다.

신념에서 창조되었으며 가구, 부엌용품, 텍스타일, 테이블웨어 등도 자연재료와 모더니즘의 조형적 특성을 잘 융합시켜 온화하고 인간적인 감수성을 나타내는 스칸디나비아 특유의 디자인으로 형상화했다. 이는 이용자의 행태를 기본으로 하는 공공디자인으로 승화되어 적용되고 있다.

영국은 2차 세계대전 이후 정책적으로 모든 국민이 다함께 잘 사는 건강한 문화복지국가로 발전시키는 수단으로 디자인을 진흥했다. 영국의 디자인 정책에는 영국적 디자인 아이덴티티를 창조하여 표현하는 것이 그 중심에 있었다. 영국제품전(1946), 영국축제(1951) 등과 같은 전시회를 통해 영국의 토착적(전통적) 특성을 현대화한 굿디자인을 장려하고 고취시켰다. 특히 영국의 도그랜드 재개발, 런던의 상징이 된 지하철, 전화박스, 버스 등의 공공디자인에서 영국 문화정체성의 동일성을 유지하고 있다.

이탈리아는 기능성과 미적 형상성만을 탐닉하는 엘리트 지향적 굿 디자인과 고급문화를 거부하고 대중문화와 대항문화를 적극적으로 수용함으로써 특히 가구, 조명, 인테리어, 가정용품, 패션디자인 분야에서 독특한 이탈리아적인 아이덴티티를 형성했다. 그 과정에서 이탈리아의 전통적 형상성과 문화의 다양한 영역을 인용한 모티프는 플라스틱과 같은 새로운 재료와 융합되어 은유적이고 기호적인 디자인 형상성을 창조함으로써 이탈리아 디자인 신드롬을 세계에 떨쳐보였다. 이탈리아 디자인은 모더니즘의 지속과 초월이라는 이중구조, 다시 말해 엘리트와 대중, 새것과 옛것을 의미하는 기본적인 이중구조로 형상화한 디자인으로 지각되고 있다. 이와 같은 기조의 연장선상에서 토리노 시는 도시 공공디자인이 곧 관광경

쟁력이라는 기치 아래 진행되고 있다.

미국적 디자인 형상성이란 기본적으로 유럽 등 해외로부터 들어온 다양한 문화를 마케팅 기법으로 수용하고 합중국 속의 다민족 문화를 혼성해서 새롭게 포장한 것을 비즈니스로써 세계화한 것이라고 말해도 좋을 것이다. 1990년 이후 세계적인 키워드는 지구화 또는 미국화(Americanization)를 의미한다고 말할 정도다.(세계화는 미국의 자본과 국력을 바탕으로 전 세계의 미국화 전략이라고 보는 비판도 있다) 즉, 미국의 디자인 형상성은 일반적으로 본토와 고유한 토속성과 관련 없는 다양한 문화가 복합된 대중 디자인(pop design)과 스핀 오프 하이테크 디자인(spin off hightech design)으로 연상되는 것이다. 그 대표적인 예가 뉴욕의 'I LOVE NEWYORK' 공공캠페인이다. 뉴욕의 사례는 세계적으로 가장 성공한 도시공공캠페인 사례로 인정받고 있다.

일본 현대 디자인은 미국에서 개발된 혁신기술을 바탕으로 대량 생산할 수 있고 경쟁력 있는 가격으로 판매할 수 있는 디자인 제품으로 개발하여 세계시장에 유통하였을 뿐만 아니라, 일본의 문화 정체성과 국가경쟁력까지 세계적으로 알리는 데에 성공할 수 있었다. 그 대표적인 예가 요코하마 신도시, 도쿄 롯폰기 미드타운 등

spin-off는 산업, 기술개발 등의 부산물 또는 파생물이라는 뜻으로서 1961년 미국정부가 우주선 아폴로 계획을 의회에 승인받기 위해 사용한 용어이다. 아폴로 우주선과 같은 첨단 기술 개발로부터 비롯되는 부산물(spin-off)은 통신위성, 방송위성, 기상위성 등과 같은 국민의 일상생활에 크게 공헌할 수 있다는 사실을 홍보할 때 사용한 키워드였다. 이 때 이후 spin off라는 용어는 우주개발, 물리학, 과학 분야의 대형프로젝트, 또는 군사무기개발로부터 파생된 기술을 민간용으로 전용하여 개발한 기술이나, 제품을 통칭하는 용어가 되었다. 오늘날 미국의 새로운 디자인 중에는 스핀-오프로 개발된 것들이 많다.

의 사례로 일본의 문화정체성을 기반으로 하는 공공디자인 정책이
이루어지고 있다. 일본의 경우 1990년대 초부터 정부 주도의 공공
디자인이 이루어졌고, 2008년부터는 민간과 협의하여 민간 주도의
공공디자인이 이루어지고 있는 2기에 접어들었다.

　전술한 디자인 선진국들의 디자인은 각 나라가 가진 특수성의
연장선상에서 디자인을 현대화하여 오늘날의 디자인 선진국이 되
었다. 이는 디자인의 목적성에 충실하면서 각 나라의 문화적 특수
성을 표현하고자 노력하였기 때문에 각 디자인의 개별성이 뚜렷하
게 나타날 수 있게 된 결과라 할 수 있다.

국가경쟁력을 위해 대한민국 공공디자인은
어떠해야 하는가?

　대한민국은 일제강점기, 6.25 한국전쟁 그리고 급격한 근대화를
거치면서 오천 년 역사의 정체성의 단절을 가져오게 되었다고 전술
했다. 이러한 결과로 대한민국 공공디자인의 현실은 디자인의 목적
성은 지켜지고 있으나 디자인의 특수성은 상실되어 대한민국'만'의
개별성은 찾아보기 어렵게 되어 문화가 되지 못하고 또한 국가경쟁
력을 획득하기도 어려운 것이 현실이다. 즉, 어떤 형상이 대한민국
의 형상인지 알 수 없게 된다. 우리의 형상을 우리조차도 모르고 있
는데, 우리나라를 바라보는 외국인의 시각에서는 더더욱 우리만의
독특한 형상이 무엇인지 발견할 수 없게 된다.

　이같이 공공디자인에서 문화정체성을 표현하지 못하므로 문화
경쟁력도 담보할 수 없는 것이고, 국가경쟁력도 확보하지 못하는 결
과로 이어지고 있는 것이다. 이를 극복하기 위해 앞으로의 공공디
자인 정책수립 및 수행에 있어 다음에 제시하는 공공디자인 수행
지침을 항상 염두에 둘 필요가 있다.

　다음에 제시되는 3가지 수행지침(GPS라 칭한다)은 서로 별개의 것
이 아닌 서로 유기적으로 긴밀하게 관계되어 작동하고 있는 개념이
다. 보편성(generality), 특수성(particularity), 개별성(singularity)의 GPS 중
G(보편성)와 S(개별성)는 서로를 존재하게 하는 핵심개념이고, P(특수성)
는 정체성을 나타내는 역할을 하여 차별성을 만드는 개념이다. 그
러므로 특수성은 공공디자인이 보편성을 기본으로 하면서 개별성

을 이루는 데 가교가 되는 중요한 역할인 셈이다.

GPS(보편성, 특수성, 개별성)에 대한 의미체계는 다음과 같이 정리할 수 있다.

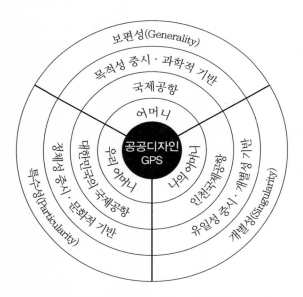

공공디자인 GPS(Generality, Particularity, Singularity) 의미체계표

Generality(공공디자인의 보편성)

 공공디자인을 수행함에 있어서 중요하게 고려하여야 할 첫 번째 지침은 디자인의 보편성에 부합하게 하는 것이다. 디자인의 보편성은 디자인의 목적에 부합한다는 것이다. 디자인이 목적에 부합한다는 것은 원래 쓰임에 맞는 효율적인 기능으로 운영하는 것이다. 전술하였듯이 공항을 건설한다고 할 때 디자인은 공항의 원래 목적인 비행기가 효율적으로 뜨고 날 수 있도록 기능하여야 한다. 또한 공항 이용자들이 편리하게 이용할 수 있어야 한다. 공항이 가지고 있는 이러한 기능성이 충족되지 않고서는 그 공항이 아무리 아름답

6년간(2005~10) 세계 1위 공항으로 선정된 인천국제공항

게 디자인되었다 하더라도, 또는 아무리 그 국가나 도시의 정체성을 표현하고 있다고 하더라도 그것은 제대로 된 공공디자인이라고 말할 수 없다. 즉, 공공디자인의 의미를 잃어버리게 되는 것이다.

공공디자인은 공공성을 기반으로 하는 디자인이다. 그 공공성은 공공의 편리와 삶의 질을 위하는 것이다. 그러므로 아무리 경제적으로 만들어졌다고 하더라도 공공의 편리를 통한 삶의 질을 높여줄 수 없다면 공공디자인의 기능을 다하지 못하게 되는 것이라 할 수 있다. 그렇게 되면 공공디자인은 국가경쟁력으로 이어지지 못하게 된다.

그러므로 공공디자인에 있어 가장 중요한 것은 공공디자인이 가지고 있는 목적성, 즉 디자인의 보편성이다. 이 보편성이 담보되지 않고는 다음에 언급하게 되는 특수성이 아무리 뛰어나도 디자인의 기능을 다할 수 없게 된다. 즉 디자인을 위한 디자인이 되어버려 겉모습만 요란하고 쓸모는 별로 없는 절름발이 디자인이 되고 만다.

Particularity(공공디자인의 특수성)

두 번째로 공공디자인 수행에 고려하여야 할 지침은 디자인의 특수성에 부합하는 것이다. 디자인의 특수성이란 그 디자인이 처해 있는 지역적·상황적·문화적·역사적 특성, 즉 지역적 자산을 적극 반영하는 것이다. 바꿔 말해 그 디자인의 문화정체성을 담보하는 상모적 형상을 만드는 것이다. 어떠한 디자인이든 마찬가지이지만, 특히 공공디자인의 경우 지역적 특수성을 반영하여 표현하지 못한

다면 공공디자인의 존재이유를 상실하게 된다고 볼 수 있다.

지역적 특수성은 지역의 정체성과 같은 말이고, 지역의 문화와도 같은 말이다. 범위를 더 넓히면 그 국가의 정체성과 문화가 되는 것이다. 예를 들어 대한민국 공공디자인이라고 한다면 그 디자인에서 '대한민국다운' 상모적 형상성이 드러나야 한다는 것이다. 그렇지 않으면 편리할지는 몰라도 세계 어디에서나 볼 수 있는(어느 지역에서나 볼 수 있는) 특징 없는 디자인이 되어버려 공공의 삶의 질도 높여주지 못할 뿐더러 다른 나라와의 차별성을 상실해버리는 무의미한 디자인이 되어버리기 때문이다.

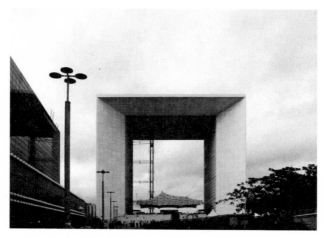

프랑스 파리의 지역특수성에 기반 한 라데팡스의 신개선문

앞에서도 언급하였듯이 세계 디자인 선진국들의 경우 공공디자인은 물론, 상업디자인까지 철저하게 그 나라의 문화정체성을 기반으로 디자인하여, 안으로는 시민의 삶의 질을 높이고 밖으로는 관광 등 상품화에도 적극적으로 이용하고 있다. 왜냐하면 지역적 문화특수성을 반영하였을 경우에 그 지역에 기반을 두고 살아왔던 시민들은 이질성을 느끼지 않고 편리하고 안락하게 각종 시설물들을 이용할 수 있으므로 자연히 삶의 질이 높아질 수 있게 된다. 나아가 그 지역을 방문하는 방문객들에게도 그 지역에 대한 깊은 인상을 심어줄 수 있게 된다. 결국 방문객은 그 지역에 대한 좋은 인상과 함께 그 지역이 속한 국가의 이미지도 비례해서 높아지게 된다. 그래야만 21세기의 가장 큰 부가가치 사업이라 인정되는 관광산업의 경쟁력도 확보하면서 시민의 삶의 질을 높여주는 공공성이 담보된 공공디자인이 되기 때문이다.

지역적 특수성, 즉 지역의 문화정체성이 담보된 공공디자인은 내국인에게는 편리함과 안락함을 제공하게 되고, 외국인들에게는 새로운 문화를 경험할 수 있는 기회를 제공할 수 있게 되어 강한 인상을 심어줄 수 있게 된다. 이러한 결과는 먼저 말한 보편성이 충족된다는 전제하에 의미가 발생한다는 것도 주지해야 할 점이다.

Singularity(공공디자인의 개별성)

세 번째 공공디자인 지침은 디자인 각각의 개별성을 표현하는 것이다. 개별성은 단독성이라고도 한다. 이 개별성은 각 디자인의 개

성을 만들어주는 고유의 이미지로 작용하게 된다.

　개별성은 '어머니'라는 보편성도 아니고, '우리 어머니'라는 특수성도 아닌 바로 '나의 어머니'처럼 어느 하나를 말하는 개념이다. 이 세상에 '어머니'는 수없이 많고, '우리 어머니'는 지칭하는 한 집단(형제자매)만이 공유할 수 있는 것이다. 그러나 '나의 어머니'는 이 세상에 단 한 분뿐이다. 같은 형제라 하더라도 각각의 마음속에 새겨져 있는 어머니의 모습은 서로 다른 것과 같다. 그러므로 개별성은 그 무엇과도 대체될 수 없는 것이다. 즉 다른 어떤 것과도 공유할 수 없는, 또는 대체할 수 없는 유일성을 말한다. 유일성은 아우라를 만든다. '지금 여기'에서만 경험할 수 있는 유일한 경험이 바로 아우라인 것이다.

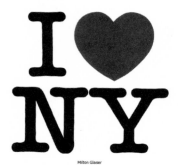

20세기 디자인 아이콘 : 로고

I love New York,1975

Milton Glaser

뉴욕을 세계최고의 관광도시로 자리 잡게 한 뉴욕공공캠페인

공공디자인도 마찬가지다. 공항이건, 공원이건 무엇이든 간에 대한민국의 어떤 '특정한 곳'에서만 볼 수 있는 것이 될 때 개별성을 획득하게 된다. 바꿔 말해 최종적인 디자인 결과물의 이미지를 말한다. 그러므로 개별성이 담보된 대한민국 공공디자인은 내국인에게는 이질감이 없는 안락함과 편리함을 제공하여 삶의 질을 높여주고, 외국인에게는 대한민국에서만 경험할 수 있는 대한민국만의 오리지널리티를 경험하게 되는 역할을 하게 된다. 그것이 바로 대한민국의 아우라를 경험하게 되는 것이다. 이는 대한민국의 문화 차별성을 어떠한 설명도 없이 시각적으로 느끼게 할 수 있는 것이다. 이러한 개별성은 '그것'을 '그것'이게 만들어 다른 무엇과 교환 불가능한 것을 말한다. 오직 대한민국에서만 경험할 수 있는 것이다.

대한민국 공공디자인의 경우 보편성 부분에 있어서는 일정 수준을 유지하고 있다고 본다. 오히려 너무 세계적 보편성의 기준에 의해 만들어져 대한민국의 독창성(originality)이 잘 나타나지 않는 것이 문제일 정도다. 우리나라에서 볼 수 있는 시각적 형상은 세계 어디에서나 볼 수 있는 것이 되고 있다. 그러므로 가장 심각하게 문제가 대두되고 있는 부분은 특수성 부분이다. 이러한 결과는 대한민국 공공디자인에서 대한민국다운 특수성이 상실되어 특징 없는 디자인 형상을 만들고 있기 때문에 대한민국의 문화정체성은 존재하지 못하고 있는 실정이다. 대부분의 공공디자인이 서구의 합리적이고 경제적인 방식을 따르고 있어 편리하기는 하지만, 정체성이 표현되지 못하고 있기 때문에 대한민국만의 독창성은 아예 언급조차 될

수 없는 것이다. 이러한 개별성의 부재는 대한민국의 문화경쟁력을 언급할 것도 없고, 나아가 공공디자인이 국가경쟁력에도 기여하지 못하고 있는 것이다.

이러한 특수성의 고려가 결여됨으로 인해 디자인의 최종결과라 할 수 있는 개별성 부분에 있어서 독특성을 제공하지 못하고 있다. 오히려 서구인들의 시각에서 볼 때 그들 나라에서 일상적으로 경험하고 있던 이미지로 느껴져 대한민국의 독창성을 경험할 수 없게 되고, 급기야는 대한민국은 그들 서구의 '짝퉁 나라'라는 이미지를 갖게 되어 여행의 의미를 찾지 못하게 되는 악순환이 이어지고 있는 것이다.

보편성, 특수성, 개별성이 담겨 있는
대한민국 공공디자인이어야 한다

　한국이 오천 년 역사를 가진 문화 선진국임을 세계에 인식시키기 위해서는, 우리의 수준 높은 문화가 박물관에만 박제되어 있는 과거의 영화로움이 아니라, 현재 우리의 삶과 생활에도 살아 숨 쉬고 있음을 다방면에서 느끼게 해주는 것이 가장 중요하다. 또한 그것이 우리의 문화경쟁력을 높이는 방법이다.

　공공디자인에서 그러한 역할은 상기에서 제시한 공공디자인의 GPS, 즉 공공디자인의 보편성(generality), 특수성(particularity), 개별성(singularity)의 3가지 지침을 각 공공디자인에 적용하고자 하는 정부 차원의 정책적 노력이 필요하다. 왜냐하면 공공디자인의 문제는 정부의 노력 없이 민간 차원에서 아무리 노력해도 해결될 일이 아니기 때문이다.

　우선은 더디더라도 우리가 이 수행지침인 GPS에 기반하여 공공디자인 정책을 수립하고 또 수행한다면 그것들 하나하나가 모여서 우리의 문화가 되고 우리의 형상성이 되어 대한민국의 삶의 이미지 및 문화 이미지를 만들게 되고, 또한 외국인들에게도 전달할 수 있을 것이다. 그렇게 되면 문화경쟁력뿐 아니라, 국가경쟁력도 높은 국가로 거듭날 수 있는 공공디자인의 기능을 다할 수 있게 될 것이다. 여기에서 제시하는 공공디자인 수행지침 GPS는 대한민국 공공디자인의 오리지널리티를 구축하기 위한 필수적인 고려사항이다.

05

훈민정음에서
찾은 대한민국
공공디자인 정신

대한민국의 가장 큰 문제는
아버지 시대의 문화를
자식이 해독하지 못한다는 것에 있다.
정신과 문화의 단절이다.
이 점을 해결하지 않고는 짝퉁으로 살아갈 수밖에 없다.
짝퉁은 아무리 노력해도 일류가 되지 못한다.

〈훈민정음(訓民正音)〉 개요 및 의의

　필자는 대한민국의 공공디자인은 '우리를 위한 디자인(design for us)'이어야 한다고 앞에서 주장하였다. 또한 대한민국의 공공디자인은 '대한민국다워야' 한다고 주장하였다. 그리고 훈민정음은 우리 민족이 만든 것 중 가장 탁월한 디자인 결과물이며, 그 창제정신은 디자인 원리와 닮아 있다는 것은 안상수, 한재진 등의 연구에서도 나타나 있다. 필자의 관점으로는 한글(훈민정음)은 디자인의 개념을 잘 포함하고 있지만, 이 책의 주제인 공공디자인의 개념과 더 닮아 있다고 본다. 즉, 대한민국 공공디자인의 전형으로 삼아도 하등 문제가 없다는 것이다.

　〈훈민정음〉은 1443년 세종대왕께서 창제하신 언문(諺文) 28자를 말한다. 또한 〈훈민정음〉은 세종대왕의 '어제훈민정음(御製訓民正音)'과 '훈민정음해례(訓民正音解例)' 안에 수록되어 있는 제자해(制字解), 초성해(初聲解), 중성해(中聲解), 종성해(終聲解), 합자해(合字解), 용자례(用字例) 그리고 맨 끝에 붙어있는 정인지 글을 모아놓은 책자를 말한다.

　훈민정음은 나라의 기틀을 바로잡고자 하는 분명한 목적에서 창제되었다. 조선이 개국(1392)한 지 26년째 되던 해(1418) 세종은 임금이 되었다. 그때는 아직 국가의 기틀이 제대로 잡혀있지 않아 삼강

오륜(三綱五倫)을 어기는 무지한 백성들이 많아 이를 바로잡고자 10여 년 동안 노력하였으나 개선되기는커녕 그보다 더 심한 사건이 출몰하곤 하였다. 이에 세종은 형벌만으로 개선될 일이 아님을 알고 그림을 곁들인 '효행록(孝行錄)'이라는 책을 펴내 백성들을 교화하려 하였으나, 근본적으로 그 책이 한문으로 만들어진 관계로 한자를 모르는 하층민을 교화시키는 데 한계가 있었다.

세종은 무지한 백성을 교화시키고 교육시켜서 새로운 나라의 질서를 잡고자 했다. 그 목적을 위해 누구나 쉽게 배워 사용할 수 있는 글인 훈민정음을 만들었다. 이러한 훈민정음의 탄생배경은 바로 만인을 배려하는 공공디자인 정신과 닮아 있는 것이다.

삼강은 군위신강(君爲臣綱)·부위자강(父爲子綱)·부위부강(夫爲婦綱)을 말하며 이것은 글자 그대로 임금과 신하, 어버이와 자식, 남편과 아내 사이에 마땅히 지켜야 할 도리이다. 오륜은 오상(五常) 또는 오전(五典)이라고도 한다. 이는 《맹자(孟子)》에 나오는 부자유친(父子有親)·군신유의(君臣有義)·부부유별(夫婦有別)·장유유서(長幼有序)·붕우유신(朋友有信)의 5가지로, 아버지와 아들 사이의 도(道)는 친애(親愛)에 있으며, 임금과 신하의 도리는 의리에 있고, 부부 사이에는 서로 침범치 못할 인륜(人倫)의 구별이 있으며, 어른과 어린이 사이에는 차례와 질서가 있어야 하며, 벗의 도리는 믿음에 있음을 뜻한다.
삼강오륜은 원래 중국 전한(前漢) 때의 거유(巨儒) 동중서(董仲舒)가 공맹(孔孟)의 교리에 입각하여 삼강오상설(三綱五常說)을 논한 데서 유래되어 중국뿐만 아니라 한국에서도 과거 오랫동안 사회의 기본적 윤리로 존중되어 왔으며, 지금도 일상생활에 깊이 뿌리박혀 있는 윤리 도덕이다. [출처: 네이버 백과사전]

세종대왕 어제: 창제정신

'훈민정음해례본'의 정인지 서문

우리나라의 예악과 문장이 중국문화와 거의 비길 만하나, 다만 우리나라 말이 중국과 같지 않아서, 글을 배우는 이들이 그 뜻을 깨치기 어려움을 근심하고, 옥사를 다스리는 이는 그 곡절을 통하기가 어려움을 괴로워하고 있다. 옛날, 신라의 설총이 이두를 처음으로 만들어 관부들과 민간에서 지금까지 쓰고 있으나, 모두 한자를 빌려 쓰므로 어떤 것은 걸리기도 하고 어떤 것은 막히기도 하여, 비단 비루하고 근거가 없을 뿐만 아니라, 말을 적는 데 있어서는 능히 그 만의 하나도 잘 통하지 못한다. … 스물여덟 자로써 사용함이 무궁하고, 간단하고도 요령이 있으며, 정밀하고도 잘 통한다. 그러므로 슬기로운 이는 하루아침을 마치기도 전에 깨칠 것이요, 어리석은 이라도 열흘이면 배울 수 있으니, 이로써 한문 글을 해석하면 그 뜻을 알 수 있고, 이로써 송사를 들으면 그 속사정을 알 수 있다.

– 김슬옹, 《28자로 이룬 문자혁명 훈민정음》, 아이세움, 2007,

위에 나타난 바와 같이, 우리말과 다른 중국 글자인 한자로는 백성이 정상적인 문자생활은 물론 사법의 공평도 기대하기 어려웠다. 세종은 상하귀천을 가리지 않고 온 백성이 정상적인 글자생활을 영위할 수 있도록 하였으니 모두가 평등하게 씀으로써 편리한 생활을 누리게 하도록 한 것이다(박종국, 2007). 〈세종실록〉에 의하면 세종은 일찍이 "임금의 직책은 하늘을 대신하여 만물을 다스리는 것이다. 따라서 만물이 제 위치를 얻지 못하여도 상심할 것인데, 하물며 사람의 경우에는 어떠하겠는가? 진실로 차별하지 않고 만물을 다스려야 할 임금이 어떻게 양민과 천민을 구별해서 다스릴 수 있겠는가?"라고 하였다.

또한 〈삼강행실도〉를 편찬, 반포하는 교지에 세종의 민본주의는 더욱 잘 드러나 있다. "……고금의 효자, 충신, 열녀 중에서 뛰어나게 본받을 만한 자를 가려서 편집하되 일에 따라 그 사실을 기록하고 아울러 시찬(詩贊)을 덧붙이게 하였으나, 그래도 어리석은 백성들이 쉽게 이해하지 못할 것을 염려하여 그림을 그려서 붙이고, 이름을 〈삼강행실〉이라 하여 이를 인쇄하여 반포하는 바이다."라고 하는 대목이다. 여기에서 더욱 놀라운 것은 이해를 쉽게 하기 위하여 오늘날의 화집처럼 그림이 주(主)이고 내용인 글을 부(副)로 하여 글 모르는 사람들도 내용을 쉽게 파악하도록 하였다는 점이다. 이러한 일련의 행적으로 볼 때 세종의 정치는 백성을 본위로 한 민본주의를 실현하기 위해 〈훈민정음〉을 창제하였다는 것을 알 수 있다.

세종대왕 어제는 다음과 같다.

우리나라의 말소리가 중국과 달라 한자로는 서로 통하지 아
니한다. 이런 까닭으로 글을 모르는 백성들이 말하고자 하
는 바가 있어도 마침내 제 뜻을 펴지 못하는 사람이 많다.
내가 이것을 가엾게 여겨 새로 <mark>스물여덟</mark> 글자를 만드니, 사
람마다 쉽게 익혀서 날마다 쓰는 데 편하게 하고자 한다.

國之語音이 異乎中國하야 與文字로 不相流通할새 故로 愚民이 有所
欲言하여도 而終不得伸其情者多矢라. 予 一爲此憫然하야 新制二十八
字하오니 欲使人人으로 易習하야 便於日用耳니라.

위의 내용을 토대로 창제정신에 나타난 창제이유를 풀어 써서 정
리하면 4가지로 요약할 수 있다.

첫째, 우리나라 사람은 중국 민족과 다르기 때문에 우리말 또한
중국말과 다르다. 말이 이미 다르니 중국 문자인 한자를 가지고는
우리나라 사람이 정상적인 언어문자 생활을 하지 못한다.
둘째, 딱하게도 우리나라 사람에게는 우리말에 알맞은 글자가 없
기 때문에 백성이 하고 싶은 말이 있어도 끝내 제 뜻을 글로 적어

■■■ 훈민정음 '어제서'에서는 우리나라의 새로운 글자가 28자(자음 17자, 모음 11자)임을 밝
히고 있다. 그러나 훈민정음 제자해, 초성해, 용자례를 분석해 본 결과 음성학적인 음가
와 청탁을 가지고 있는 자음 글자가 24자임이 확실하기 때문에 최초 창제된 우리나라
의 새로운 글자는 35자(자음 24자, 모음11자)이었음을 입증하고 있다. 그러나 현재 한글
로 사용되는 글자 수는 24자다.

표현하지 못하는 사람이 많다.

셋째, 내가 이를 딱하게 여겨 우리말에 맞고 배우기 쉬운 새 글자 28자를 만들어 내어놓는다.

넷째, 반상을 막론하고 누구나 쉽게 익혀 생활에 불편함이 없게 하여 사람다운 삶을 누리도록 하고, 나라의 기틀을 다지는 데 힘이 되기를 바란다.

결국 〈훈민정음〉에 나타난 창제정신은, '우리나라 말과 중국의 말이 서로 다른데도 불구하고 한자를 사용하는 터라 백성들의 생활 곳곳에 불편함이 많다(다름의 인식). 백성들의 불편과 억울함을 보니 내 마음이 실로 애석하여 우리에게는 우리에게 맞는 우리 글자로, 백성들이 쉽게 배워 사용할 수 있는 글자가 필요하다고 생각했다(애민: 愛民). 그래서 우리말과 우리말의 음성체계를 연구하고, 우리의 삶의 모습을 살피어 우리말에 맞는 배우기 쉬운 우리 글자를 만들어 백성의 생활이 편리하도록 하고자 하였으니(실용), 이제부터 반상을 막론하고 누구나 쉽게 배워 모든 생활에 이용하여 사람답게 살도록 하여라(민주)'라고 정리할 수 있다.

여기서 '다름'은 중국과 다른 우리의 정체성에 대한 인식이며, '애민'은 백성의 삶의 질에 대한 인식이며, '실용'은 백성들의 실제생활에서 필요한 것이 무엇인지에 대한 인식에 해당한다고 할 수 있다. '민주'는 문자가 권력이었던 시절에 사람인 이상 누구나 문자를 평등하게 이용할 수 있어야 함을 천명하는 의지의 표현이며, 또한 반상귀천을 막론하고 누구나 공평하게 사람다운 삶을 누릴 권리가 있음의 정신을 표현하고 있다고 볼 수 있다.

이러한 다름, 애민, 실용, 민주정신은 제자원리에 고스란히 적용되어 세계 최고의 문자인 〈훈민정음〉이 만들어졌다. 이러한 창제정신은 필자가 주장하는 '우리를 위한 디자인(design for us)', 즉 대한민국 공공디자인이 추구해야 하는 지향점과 일치한다.

〈훈민정음〉에 담긴 공공성 요소

훈민정음어제의 기본분석을 통해 '다름, 애민, 실용, 민주' 네 가지 키워드가 도출되었다. 창제정신에서 도출된 네 가지 키워드는 제자원리에서 우리 문화의 근원인 음양, 오행의 원리에 의하면서도 과학적인 체계성을 갖추어 창제정신을 뒷받침하고 있다. 특히 이러한 치밀함과 체계성 그리고 과학성 등이 〈훈민정음〉 하나에만 적용된 것이 아니라, 우리가 알고 있는 우리 조상들의 대부분의 성과들이 하나같이 치밀하게 적용되어 있다. 훈민정음은 세종 개인이 만들어낸 일회적인 돌연변이가 아니었다는 점이다.

판각수 30명이 수십 년 동안 판각하였지만 오직 한 사람이 판각한 것처럼 보이는 〈고려대장경〉을 비롯해서, 못 하나, 반나절 일한 이름 없는 임부까지 모두 세세히 기록되어 있는 〈수원화성성역의궤〉, 임금도 보지 못한 조선왕조 500년을 오롯하게 기록해낸 5,300만 자의 〈조선왕조실록〉의 정밀함, 조선시대의 왕을 옆에서 보고 있는 느낌을 받을 정도로 상세하게 기록한 〈승정원일기〉, 요즘의 국무회의 기록이라 할 수 있는 〈비변사등록〉, '외교일지'라 할 수 있는 〈전객사일지〉, 죄인을 다스리는 의금부의 기록인 〈의금부등록〉, '승정원일기'와 성격이 비슷한 〈일성록〉 등 그 기록들이 하나같이 매우 정밀하다. 우리 민족의 본 모습은 대충대충 일을 처리하는 민족이 아니었던 것이다. 모든 일을 분명하고 꼼꼼하게 정리하여 후세에 남긴 대단한 민족이었다.

이처럼 대부분의 우리 문화유산들이 만들어진 과정은 훈민정음
과 비슷한 과정을 거치고 있다. 그러한 과정은 우리 민족의 일상이
었고, 당연한 결과였다. 특히 〈훈민정음〉은 오늘의 우리와 깊게 연
결되어 있다는 점에서 특별하다. 그러므로 훈민정음 창제정신 속에
담겨 있는 우리 문화원형을 다시 복원하여 오늘의 사정에 맞게 재
구성하여 대한민국 공공디자인에 적용시키고자 한다면 대한민국
공공디자인은 공공디자인의 본래 역할을 제대로 할 수 있게 될 것
이라고 생각된다.

이제 〈훈민정음〉을 통해 도출된 4가지 키워드에 담긴 세부 키워
드를 파악하여 오늘의 대한민국 공공디자인에 우리 문화정체성을
담보할 수 있는 요소로 활용하고자 한다.

'다름' 속에 담긴 공공디자인 요소

각 지역마다 환경이 다르고 사람이 다르므로 그것에 대한 생각
도 다름(정신성)을 인식하고, 그 다름을 독자적으로 표현(주체성)하였
으므로 우리만의 새로운 문자를 만들 수 있었으며(독창성), 오늘에
이르러 오히려 그 힘을 빛내고 있는(현재성) 문자가 우리의 〈훈민정
음〉이다.

정신성

융에 의하면, 동물에게 '본능'이 있다면 인간에겐 '원형(archetypes)'
이 있다고 한다. 원형이란 젖빨이동물이 태어나자마자 젖을 찾는 것

처럼 처음부터 유전적으로 본능을 지니고 태어나는 것이다. 인간에게도 이런 동물의 본능에 해당하는 것이 전혀 없지는 않지만 우리 인간에겐 이런 생물학적 본능보다는 문화적이고 역사적이고 '사회적인 본능'이 훨씬 크게 작용한다. 인간은 태어나면서부터 많은 것을 배워야 하고, 배울 수 있는 능력을 가지고 있다. 또한 그래야 인간구실을 제대로 할 수 있다. 이것이 인간의 원형이다.

동물은 조상에게서 본능을 물려받고, 인간은 조상에게서 원형을 물려받는다. 인류의 모든 신화는 거의 비슷비슷한 이야기 구조를 가지고 있다. 이러한 현상은 단순히 지리적 환경의 문제가 아니며, 우연이 아니라 오히려 필연에 가깝다는 것이다. 이렇듯 공간적으로나 시간적으로 큰 차이가 있음에도 불구하고 동일한 이미지가 반복되는 것은 근본적인 것이 원본의 역할을 해서 이미지의 사본들이 만들어지는 것이다. 여기서 융은 그 복사본들의 원본을 '원형'이라 부른다. 융의 원형은 인간 각 개인의 심리와 별도로 존재하지 않고 그 속에 내재해 있는 '역사적이고 집합적인 기억의 본질'을 가리킨다. 그러므로 융의 원형은 인간 심리의 본성을 규정하는 '초인격적 인간 심리구조'다. 인간을 인간이게 하는 '인간의 조건'으로서의 '원형'인 것이다.

'융의 원형'을 기반하여 볼 때, 〈훈민정음〉은 한국인의 정신문화적 원형이라 할 수 있는 '천지인(天地人)' 사상과 '음양오행(陰陽五行)' 사상을 기본으로 하여 만들었다. 이는 우리말에 맞는, 우리의 문화에 맞는, 우리의 문화원형을 담고 있는 문자라 할 수 있다.

정체성(주체성)

〈훈민정음〉은 세종의 주체적인 생각, 즉 중국말과 우리말의 차이가 있음에도 불구하고 한자를 사용함에서 오는 불편을 해소하기 위해 만든 문자다. 또한 〈훈민정음해례〉를 통하여 창제정신과 목적 그리고 창제원리를 분명히 남겨놓은 세계 유일의 주체적이고 과학적이며 독창적인 문자다.

세계 문화사에서 언어와 함께 문자가 민족을 묶어주는 강력한 매개체 역할을 한 경우가 많았다. 가장 대표적인 예로 유태인의 히브리 문자를 들 수 있다. 유태인들이 세계 각지로 흩어져 있었던 수천 년 동안 유태인의 일체성을 유지시켜준 정신적 지주는 유태인의 히브리 문자로 기록된 율법이었다. 유태인들이 히브리 문자로 자신들의 일체성을 유지할 수 있었던 이유는 세 가지다. 첫째는 유태인들이 이미 기원전 5세기경부터 자신들의 문자(히브리 문자는 자음만을 표기하는 문자다)를 가지고 있었다는 것이다. 둘째는 유태인들이 히브리 문자를 실질적으로 그리고 적극적으로 활용했다는 것이다. 세 번째 이유는 유태인들이 히브리 문자를 보존하려고 끝까지 노력했다는 것이다.

이와 비슷하게 민족이 소멸될 위기에 처했던 일제 치하에서 한국인을 지켜준 것은 한국어와 한글이었다. 일제의 민족말살 정책이 극에 달했던 1930년대 후반에 일본은 한국어와 한글 사용을 금지시켰다. 이는 그 당시 한반도에서 조선인을 단결시키고, 정체성을 유지시켜주는 가장 중요한 구심점이 바로 한국어와 한글이었음을 증명하는 사건이다. 당시 한국인들은 통일된 종교나 강력한 지도자가 없던 상태였지만, 한글은 민족의 정체성을 유지하고 민족의 단

결을 도모하는 중심이었다. 그리고 해방 후에 새로운 한국을 재건하는 과정에서 한글은 우리가 한국인으로서의 정체성을 구축하는 데 큰 역할을 했다. 그리고 현재 남한과 북한을 묶어주는 강력한 끈이 되고 있기도 하다.

독창성

〈훈민정음〉의 독창성을 나타내는 점은 첫째, 당시의 중국식 전통의 음운분석을 따르지 않았다는 점이며, 둘째, 한글창제 당시 아시아에는 한글과 같은 음운분석이나 문자체계를 가진 언어가 없었다는 것이다. 셋째, 한글이 음소문자인데도 쓸 때에는 음절로 모아 쓰는 음절단위의 표기방법을 가지고 있다는 점이다. 이 점은 한글의 독창성을 보여주는 백미라 할 수 있는데, 영국의 언어학자 제프리 샘슨(Geoffrey Sampson) 박사는 이 절묘한 조합을 생각해낸 조선인의 독창성에 대해 극찬한다.

> 이 시점에서 잠깐 숨을 돌려 한글 글자체가 얼마나 놀라운 업적인가를 다시 강조할 만하다. 음소의 구성 자질의 관점에서 음소를 쓰는 원리 및 개개의 자소의 윤곽뿐만 아니라, 세종대왕이 음절을 구성성분의 음으로 분석한 바로 그 원리가 전적으로 독창적이었다. … 한글의 업적이 하도 놀랄 만하기에 몇몇 서양의 학자들은 오늘날까지 한글은 예전의 모형에 근거해서 발전했을 것이라고 주장한다. 예컨대 게리 레이야드(1966)는 세종이 한글을 당시 몽골에서 사용되었던 파스파 알파벳에 근거를 두었다고 주장한다. … 이 주장은

틀린 것으로 보인다. 세종이 파스파 및 동아시아에서 사용 중이던 기타 음성표기 글자체를 알고 있었다는 것은 사실일지는 모르지만 이들 글자체는 모두 분절적이었다. 그 글자체들은 한글을 위해 선례를 제공하고 있지 않다.

<div align="right">- 제프리 샘슨, 《세계의 문자 체계》, 한국문화사, 2000,</div>

또한, 한글을 표음문자이지만 새로운 차원의 자질문자(음소문자: feature system)로 분류하였다. 샘슨 박사의 이러한 분류방법은 세계 최초의 일이며 한글이 세계 유일의 자질문자로서 가장 우수한 문자임을 증명하고 있는 것이다.

현재성

유네스코는 지금 같은 상황이라면 현재 세계에서 사용되고 있는 언어(6,000여 종) 중 21세기 말께는 그 절반 또는 90%까지 사라질 것이라고 전망한다.

언어학자들은 세계 6천여 언어 중 일천 명도 안 되는 사람들이 쓰는 언어가 23%에 이른다고 한다. 이처럼 사라질 위기에 놓인 언어는 어느 한 지역에 국한되지 않는다. 북아메리카에는 165가지 토박이말이 쓰이는데, 그 중에 74가지는 몇몇 노인들만 쓸 뿐 거의 절멸 상태이며, 58가지 언어는 일천명 미만이 사용한다고 한다. 중남아메리카 400여 언어 가운데 27%인 110가지가 사라질 위기에 놓였다. … 아시아 지역에서 사라질 위기에 놓인 대표적인 언어는 일본 쪽의 '아

이누 말'을 비롯하여 '만주 말'이 있다. 우리말과 관련을 맺고 있는 알타이어족의 여러 말들이 만주 말처럼 사라질 위기에 놓인 셈이다.

– 권재일, "사라져가는 언어", 한겨레신문, 2006. 7. 26.

언어는 새로 생겨날 수도 있지만, 사라지기도 한다. 우리말과 지리·계통에서 이웃한 만주 말도 당장 사라질 위기에 놓여 있다. 한 언어가 사라진다는 것은 사라지는 것 자체로만 그치지 않고, 그 언어에 반영된 문화와 정체성까지 사라져 인류의 소중한 자산이 없어지고 마는 것이다. 인류에게 지난 20세기는 획일성의 시대, 다양성 말살의 시대였다. 다민족 국가인 미국에 이어 소련과 중국 같은 강대국이 세워지면서 이들 나라에 속한 다양한 소수민족들은 자신들의 의지와 관계없이 우세한 언어와 문화에 급격하게 동화되어 가고 있다. 이들 강대국의 언어문화 정책은 겉으로는 소수민족 언어를 유지·보호한다고 하지만 실제로는 거역할 수 없는 압력으로 작용해 소수민의 고유어는 사라져가고 있다. 이런 흐름은 21세기 세계화 시대에 들어와 더욱 가속화되고 있다.

그러나 한글의 경우 400년의 동면기를 지나 지금의 20~21세기에 와서 더욱 더 위력을 발휘하고 있다. 세계 언어학자들은 한글은 가히 인류가 발명한 최고의 문자이며, 500년 전에 발명되었지만 아직도 한글만큼 과학적이고 효율적인 문자체계는 지구상에 존재하지 않는다고 말한다. 샘슨 박사는 '세계에서 일반적으로 사용되는 문자 중에서 가장 과학적인 문자체계' 혹은 더 간단히 '세계 최상의 알파벳'이라고 부르고 있다. 그리고 존 맨(John Man) 박사는 한글을

다음과 같이 평가하였다.

> 완벽한 알파벳이란 가망 없는 이상이겠지만, 서구 역사에서
> 알파벳이 밟아온 궤적보다 더 나은 결과를 얻는 것은 가능
> 하다. … 단순하고 효율적이고 세련된 한글은 가히 알파벳
> 의 대표적 전형이라고 할 수 있다.

이처럼 한글은 한 걸출한 왕의 의지에 의해서만 유용한 것이 아니라, 500년이 지난 현재에 오히려 그 진가를 인정받고 있고 더 유용하게 쓰이고 있다. 이러한 한글의 유용함은 오늘날 인터넷과 엄지문화로 대표되는 현 시대에서 더욱 더 큰 가치를 발휘하고 있다.

'애민' 속에 담긴 공공디자인 요소

〈훈민정음〉은 백성의 편리한 삶을 근본에 두고, 반상을 막론하고 누구나 쉽게 배울 수 있도록(쉬움) 문자의 체계를 단순하게 만들었다(단순성). 그러므로 백성들은 그것을 실질적으로 일상생활에 불편 없이 사용할 수 있게 하여(실용성) 삶의 질을 확장시키고자(확장성) 한 백성의 삶의 질을 위한 '애민'의 정신이 담겨 있다.

쉬움(편이성)

1996년에 프랑스에서 세계의 언어학자들이 한 자리에 모이는 학술회의가 있었다. 안타깝게도 한국의 학자들은 참가하지 않았는데,

그 회의에서 한글을 세계 공용어로 쓰면 좋겠다는 토론이 있었다. 그 가장 큰 이유가 배우고 익히기 쉽기 때문이었다고 한다.

세종은 그 당시 쓰고 있던 한자와 이두가 너무 어려워 백성들이 배우기 어렵고, 자신의 뜻을 쉽게 표현할 수 없음에 주목했다. 대다수 지배층과 지식층은 오히려 이런 점을 즐겼다. 한자는 특권의 징표였기 때문이다. 글을 모른다는 것이 일상생활에서는 불편함 정도로 끝나지만, 생사와 관련된 재판에서는 큰 낭패였을 것이다. 정인지 서문에서 "우매한 백성들은 끝내 자신들이 하고 싶은 말을 능히 표현하지 못하는 이들이 많았다."고 하고 "옥사를 다스리는 이는 그 곡절의 통하기 어려움을 괴로워하고 있다."고 했다. 이렇게 불편한 백성들의 삶을 위해 쉽고 익히기 쉬운 문자 〈훈민정음〉을 만듦으로써 백성들이 글을 모르는 것에서 생겨나는 불편한 삶을 해소할 수 있는 가능성을 열어 놓았다.

무엇보다 〈훈민정음〉은 정인지 서문에 밝혀두었듯이 기본 글자 수가 적고 체계적이어서 누구나 배우기 쉽고, 읽기 쉽고, 쓰기도 쉽고, 이해하기 쉽다. 게다가 우리말의 원리에 따라 만들어졌다.

한자는 표의문자이므로 모든 글자를 다 외워야 하지만, 한글은 영어와 마찬가지로 표음문자이므로 배우기가 쉽다. 10개의 모음과 14개의 자음을 조합할 수 있기 때문에 배우기 쉽고 24개의 문자로 약 8,000음의 소리를 낼 수 있다. 즉, 소리 나는 것은 다 쓸 수 있는 것이다. 바람소리, 학의 울음소리, 닭 우는 소리, 개 짖는 소리일지라도 모두 이 글자를 가지고 적을 수가 있다.(정인지 서문)

단순성

한글은 제자원리에서부터 자음과 모음의 구분을 그 디자인에서 부터 단순하게 하면서 서로 차별화시키고 있다. 그것은 자음과 모음의 소리의 성질뿐만 아니라, 발음하는 방식도 전혀 다르기 때문이다. 자음의 경우는 발음기관, 발음위치, 발음방식을 기준으로 분류하고 있고, 모음의 경우는 혀의 위치, 혀의 높낮이와 입술의 모양으로 각각의 소리를 구분한다. 이와 같은 한글의 디자인은 너무나 단순해서 누구라도 모음과 자음을 구분할 수 있게 한다.

모음 : ㅏ, ㅑ, ㅓ, ㅕ, ㅗ, ㅛ, ㅜ, ㅠ, ㅡ, ㅣ

자음 : ㄱ, ㄴ, ㄷ, ㄹ, ㅁ, ㅂ, ㅇ, ㅅ, ㅈ, ㅊ, ㅋ, ㅌ, ㅍ, ㅎ

알파벳 모음 : a, e, i, o, u

알파벳 자음 : b, c, d, f, g, h, j, k, l, m, n, p, q, r, s, t, w, x, y, z

위의 한글과 영어에서, 영어의 자음과 모음은 구분함에 어떤 규칙을 발견할 수가 없다. 왜냐하면 체계가 없기 때문이다. 반면에 한글은 자음과 모음을 분리하여 형태를 달리하고 있을 뿐만 아니라, 자음과 모음의 형태를 만든 원리의 기준 또한 다르다.

편리성

한글은 우리말의 원리에 따라 만들었으므로 한자음도 우리말에 맞게 해독 가능하다. 쓰기 쉽고, 배우기 쉽고, 표현력도 풍부하

며, 가로쓰기와 세로쓰기 모두 편리하다. 이와 같은 한글의 독창성은 영어와 비교하여 보면 금방 이해할 수 있다. 한글과 영어는 같은 음소문자다. 그러나 한글은 모아쓰기를 함으로써 동시에 음절문자이기도 하다. 영어는 나열식 구조를 취한다는 점에서 한글과 차이가 있다.

한글로 쓴 '디자인'은 이 단어가 세 음절로 구성되어 있다는 것을 한 눈에 확인할 수 있지만, 영어로 쓴 알파벳 'design'은 몇 음절인지 겉으로 보아서는 구분하기 어렵다. 그러므로 발음에 있어서도 곤란한 경우를 당하게 되는데, 'design'을 '디자인'으로 읽어야 할지, '더자인, 데지인, 대자인, 드자인'으로 읽어야 할지 알 수가 없다. 그래서 영어 단어는 발음기호를 가지고 있다. 그러므로 단어를 제대로 읽기 위해서는 반드시 발음기호를 알아야 한다. 반면에 한글의 경우에는 이런 오해가 발생하지 않는다. 음절단위로 구성되므로 글자 그 자체가 의미이기도 하고 발음기호의 역할을 하고 있는 디자인 체계이기 때문이다.

또한 한글의 삼분법 모아쓰기를 함으로써 음절을 시각적으로 보여주는 체계성으로 말미암아 가독성에서도 탁월하다. 예를 들면 다음과 같다.

예 1) ㅇㅜ리ㄹ_ㄹ ㅇㅟ하ㄴ ㄱㅗㅇㄱㅗㅇㄷ자ㅣㄴ
예 2) 우리를 위한 공공디자인

예1)은 초성과 중성과 종성을 음절단위로 결합하지 않고, 로마알파벳(영어)처럼 자음과 모음만을 구분하여, 일렬로 풀어 쓴 경우로

오늘날 두벌식 체계의 풀어쓰기 예다. 이 표기법은 현재의 삼분법 모아쓰기 구조와 비교할 때 문장의 길이도 두 배 이상 길어지고 가독성도 현저히 떨어진다. 반면에 예2)는 음소를 모아서 음절단위로 표기하는 삽분법 모아쓰기의 예다. 예2)는 예1)보다 빨리 효과적으로 읽을 수 있다. 이는 우리가 현행방식에 익숙해 있기 때문만은 아니다. 인지언어학적인 관점에서 볼 때 한글의 모아쓰기 표기법보다 더 효율적이고 경제적인 방법은 찾기 힘들다.

또한 공병우는 세벌식 타자기에서 모아쓰기를 할 수 있는 조합형 방식을 개발함으로써 한글의 제자원리를 그대로 이용하면서도 훨씬 더 경제적인 방법을 제시하여 기계화하였다. 즉, 한글은 음소문자이면서 음절단위로 표기하는 방법을 취함으로써 음소문자의 장점과 음절문자의 장점을 동시에 이용하여 편리하게 사용할 수 있기 때문에 인류가 고안할 수 있는 문자체계 중 가장 인지과학적인 면에서 진보된 문자임을 증명해 주는 증거인 것이다.

확장성

불과 24(28)자지만 제자원리의 체계가 치밀하고 응용 또한 무궁무진하다. 24자로 조합된 글로 표현 가능한 글자 수가 8,000여 가지로 바람소리, 닭 울음소리도 다 적을 수 있다(정인지 서문). 또한 자음의 제자원리에서 찾아볼 수 있는 확장성은 그 체계가 주도면밀하다. 예를 들어보면, 기본 5자를 기준으로 가서(加書)하고 병서(竝書)하며 이체(異體)를 만들어내는 확장성은 세계 어느 문자에서도 발견할 수 없다.

기본자

ㄱ은 ㄱ-ㅋ-ㄲ으로,

ㄴ은 ㄴ-ㄷ-ㅌ-ㄸ으로,

ㅁ은 ㅁ-ㅂ-ㅍ-ㅃ으로,

ㅅ은 ㅅ-ㅈ-ㅊ-ㅉ-ㅆ,

ㅇ은 ㅇ-(ㆆ)-ㅎ-(ㆅ)으로 확장 가능하다.

그러니 기본 5자만 알면 자음을 쉽게 익힐 수 있는 것이다.

또한 모음도 마찬가지로 간단하면서 체계적으로 확장 가능하게 디자인되어 있다. 그것을 살펴보면 다음과 같다.

이 ㅡ와 위로 결합하여 확장하면 위로는 ㅡ, ㅗ, ㅛ로 확장되고, 아래로는 ㅡ, ㅜ, ㅠ로 확장되며, ㅣ와 좌우로 결합하면 ㅣ, ㅏ, ㅑ, ㅣ, ㅓ, ㅕ로 확장된다. 또한 가로쓰기, 세로쓰기, 붓글씨, 펜글씨 모두 자유자재로 가능하다. 전서, 예서, 행서, 해서체가 가능하다. 그러나 한글은 초서는 쓸 수 없다. 한글은 표의문자가 아니고 음소문자이기 때문에 자획을 생략하면 글자 자체의 뜻이 달라져버리기 때문이다. 이는 영어 알파벳의 장점과 한자의 장점을 모두 취한 것이라 할 수 있다.

'실용'에 담긴 공공디자인 요소

문자를 누구나 쉽게 배워 실생활에 편하게 사용할 수 있기 위해서는 첫째, 문자로서의 기능에 충실하여야 하고(기능성), 둘째, 그 기

능이 우리나라 사람의 말소리에 적합해야 하며(적합성), 셋째, 실용
적으로 실생활에 널리 이용될 수 있어야 한다. 그러기 위해서는 문
자의 체계가 치밀해야 하고(체계성), 넷째, 과학적인 보편성을 지녀야
하는데(과학성), 한글은 오늘날 과학기준에서 보아도 상기의 모든 요
소를 갖추고 있다고 인정받고 있다.

기능성

한글은 배우기 쉽고 익히기 쉬워 누구나 바로 배워 바로 일상생
활에 써먹을 수 있게 만들었다는 점에서 문자가 요구하는 기능성
을 고스란히 담고 있는 문자다. 그러한 기능성의 원천은 음소단위
로 문자를 만듦과 동시에 이것을 모아서 음절단위로 표기하는 방
식을 고안했기 때문이다. 다이아몬드 박사는 이를 다음과 같이 설
명한다.

> 한글은 자음과 모음의 단위보다는 크고, 단어보다는 작은
> 음절단위로 조합되어 있으며, 가로쓰기와 세로쓰기가 모두
> 가능하다. 단 24개의 알파벳만을 이용하면서 음절단위로
> 소리를 조합함으로써 빠른 시간 내에 해독하고 이해할 수
> 있다.

이렇듯 한글의 과학적인 기능성을 이해할 때, 우리는 우리 민족
이 얼마나 창의력이 있는 민족인가를 알 수 있고 스스로에 대한 자
긍심을 회복할 수 있다. 사실 기능성이 있으므로 인해 위에서 전술
한 다름의 주체성도 가능하고, 애민을 위한 접근성도 가능해진다.

이같이 표현력도 풍부하며, 가로쓰기와 세로쓰기 모두 용이하다. 아무리 체계가 과학적이고 완벽하다 하더라도 실생활에 사용할 수 있는 기능성이 없다면 문자로서 쓸모가 없다. 한글은 그야말로 글자의 모양과 기능이 긴밀하게 대응하고 있는 '간이요(簡而要)하면서도 정이통(精而通)'한 문자인 것이다.

적합성

미국의 과학전문지 〈디스커버리〉지 1994년 6월호 '쓰기 적합함'이란 기사에서 다이아몬드 박사는 '한국에서 쓰는 한글이 독창성이 있고 기호배합 등 효율면에서 세계에서 가장 합리적인 문자'라고 극찬한 바 있다.

한글의 제자원리는 조선 사람에게 가장 잘 맞고, 나아가 동양 사람, 서양 사람들도 누구나 능히 쉽게 배워서 편리하게 사용할 수 있는 적합한 문자다. 자음과 모음의 제자원리가 인간의 신체에서 나오는 소리의 근원인 발음기관을 상형해서 만들었기 때문이다. 정인지 서문에 문자의 적합성에 관한 내용이 다음과 같이 적시되어 있다.

> 천지자연의 소리가 있으면 반드시 천지자연의 글이 있는 것이니, 그러므로 옛 사람이 소리에 따라 글자를 만들어서 만물의 뜻을 통하게 하고 삼재의 이치를 실감케 하였으니 이 것은 후세에도 능히 바꾸지 못하는 것이다.
>
> 有天地自然之聲 則必有天地自然之文 所以古人因聲制字 以通萬物之情 以載三才之道 而後世不能易也

즉, 자연의 이치와 사람의 이치가 서로 맞아야 문자가 제 기능을
할 수 있다는 것이다.

그러나 사방의 풍토가 구별되고 소리바탕이 또한 다르다.
대개 (중국 이외의) 다른 나라의 말은 그 소리가 있고 그 글자
가 없어서 중국의 글자를 빌려다 통용하게 되니, 이것은 마
치 모난 자루와 둥근 구멍이 맞을 수 없는 것과 같다. 어찌
능히 통하여 막히지 않을 것인가. 요컨대 다 각각 처한 바에
따라서 편하게 할 것이요, 억지로 같게 함은 가하지 않다.

盖外國之語 有其聲而無其字 假中國之字以通其用 是猶枘鑿之鉏鋙也 豈能達
而無碍乎 要皆各隨所處而安 不可强之使同也

결국 훈민정음 창제는 천지자연의 소리가 있으면 반드시 천지자
연의 글자가 있다는 법에 따른 것이다. 각 지역마다 그 지역에 맞고
필요한 문자가 있다는, 너무도 상식과 당위에 따른 적합한 논리였지
만 그 상식과 당위를 깨닫는 건 쉬운 일이 아니었다. 더더욱 그것을
실천에 옮기는 일은 당시로선 거의 기적에 가까웠다. 그러니 훈민정
음 창제를 문화혁명이라 이름 붙여도 전혀 무리가 없는 것이다.

체계성

훈민정음 제자원리에서도 밝히고 있듯이 한글은 그 치밀한 체계
성과 과학성이 기반이 되어 정보전달을 위한 기능으로 최적의 문자
다. 그 체계의 근본에는 우리 민족의 삶의 문화근원인 천지인 사상
과 음양오행의 정신이 체계적으로 연결되어 있다. 또한 창제정신에

서의 목적이 제자원리에 그대로 수용되어 각 음소별 낱자를 3분법으로 나누어 초성해, 중성해, 종성해로 나누었다가, 글로 표기할 때는 초성, 중성, 종성을 하나로 모아서 한 글자를 만듦으로써 글자한 자(字)가 한 음절이 되어 의미를 나타냄과 동시에 발음기호의 역할까지 겸하게 하였다. 〈훈민정음해례〉에 나와 있는 모든 체계는 글자의 쓰임에 대해 자세히 밝히고 있다.

자음은 소리가 나는 곳의 '아설순치후(牙舌脣齒喉)'에 오행의 원리가 적용되어 있고, 모음은 우리 문화의 근원이라 할 수 있는 천지인의 체계를 따르면서 음과 양 그리고 중성자로 나누어 획을 나누어간다. 자음은 기본자를 기본으로 하여 음운분석을 통하여 가서하고, 병서하며 종장에는 이체(異體)를 만들어내기도 한다. 모음은 합성, 합용으로 모음의 용도를 확장해 간다. 이 모든 것이 엄밀한 체계에 의해 조직되고 있다.

과학성

한글의 과학성은 창제정신에 나타나는 다름, 애민, 실용, 민주성 그리고 조형성까지 모든 분야에 철저하게 적용되고 있다. 소리와 발음기관과 완벽한 연관성과 체계성, 그리고 제자원리에 있어서 음운분석을 통한 상형원리에서도 빠짐없이 과학성이 엄밀히 적용되고 있다. 이런 점에서 한글은 지구상에서 만들어진 문자 중 가장 과학적으로 발달된 문자체계라고 인정받고 있다. 이러한 한글의 과학성과 효율성은 창제 당시보다 현재에 와서 더욱 더 진가를 발휘하고 있다.

과학적인 문자체계가 필요로 하는 4가지 요소가 있다.

첫째, 기본글자의 숫자가 적어야 한다. 이는 글자를 쉽게 배우기 위해 필수적인 것이다. 한글은 24개를 기본글자로 하는 최소의 알파벳이다. 영어 알파벳은 26자다. 이에 대소문자를 다하면 52자가 된다. 필기체까지 합하면 무려 104자가 되어버린다. 일본어도 마찬가지로 기본 52자에 히라가나와 가타카나를 합하면 104자가 된다.

둘째, 지각적으로 인식하기 쉽게 함으로써 읽기의 효과를 극대화시켜야 한다. 한글은 음소문자이면서 음성인식의 지각단위인 음절을 표기단위로 하는 삼분법 모아쓰기의 체계를 가지고 있다는 점에서 세계의 어느 문자보다도 인지과학적으로 진보된 문자다. 인지언어학적인 관점으로 볼 때 한글의 제자원리인 3분법 모아쓰기 표기법보다 더 효율적이고 경제적인 방법은 찾기 힘들다. 즉, 음소문자의 장점과 음절문자의 장점을 동시에 가지고 있는 것이다.

셋째, 자음과 모음의 차이를 구분하여야 한다. 한글의 자음과 모음은 매우 다른 시각형태를 가지고 있어서 한눈에 구분된다. 세계 어느 문자도 한글처럼 자음과 모음을 이렇게 선명하게 구분하고 있는 문자는 아직 만들어지지 않고 있다.

넷째, 글자의 모양과 기능이 긴밀하게 대응하고 있어야 한다. 한글의 경우, 자음은 그 소리와 관련된 발성기관의 모양을 본떠서 만들어 글자모양에서 발성기관을 유추할 수 있다. 그냥 읽기 쉽고 쓰기 쉽게 사용하기 위해 근거 없이 만든 문자가 아닌 것이다. 모음은 수직선과 수평선을 이용하여 서로 점층적으로 결합함으로써 글자가 이루어진다. 이러한 자음과 모음의 제자원리는 글자가 기본자

로부터 획이 추가되어가면서 소리가 점점 맑은 소리에서 탁한 소리로 변해가게 되어 있다.

'민주'에 담긴 공공디자인 요소

문자를 만듦에 문자를 몰라 불편을 겪는 어리석은 백성의 불편을 해소(민본성)하기 위해서는 무엇보다 그들이 말하고자 하는 바를 서로 명확하게 커뮤니케이션할 수 있어야 한다(명확성). 훈민정음은 쉽게 배워 정보를 서로 교환할 수 있어야 함에 중점을 두어(소통 가능성) 백성들의 생활을 편하게 하는 것을 가장 근본에 두었으며, 무엇보다도 권력독점의 상징이었던 문자를 권력의 독점으로부터 해방시키고자 한 민주적인 문자였다.(공공성)

민본성

인류가 만든 문자의 역사를 연구해 온 엘버틴 가우어(Albertine Gaur) 박사는 문자의 채택과 사회와의 관계에 대하여 "문자의 단순한 사용 가능성이 사회를 변화시키지는 않는다. 만약 문자가 특정 사회의 존재나 존속에 부적절하다면 그 사회는 그 문자와 접촉했을 때 그것을 전적으로 거부하든지, 아니면 극히 제한된 형태로 수용했을 것이다."라고 지적했다.

15세기 조선은 세상에서 가장 민주적이고 효율적이며 경제적인 한글을 발명했다. 그러나 조선사회는 한글을 거부했다. 조선사회는 아직 민주문자를 활용할 준비가 되어있지 않았던 것이다. 조선

사회는 세 가지 측면에서 한글을 활용할 준비가 되어 있지 않았다. 첫째, 당시의 중국과 한자의 문화적 지배력이 너무나 거대했기 때문이다. 둘째, 한자가 가진 관성의 힘이 너무 컸다. 셋째, 양반들의 기득권을 유지하기 위해서는 한글이 아니라 한자가 필요했다는 시대적 상황이다.

한자는 양반들을 일반백성들과 차별화시킬 수 있는 가장 강력한 수단이었다. 양반들은 한자를 이용하여 지식과 정보를 통제할 수 있었으며, 자신들의 기득권을 유지할 수 있었다. 그러한 상황에서 한글은 그들의 기득권을 위협하는 것이었다. 그 이유는 한글이 가진 민주성, 즉 누구나 쉽게 배우고 사용할 수 있었기 때문이었다.

세종 26년(1444) 세종은 훈민정음을 반대한 정창손과의 대화에서 "내가 만일 언문으로 '삼강행실'을 번역하여 민간에 배포하면 어리석은 남녀가 모두 쉽게 깨달아서 충신·효자·열녀가 반드시 무리로 나올 것이다."라고 장담하였다. 이 말에서도 세종의 민본정신을 확인할 수 있는데, 그것은 어리석은 백성이라 할지라도 글자를 깨우쳐 읽고 쓸 수 있다면, 양반처럼 사람의 도리를 다할 수 있다고 믿고 있었으므로, 어리석은 백성이라 하여 근본적으로 교화가 불가능한 것이 아님을 확신하고 있었음을 알 수 있다.

고대 그리스에서는 민주주의를 실현하고자 하는 사회적 분위기와 민주문자의 발명이 동시에 일어났다. 그러자 인류 역사상 어디에서도 이룩하지 못한 획기적인 민주주의가 발전할 수 있었다. 이와 비슷한 일이 1945년 이후 한반도에서도 일어났다. 남들보다 늦었으나 민주화에 대한 사회적 준비가 되었을 때, 우리는 쉽게 활용할 수 있는 민주문자인 한글을 재발견할 수 있었다. 그리고 이 두 요소가

합쳐졌을 때, 우리는 50년 만에 사회적·경제적·정치적인 측면에서 기적이라 할 정도의 발전을 이룩할 수 있었다. 실제로 오늘날 한반도에서 이루어지고 있는 민중들의 지식공유와 경제력의 재분배는 한글이 있었기에 가능한 일이었다.

한글은 반상귀천 누구나 배우기 쉽다는 측면에서 민주적인 문자이고, 근본적으로 일반백성을 위한 것이었다는 점에서 민주적인 성격이 더욱 강한 문자다. 그러한 한글의 성격이 지난 500년간의 동면에도 불구하고 다시 살아나 현재를 살아가는 우리의 생활과 삶 속에서 정보에 의한 민주화를 앞당겼다.

명확성

한글은 글자체 그 자체에서 자음과 모음을 조형적으로 쉽게 구분할 수 있으므로 특별히 따로 외울 필요가 없다. 또한 발음에 있어서도 현재 세계에서 가장 많이 쓰이고 있는 영어와 비교해 보더라도 아주 명확하게 구분된다. 왜냐하면 시각적 구분이 가능하기 때문이다.

음소문자이면서 표기할 때는 음절문자로 모아쓰기 때문에 읽기 쉽고, 이해하기 쉽다. 게다가 우리말의 발음을 정확하게 표기할 수 있으므로 말의 어원을 밝히기 쉽다는 장점 때문에, 한글만으로도 문자의 뜻을 표의문자처럼 파악할 수 있다. 표의문자의 대표격인 한자의 경우, 말과 문자의 발음이 다르기 때문에 한자를 모르면 뜻을 해독할 수가 없다는 것을 상기해 볼 때 한글의 위력을 실감할 수 있다.

한글은 표음문자이면서 표의문자와 음소문자의 기능을 다 가지

고 있음으로써, 즉 문자가 가지고 있는 장점을 모두 이용하고 있다는 점에서 정보소통의 명확성을 달성하고 있는 최적의 문자라 할 수 있다.

정보성

현재 한국인들이 누리고 있는 세계 최고의 정보교환 능력의 배후에는 무엇보다도 한글전용과 가로쓰기가 모태가 되었다. 특히 한글의 민주성은 출판에서 더욱 명백하게 구체화되어 빛났다.

광복 후 이은상 선생은 1947년에 〈호남신문〉을 가로쓰기 신문으로 발행하고, 최현배 선생은 1958년에 대학신문 〈연세춘추〉를 순한글 전면 가로쓰기로 만들었다. 이후 여러 일간지들이 1970년 이후 부분적으로 가로쓰기를 시도했지만 실험적인 수준으로 머물다가, 1976년 〈뿌리깊은나무〉를 창간하면서 한글전용과 가로쓰기를 도입하여 국내 잡지가 국한문혼용과 세로쓰기의 틀에서 벗어나는데 앞장섰다.

그 후 〈뿌리깊은나무〉 폐간에 이은 〈샘이 깊은 물〉의 창간으로 한글전용 문화의 확산에 기여했다. 특히 이들 잡지가 디자인에 준 영향은 괄목할 만하다. 그러나 무엇보다 한글의 민주화에 영향을 준 것은 1988년 우리나라 일간지 중 최초로 한글전용과 가로쓰기 형식으로 창간된 〈한겨레신문〉이었다.

한겨레신문은 한글만으로도 한국과 세계의 소식을 부족함 없이 소통할 수 있음을 넘어 오히려 더 쉽고 빠르게 정보교환이 가능하다는 것을 우리에게 보여주었다. 한겨레신문의 성공으로 1994년에는 중앙일보가, 1998년에는 동아일보가 한글전용 가로쓰기를

채택하기에 이르렀고 현재에는 모든 일간지가 한글전용과 가로쓰기를 채택하고 있다. 결코 정보전달에 용이하지 않다면 불가능한 일이었다.

공공성

영어가 서양의 민주문자였다면, 한글은 동양의 민주문자다. 한글은 그리스 로마 알파벳을 포함한 세상의 어떤 문자보다도 과학적이고, 경제적이며, 독창적이고, 민주적인 문자로서의 공공성을 담고 있는 최상의 문자다. 이러한 한글의 공공성은 권력을 독점하는 도구로 사용되어 왔던 문자를 누구나 접근 가능한 것으로 바꾸어 놓았다. 즉, 한글의 정보성이 정보를 권력의 독점으로부터 해방시켰던 것이었다. 그렇기 때문에 훈민정음의 창제는 한자로 세상을 지배하던 양반들의 특권에 대한 도전이었던 것이다.

앞으로 한글이 갖고 있는 정보교환의 민주성과 효율성을 얼마만큼 확산시키느냐에 따라 우리 미래의 민주화의 모습은 결정될 것이다. 우리나라는 한글 덕분에 문맹률 0%라는 경이적인 기록에 육박하고 있다. 정보의 공유가 민주화의 핵심요소라 할 때, 한글은 최적의 문자라 아니할 수 없다. 한글은 한국인이 가질 자긍심의 근원이 될 모든 요소를 담고 있는 것이다.

훈민정음에 나타난
'다름, 애민, 실용, 민주' 정신

훈민정음어제에 나타난 4가지 정신을 기본으로 하여 공공디자인 요소를 요약하면 다음과 같다.

다름의 요소에서는 지역과 환경에 따라 다른 정신적 정체성, 다름을 독자적으로 표현한 주체성, 우리만의 문자를 만든 독창성, 현재까지 영향을 미치는 공공디자인의 현재성의 요소가 담겨있다.

애민의 요소에서는 백성 누구나 문자를 쉽게 배워 사용할 수 있도록 문자의 체계를 단순하게 만든 쉬움과 단순성, 그리하여 백성들의 실생활에 사용한 실용성, 문자를 통한 삶의 질을 확장시키는 공공디자인의 확장성의 요소가 담겨있다.

실용의 요소에서는 문자가 실용적이기 위한 4가지 요소를 갖추고 있었다. 문자로서의 기능성, 우리나라 사람의 말소리에 적합한 적합성, 치밀한 체계성과 과학성으로 인해 실생활에 널리 이용될 수 있다는 것이다. 이는 현재 공공디자인의 공공성 요소에도 필수적인 것이다.

민주의 요소에서는 어리석은 백성의 불편을 가장 근본으로 한 민본성, 정보전달의 명확성으로 인한 소통가능성, 그리고 문자를 권력의 독점으로부터 해방시키고자 한 공공성의 발로에서 만들어진 민주적인 문자임을 파악하였다. 이 또한 공공의 삶의 질을 위한 공공디자인의 기본요소를 담고 있다.

이러한 4가지 공공성요소들은 공공디자인이 필수적으로 갖추어야 할 요소라고 할 수 있다. 디자인이 조형을 기반으로 하는 '인간을 위한 어떤 본질의 시각적 재현'이라 할 때, 대한민국 공공디자인은 대한민국의 본질, 즉 정체성을 시각화한 '대한민국스러운' 공공디자인이 되어야 함은 자명한 사실이다. 상기의 4요소에 '심미성'을 더하여 공공디자인에 적용하여 '대한민국다운' 공공디자인을 수행한다면, 대한민국만의 특수성을 고스란히 담을 수 있게 되어, 우리에게는 삶의 질을, 외국인들에게는 문화경쟁력이 높은 대한민국 공공디자인으로 자리잡을 수 있을 것이라 생각한다. 이 모든 요소들이 〈훈민정음〉의 창제정신에 그리고 제자원리에 고스란히 담겨 있다. 훈민정음은 우리 문화가 만든 최초의 공공디자인인 것이다.

06

대한민국 공공디자인 수행시 디자인 콘셉트의 중요도에 관한 실증연구

– 디자인전문가 인식을 중심으로

조사의 배경

 본 조사는 5장에서 도출된 공공디자인 콘셉트 요소로 4가지요 소(다름, 애민, 실용, 민주)에 디자인의 기본개념인 조형성(심미성)을 추가하 여 진행한 실증조사다.

 본 조사의 배경은 현재 열풍처럼 진행되고 있는 대한민국 공공디 자인, 즉 대한민국 문화정체성의 표현보다는 서구지향적인 산업적 실용성 측면에서 진행됨으로 인해 '대한민국스럽지' 못하고 오히려 서구 문화와 유사한 '짝퉁'의 모습이 만들어지고 있는 현실에 대한 상황파악이 필요하다고 판단되었기 때문이다.

 공공디자인은 공공을 위한 디자인, 공공의 정체성, 공공의 문화 를 나타내고 공공의 삶의 질을 향상시키는 디자인이다. 대한민국 공공디자인은 우리의 삶의 질뿐 아니라 대한민국의 경쟁력을 높이 는 데 기여해야 한다. 그러기 위해서는 한국의 문화정체성을 담보 하여야 한다. 대한민국 공공디자인의 문화정체성의 요체는 '대한민 국스러워'야 하고, 다른 나라와 '다르면서 더 나아야' 하며, '국가와 장소의 형상성'이 되어야 한다. 특히 문화교류의 시대에서 문화정체 성은 국가경쟁력을 결정짓는 중요한 요소라는 것을 강조하기 위해 서다. 본 조사는 현재 대한민국 공공디자인 수행의 주체라 할 수 있 는 디자인 전문가들을 대상으로 각 유형별 공공디자인 수행에 있 어 어떠한 점에 주안점을 두고 있는지 파악하고자 하였다. 왜냐하 면, 이의 파악 없이는 향후 공공디자인의 수행, 연구의 방향을 분명 히 할 수 없기 때문이라고 판단하였기 때문이다.

조사의 목적과 내용

본 조사의 목적은 대한민국 공공디자인의 각 유형에서 우선적으로 고려하여야 할 디자인 콘셉트의 중요도를 디자인 전문가 그룹을 대상으로 하여 각 공공디자인 유형에서 고려해야 할 중요도를 파악하고자 하는 것이다. 이를 위해 다음과 같이 두 단계로 나누어 조사하였다.

첫 번째 단계에서는 공공디자인 유형(6가지)별 '다름, 애민, 조형, 실용, 민주' 항목에 대한 중요도를 조사하여 그 순위를 찾고자 하였다. 두 번째 단계에서는 '다름, 애민, 조형, 실용, 민주'를 각 공공디자인 유형 간 비교를 통해 중요도를 조사하였다.

각 공공디자인 유형들의 예는 다음과 같다. 공공디자인은 공공디자인학회, 공공디자인포럼 등에서 공공공간, 공공시설, 공공정보시설 등 3가지로 나누고 있다. 그것을 기본으로 하여 연구자는 각 영역별로 2가지씩 세분하여 6가지 공공디자인 유형을 정하였다. 그 6가지는 다음과 같다.

(1) 공공공간 ㉮ 범국가적 공적공간 (본 연구의 표에서는 '공항'으로 표기함)

 ㉯ 시민을 위한 개방공간 (본 연구의 표에서는 '공원'으로 표기함)

(2) 공공시설 ㉰ 문화, 전통 등의 문화공간 시설 (본 연구의 표에서는 '문화'로 표기함)

㉑ 가로시설물 설치디자인 (본 연구의 표에서는 '가
로'로 표기함)

⑶ 공공정보시설 ㉤ 관광정보 시스템 디자인 (본 연구의 표에서는 '관
광'으로 표기함)

㉥ 교통안내 시스템 디자인 (본 연구의 표에서는 '교
통'으로 표기함)

조사방법과 조사대상

본 조사는 설문과 e-mail을 통한 인터넷 설문조사방식으로 이
루어졌다. 조사대상인 디자인 전문가는 공공디자인과 관련된 건축
분야, 디자인 교수들 중에서 표집하였으며, 석·박사 과정생들의 경
우 서울 2곳, 지방 1곳의 대학을 선정해서 담당교수와 상의한 후 도
움을 받아 설문을 받았다. 조사에 응한 인원은 전체 106명 중 디
자인 관련 대학교수가 55명이었고, 대학원 석·박사과정(연구원 1명 포
함)생이 51명이었다. 설문응답자 중 공공디자인 관련 프로젝트 수행
경험자는 65%였다.

조사시기와 절차

본 연구의 모든 변인은 설문지로 조사·측정되었으며, 설문은 조
사대상자가 문항을 읽어보고 직접 기입하는 방법으로 하였다. 그
중 일부는 우편으로 송달받았으며, 일부는 인터넷 메일을 통해 회
신받았다. 조사를 실시한 기간은 2008년 4월 10일에서 25일까지였
으며 이 기간을 지나 회수된 설문은 조사분석에서 제외하였다.

설문분석

본 조사의 분석방법으로 동일 모집단에서 추출된 집단을 비교하는 반복측정(repeated measure)을 이용한 분산분석을 실시하여 그 결과를 분석하였다.

1단계: 각 유형(6가지)별 결과분석

본 조사의 첫 번째 단계의 조사는 '다름, 애민, 조형, 실용, 민주' 5가지 항목에 대한 6가지 공공디자인을 유형별로 고려해야 할 중요도의 차이와 순위를 알아보기 위한 것이다. 이를 위해 동일 모집단에서 추출된 집단을 비교하는 반복측정을 이용한 분산분석을 실시하였다.

6가지의 각 공공디자인 유형별 중요도를 결정할 때 대분류에서는 각 항목별 순위의 차등을 요구하였고, 세부항목에서는 순위의 차등을 요구하지 않았다. 각 공공디자인 유형별 조사결과는 다음과 같다.

첫 번째 설문내용은 '인천국제공항'과 같은 '범국가적 공적공간'의 경우, 공공디자인의 디자인 방향설정이나 실행에 있어 고려해야 할 요소별 중요도가 달라질 것이라 생각하고, 설문대상자 자신이 정책결정자라는 입장에서 대분류 중요도 측정과 세부항목별 중요도에 대해 10점 척도로 중요도를 표기하게 하였다.

'인천국제공항'과 같은 '범국가적 공적공간'의 중요도를 알아보기 위해 세부항목별 중요도의 평균을 구하고, 각 중요도의 차이

가 있는가를 분산분석을 이용하여 검증하였다. 그 결과는 다음
〈표〉와 같다.

범국가적 공적공간 조성(공항) 분석 결과(기술통계)

	평균	표준편차	F값	유의확률
(공항)다름평균	5.7192	.88016		
(공항)애민평균	6.3505	.89531		
(공항)조형평균	6.8783	.88294	92.397	p<.001
(공항)실용평균	7.5905	.79875		
(공항)민주평균	6.9210	.89515		

'범국가적 공적공간'의 5개 세부항목의 중요도를 구한 결과, 실용
이 평균 7.5905로 가장 높은 중요도를 나타냈고, 그 다음으로 민주
(6.9210), 조형(6.8783), 애민(6.3505), 다름(5.7192) 순서로 중요도가 높은 것
으로 나타났다. 이 5개 세부항목의 중요도 평균 차이가 통계적으로
유의한가를 검증하기 위해 분산분석을 실시한 결과, 99% 신뢰수준
에서 차이가 있는 것으로 나타났다.(F=92.397, p<.001)

다음으로 5개 세부항목 중 두 항목씩 pairwise comparisons
test를 실시한 결과, '조형-민주'를 제외하고는 모두 99% 신뢰수준
에서 유의한 결과가 나타났다(p<.001). 그 결과 중요도는 '① 실용, ②
민주·조형, ③ 애민, ④ 다름'의 순서로 나타났다. 이 중요도의 순
서 중에서 '민주와 조형'의 경우 기술통계에서는 중요도의 차이가
있었으나, pairwise comparisons test의 순위에서는 그 차이가 유
의미하지 않게 나왔다.

이 결과에서 나타내는 바는 '범국가적 공적공간'의 경우 본 설

문대상자들인 전문가집단의 인식은 '다름', 즉 정체성에 대한 인식
이 매우 낮았다는 것을 알 수 있다. 그 결과를 〈표〉로 나타내면 다
음과 같다.

범국가적 공적공간 조성(공항)

요인1	요인2	평균차(1-2)	표준오차	유의확률
다름	애민	−.631	.097	$p < .001$
다름	조형	−1.159	.103	$p < .001$
다름	실용	−1.871	.106	$p < .001$
다름	민주	−1.202	.110	$p < .001$
애민	조형	−.528	.089	$p < .001$
애민	실용	−1.240	.082	$p < .001$
애민	민주	−.570	.094	$p < .001$
조형	실용	−.712	.093	$p < .001$
조형	민주	−.43	.106	.688
실용	민주	.670	.079	$p < .001$

　　두번째 설문내용은 '용산가족공원'과 같은 '시민을 위한 개방공
간 조성'의 경우, 공공디자인의 디자인 방향설정이나 실행에 있어
고려해야 할 요소별 중요도가 달라질 것이라 생각하고, 설문대상자
자신이 정책결정자라는 입장에서 대분류 중요도 측정과 세부항목
별 중요도에 대해 10점 척도로 중요도를 표기하게 하였다.
　　'용산가족공원'과 같은 '시민을 위한 개방공간 조성'의 중요도를
알아보기 위해 세부항목별 중요도의 평균을 구하고, 각 중요도의
차이가 있는가를 분산분석을 이용하여 검증하였다. 그 결과는 다
음 표와 같다.

시민을 위한 개방공간(공원) 분석결과(기술통계)

	평균	표준편차	F값	유의확률
(공원)다름평균	5.0434	.80522		
(공원)애민평균	6.7871	.93671		
(공원)조형평균	6.3816	.85725	200.771	p<.001
(공원)실용평균	6.9251	.96625		
(공원)민주평균	7.3587	.86975		

'시민을 위한 개방공간 조성'의 5개 세부항목의 중요도를 구한 결과, 민주가 평균 7.3587로 가장 높은 중요도를 나타냈고, 그 다음으로 실용(6.9251), 애민(6.7871), 조형(6.3816), 다름(5.0434) 순서로 중요도가 높은 것으로 나타났다. 이 5개 세부항목의 중요도 평균 차이가 통계적으로 유의한가를 검증하기 위해 분산분석을 실시한 결과, 99% 신뢰수준에서 차이가 있는 것으로 나타났다.(F=200.771, p<.001)

다음으로 5개 세부항목 중 두 항목씩 pairwise comparisons test를 실시한 결과, '조형-민주'를 제외하고는 모두 99% 신뢰수준에서 유의한 결과가 나타났다(p<.001). 그 결과 중요도는 '① 민주, ② 실용·애민, ③ 조형, ④다름'의 4가지 순위로 나타났다. 이 중요도의 순서 중에서 '실용과 애민'의 경우 기술통계에서는 중요도의 차이가 있었으나, pairwise comparisons test의 순위에서는 그 차이가 유의미하지 않게 나왔다.

결국 중요도는 이 결과에서 나타나는 바 역시 '시민을 위한 개방공간 조성'의 경우 조사대상자들의 인식은 민주성을 가장 중요하다고 생각하였고, 반면에 '다름', 즉 정체성에 대한 인식이 매우 낮았다는 것을 알 수 있었다. 그 결과를 표로 나타내면 다음과 같다.

시민을 위한 개방공간(공원) 조성 분석결과

요인1	요인2	평균차(1-2)	표준오차	유의확률
다름	애민	-1.744	.093	p<.001
다름	조형	-1.318	.083	p<.001
다름	실용	-1.882	.093	p<.001
다름	민주	-2.315	.088	p<.001
애민	조형	.426	.087	p<.001
애민	실용	-.138	.090	.127
애민	민주	-.572	.098	p<.001
조형	실용	-.564	.092	p<.001
조형	민주	-.997	.105	p<.001
실용	민주	-.434	.093	p<.001

세 번째 설문내용은 '문화거리와 전통거리' 조성과 같은 '문화공간 조성'의 경우, 공공디자인의 디자인 방향설정이나 실행에 있어 고려해야 할 요소별 중요도가 달라질 것이라 생각하고, 설문대상자 자신이 정책결정자라는 입장에서 대분류 중요도 측정과 세부항목별 중요도에 대해 10점 척도로 중요도를 표기하게 하였다.

'문화거리와 전통거리'와 같은 '문화공간 조성'의 중요도를 알아보기 위해 세부항목별 중요도의 평균을 구하고, 각 중요도의 차이가 있는가를 분산분석을 이용하여 검증하였다. 그 결과는 다음 〈표〉와 같다.

문화, 전통 등의 문화공간(문화) 조성 분석결과(기술통계)

	평균	표준편차	F값	유의확률
(문화)다름평균	7.5107	.85318	46.390	p<.001
(문화)애민평균	6.0117	.91091		
(문화)조형평균	6.5770	.82113		
(문화)실용평균	6.1361	1.04258		
(문화)민주평균	7.1484	.80145		

　'문화공간 조성'의 5개 세부항목의 중요도를 구한 결과, 다름이 평균 7.5107로 가장 높은 중요도를 나타냈고, 그 다음으로 민주 (7.1484), 조형(6.5770), 실용(6.1361), 애민(6.0117) 순서로 중요도가 높은 것으로 나타났다. 이 5개 세부항목의 중요도 평균 차이가 통계적으로 유의한가를 검증하기 위해 분산분석을 실시한 결과, 99% 신뢰수준에서 차이가 있는 것으로 나타났다.(F=46.390, p<.001)

　다음으로 5개 세부항목 중 두 항목씩 pairwise comparisons test를 실시한 결과, '애민-실용'을 제외하고는 모두 99% 신뢰수준에서 유의한 결과가 나타났다(p<.001). 그 결과 중요도는 '① 다름, ② 민주, ③ 조형, ④ 실용·애민'의 4가지 순위로 나타났다. 이 중요도의 순서 중에서 '실용과 애민'의 경우 기술통계에서는 중요도의 차이가 있었으나, pairwise comparisons test의 순위에서는 그 차이가 유의미하지 않게 나왔다.

문화, 전통 등의 문화공간(문화) 조성 분석결과

요인1	요인2	평균차(1-2)	표준오차	유의확률
다름	애민	1.499	.115	p<.001
다름	조형	.934	.105	p<.001
다름	실용	1.375	.122	p<.001
다름	민주	.362	.080	p<.001
애민	조형	−.565	.081	p<.001
애민	실용	−.124	.069	.075
애민	민주	−1.137	.092	p<.001
조형	실용	.441	.086	p<.001
조형	민주	−.571	.095	p<.001
실용	민주	−1.012	.101	p<.001

이 결과에서 시사하는 바는 역시 '문화거리와 전통거리' 조성을 위한 '문화공간 조성'의 경우 전문가집단 인식은 '다름', 즉 정체성에 대한 인식이 가장 높았고, 실용성과 애민에 대한 인식이 가장 낮았다는 것을 알 수 있다. 그 결과를 〈표〉로 나타내면 앞의 〈표〉와 같다.

네 번째 설문내용은 '버스정류장이나 공중전화기' 등 '가로시설물 설치디자인(street furniture)'의 경우, 공공디자인의 디자인 방향설정이나 실행에 있어 고려해야 할 요소별 중요도가 달라질 것이라 생각하고, 설문대상자 자신이 정책결정자라는 입장에서 대분류 중요도 측정과 세부항목별 중요도에 대해 10점 척도로 중요도를 표기하게 하였다.

'버스정류장이나 공중전화기'와 같은 '가로시설물 설치 디자인'의 중요도를 알아보기 위해 세부항목별 중요도의 평균을 구하고, 각 중요도의 차이가 있는가를 분산분석을 이용하여 검증하였다. 그 결과는 다음 〈표〉와 같다.

가로시설물 설치디자인(가로) 분석결과(기술통계)

	평균	표준편차	F값	유의확률
(가로)다름평균	4.4961	.97930		
(가로)애민평균	6.5700	.79775		
(가로)조형평균	6.7942	.88852	242.395	p<.001
(가로)실용평균	7.8479	.82735		
(가로)민주평균	6.9538	.94019		

'가로시설물 설치 디자인'의 5개 세부항목의 중요도를 구한 결과, 실용이 평균 7.8479로 가장 높은 중요도를 나타냈고, 그 다음으로 민주(6.9538), 조형(6.7942), 애민(6.5700), 다름(4.4961) 순서로 중요도가 높은 것으로 나타났다. 이 5개 세부항목의 중요도 평균 차이가 통계적으로 유의한가를 검증하기 위해 분산분석을 실시한 결과, 99% 신뢰수준에서 차이가 있는 것으로 나타났다. (F=242.395, p<.001)

다음으로 5개 세부항목 중 두 항목씩 pairwise comparisons test를 실시한 결과, '조형-민주'를 제외하고는 모두 99% 신뢰수준에서 유의한 결과가 나타났다(p<.001). 그 결과 중요도는 기술통계와 다르게 '① 실용, ② 민주·조형, ③ 애민, ④ 다름'의 4가지의 순위로 나타났다. 이 중 민주·조형은 pairwise comparisons test에서는 서로 간에 중요도의 차이가 없는 것으로 나타났다.

가로시설물 설치디자인(가로) 분석결과

요인1	요인2	평균차(1-2)	표준오차	유의확률
다름	애민	-2.074	.109	p<.001
다름	조형	-2.298	.103	p<.001
다름	실용	-3.352	.120	p<.001
다름	민주	-2.458	.115	p<.001
애민	조형	-.224	.084	.009
애민	실용	-1.278	.067	p<.001
애민	민주	-.384	.097	p<.001
조형	실용	-1.054	.095	p<.001
조형	민주	-.160	.113	.162
실용	민주	.894	.109	p<.001

이 결과에서 나타나는바 역시 '가로시설물 설치디자인'의 경우 조사대상자들의 인식은 실용성을 가장 중요하게 생각하고, 민주, 조형, 애민의 경우 중요도의 차이를 두지 않았고, '다름', 즉 정체성에 대한 인식이 매우 낮았다는 것을 알 수 있었다. 그 결과를 〈표〉로 나타내면 앞의 〈표〉와 같다.

다섯 번째 설문내용은 외국인을 위한 '관광정보 시스템 디자인'의 경우, 공공디자인의 디자인 방향설정이나 실행에 있어 고려해야 할 요소별 중요도가 달라질 것이라 생각하고, 설문대상자 자신이 정책결정자라는 입장에서 대분류 중요도 측정과 세부항목별 중요도에 대해 10점 척도로 중요도를 표기하게 하였다.

'관광정보 시스템'의 중요도를 알아보기 위해 세부항목별 중요도의 평균을 구하고, 각 중요도의 차이가 있는가를 분산분석을 이용하여 검증하였다. 그 결과는 다음 〈표〉과 같다.

관광정보 시스템 디자인(관광) 분석결과(기술통계)

	평균	표준편차	F값	유의확률
(관광)다름평균	6.1057	.86872		
(관광)애민평균	6.3490	.77082		
(관광)조형평균	6.8100	.98523	133.076	p〈.001
(관광)실용평균	7.7672	.85364		
(관광)민주평균	7.4348	.78606		

'관광정보 시스템'의 5개 세부항목의 중요도를 구한 결과, 실용이 평균 7.7672로 가장 높은 중요도를 나타냈고, 그 다음으로 민주(7.4348), 조형(6.8100), 애민(6.3490), 다름(6.1057) 순서로 중요도가 높은 것

으로 나타났다. 이 5개 세부항목의 중요도 평균 차이가 통계적으로
유의한가를 검증하기 위해 분산분석을 실시한 결과, 99% 신뢰수준
에서 차이가 있는 것으로 나타났다.$(F=133.076, p<.001)$

다음으로 5개 세부항목 중 두 항목씩 pairwise comparisons
test를 실시한 결과, 모두 99% 신뢰수준에서 유의한 결과가 나타났
다$(p<.01)$. 그 결과 중요도는 기술통계에서와 같이 '① 실용, ② 민주,
③ 조형, ④ 애민, ⑤ 다름'의 순위로 나타났다.

이 결과에서 나타나는바 역시 '관광정보 시스템 디자인'의 경
우 조사대상자들의 인식은 실용을 가장 중요하게, 다름을 가장
낮게 중요도를 생각하고 있었다. 그 결과를 〈표〉로 나타내면 다
음과 같다.

관광정보 시스템 디자인(관광) 분석결과

요인1	요인2	평균차(1-2)	표준오차	유의확률
다름	애민	-.243	.085	.005
다름	조형	-.704	.077	$p<.001$
다름	실용	-1.662	.099	$p<.001$
다름	민주	-1.329	.092	$p<.001$
애민	조형	-.461	.071	$p<.001$
애민	실용	-1.418	.070	$p<.001$
애민	민주	-1.086	.080	$p<.001$
조형	실용	1.957	.093	$p<.001$
조형	민주	-.625	.089	$p<.001$
실용	민주	.332	.074	$p<.001$

여섯 번째 설문내용은 우리나라의 '교통안내 시스템 디자인'의
경우, 공공디자인의 디자인 방향설정이나 실행에 있어 고려해야 할

요소별 중요도가 달라질 것이라 생각하고, 설문대상자 자신이 정책 결정자라는 입장에서 대분류 중요도 측정과 세부항목별 중요도에 대해 10점 척도로 중요도를 표기하게 하였다.

'교통안내 시스템'의 중요도를 알아보기 위해 세부항목별 중요도 의 평균을 구하고, 각 중요도의 차이가 있는가를 분산분석을 이용 하여 검증하였다. 그 결과는 다음 〈표〉와 같다.

교통안내 시스템 디자인(교통) 분석결과(기술통계)

	평균	표준편차	F값	유의확률
(교통)다름평균	4.3867	.98162		
(교통)애민평균	6.3250	.97663		
(교통)조형평균	6.1785	.95572	257.393	p<.001
(교통)실용평균	8.1092	.82090		
(교통)민주평균	7.4600	.73377		

'교통안내 시스템'의 5개 세부항목의 중요도를 구한 결과, 실용 이 평균 8.1092로 가장 높은 중요도를 나타냈고, 그 다음으로 민주 (7.4600), 애민(6.3250), 조형(6.1785), 다름(4.3867) 순서로 중요도가 높은 것 으로 나타났다. 이 5개 세부항목의 중요도 평균차이가 통계적으로 유의한가를 검증하기 위해 분산분석을 실시한 결과, 99% 신뢰수준 에서 차이가 있는 것으로 나타났다.(F=257.393, p<.001)

다음으로 5개 세부항목 중 두 항목씩 pairwise comparisons test를 실시한 결과, '애민-조형'을 제외하고는 모두 99% 신뢰수준 에서 유의한 결과가 나타났다(p<.001). 그 결과 중요도는 기술통계와 다르게 '① 실용, ② 민주, ③조형·애민, ④ 다름'의 4가지 순으로

나타났다. 이 중 조형과 애민은 pairwise comparisons test에서는 서로 간에 중요도의 차이가 없는 것으로 나타났다.

이 결과에서 시사하는 바 역시 '교통안내 시스템 디자인'의 경우 전문가집단 인식은 실용성을 가장 중요하게 생각하고, 다름, 즉 정체성에 대한 인식이 매우 낮았다는 것을 알 수 있었다. 그 결과를 〈표〉로 나타내면 다음과 같다.

교통안내 시스템 디자인(교통) 분석 결과

요인1	요인2	평균차(1-2)	표준오차	유의확률
다름	애민	-1.938	.111	$p<.001$
다름	조형	-1.792	.196	$p<.001$
다름	실용	-3.722	.116	$p<.001$
다름	민주	-3.073	.111	$p<.001$
애민	조형	.146	.076	.055
애민	실용	-1.784	.095	$p<.001$
애민	민주	-1.135	.098	$p<.001$
조형	실용	-1.931	.093	$p<.001$
조형	민주	-1.282	.096	$p<.001$
실용	민주	.649	.065	$p<.001$

2 단계: 각 유형(다름, 애민, 조형, 실용, 민주) 비교

① 공공공간

㉮ 범국가적 공적공간(공항)

㉯ 시민을 위한 개방공간(공원)

② 공공시설

㉰ 문화, 전통 등의 문화공간(문화)

㉱ 가로시설물 설치디자인(가로)

③ 공공정보시설

 ⑩ 관광정보 시스템 디자인(관광)

 ⑪ 교통안내 시스템 디자인(교통)

이번 분석은 6가지 공공디자인 유형별 '다름, 애민, 조형, 실용, 민주'의 요소를 각 요소별로 각각 분석하여 공공디자인 유형별 중요도를 파악하고자 하는 것이다. 바꿔 말해서 '다름' 이라는 요소 하나를 가지고 6가지 공공디자인유형에서 각각 중요도의 차이에 대하여 알아보고자 하는 것이다. 6가지의 각 공공디자인 유형별 중요도를 결정할 때 대분류에서는 각 항목별 순위의 차등을 요구하였고, 세부항목에 대해서는 순위의 차등을 요구하지 않았다.

'다름'의 요소 하나를 가지고 6가지 공공디자인 유형에서 각각 중요도의 차이를 알아보기 위해 각 유형별 중요도의 평균을 구하고, 분산분석을 이용하여 중요도의 차이를 검증하였다. 그 결과는 다음 〈표〉와 같다.

'다름(정체성)에 대한 유형별 분석 결과(기술통계)

	평균	표준편차	F값	유의확률
공항다름평균	5.7192	.88016		
공원다름평균	5.0434	.80522		
문화다름평균	7.5107	.85318	186.112	$p<.001$
가로다름평균	4.4961	.97930		
관광다름평균	6.1057	.86872		
교통다름평균	4.3827	.97780		

'다름'의 6개 세부항목의 중요도를 구한 결과, 문화가 평균 7.5107

로 가장 높은 중요도를 나타냈고, 그 다음으로 관광(6.1057), 공항
(5.7192), 공원(5.0437), 가로(4.4961) 교통(4.3827) 순서로 중요도가 높은 것
으로 나타났다. 이 6개 세부항목의 중요도 평균차이가 통계적으로
유의한가를 검증하기 위해 분산분석을 실시한 결과, 99% 신뢰수준
에서 차이가 있는 것으로 나타났다.(F=186.112, p<.001)

다음으로 6개 유형 중 두 항목씩 pairwise comparisons test를
실시한 결과, '가로-교통'를 제외하고는 모두 99% 신뢰수준에서 유
의한 결과가 나타났다(p<.001). 그 결과 중요도는 기술통계와 다르게
① 문화, ② 관광, ③ 공항, ④ 공원, ⑤ 가로·교통의 5가지 순위로
나타났다. 이 중 가로와 교통의 경우 pairwise comparisons test에
서는 서로 간에 중요도의 차이가 없는 것으로 나타났다.

'다름(정체성)'에 대한 유형별 비교 분석

요인1	요인2	평균차(1-2)	표준오차	유의확률
공항다름평균	공원다름평균	.676	.082	p<.001
공항다름평균	문화다름평균	−1.791	.111	p<.001
공항다름평균	가로다름평균	1.223	.092	p<.001
공항다름평균	관광다름평균	−.386	.098	p<.001
공항다름평균	교통다름평균	1.337	.100	p<.001
공원다름평균	문화다름평균	−2.467	.096	p<.001
공원다름평균	가로다름평균	.547	.092	p<.001
공원다름평균	관광다름평균	−1.062	.101	p<.001
공원다름평균	교통다름평균	.661	.086	p<.001
문화다름평균	가로다름평균	3.015	.117	p<.001
문화다름평균	관광다름평균	1.405	.102	p<.001
문화다름평균	교통다름평균	3.128	.113	p<.001
가로다름평균	관광다름평균	−1.610	.105	p<.001
가로다름평균	교통다름평균	.113	.085	.187
관광다름평균	교통다름평균	1.723	.101	p<.001

이 결과에서 다름, 즉 정체성이 중요하게 고려되어야 할 것은 문화분야와 관광분야로 나타났고, 가로시설과 교통안내 시스템에는 정체성을 고려할 필요가 가장 낮은 것으로 나타났다. 자세한 것은 앞의 〈표〉와 같다.

'애민'의 요소 하나를 가지고 6가지 공공디자인 유형에서 각각 중요도의 차이를 알아보기 위해 각 유형별 중요도의 평균을 구하고, 분산분석을 이용하여 중요도의 차이를 검증하였다. 그 결과는 다음 〈표〉와 같다.

'애민(삶의 질)'에 대한 유형별 분석 결과(기술통계)

	평균	표준편차	F값	유의확률
공항애민평균	6.3505	.89531	17.011	p<.001
공원애민평균	6.7871	.93671		
문화애민평균	6.0117	.91091		
가로애민평균	6.5700	.79775		
관광애민평균	6.3490	.77082		
교통애민평균	6.3195	.97360		

'애민'의 6개 세부항목의 중요도를 구한 결과, 공원이 평균 6.7871로 가장 높은 중요도를 나타냈고, 그 다음으로 가로(6.5700), 공항(6.3505), 관광(6.3490), 교통(6.3195), 문화(6.0117) 순서로 중요도가 높은 것으로 나타났다. 이 6개 세부항목의 중요도 평균차이가 통계적으로 유의한가를 검증하기 위해 분산분석을 실시한 결과, 99% 신뢰수준에서 차이가 있는 것으로 나타났다.(F=17.011, p<.001)

다음으로 6개 유형 중 두 항목씩 pairwise comparisons test를 실시한 결과, '공항-관광', '공항-교통', '관광-교통'을 제외하고는 모두 95% 신뢰수준에서 유의한 결과가 나타났다$(p < .05)$. 그 결과 중요도는 기술통계와 다르게 ① 공원, ② 가로, ③ 공항·관광·교통, ④ 문화의 4가지 순위로 나타났다. 이 중 공항·관광·교통의 경우 pairwise comparisons test에서는 서로 간에 중요도의 차이가 없는 것으로 나타났다.

이 결과에서 애민, 즉 삶의 질이 중요하게 고려되어야 할 것은 공원과 가로시설로 나타났고, 그 다음으로 공항, 관광, 교통이 중요도의 차이 없이 중요하고, 문화의 경우 애민을 고려할 중요도가 가장 낮게 나타났다. 자세한 것은 다음 〈표〉와 같다.

'애민(삶의 질)'에 대한 각 유형별 비교분석

요인1	요인2	평균차(1-2)	표준오차	유의확률
공항애민평균	공원애민평균	-.437	.087	$p < .001$
공항애민평균	문화애민평균	.339	.104	.002
공항애민평균	가로애민평균	-.219	.093	.021
공항애민평균	관광애민평균	.002	.093	.987
공항애민평균	교통애민평균	.031	.117	.791
공원애민평균	문화애민평균	.775	.098	$p < .001$
공원애민평균	가로애민평균	.217	.089	.016
공원애민평균	관광애민평균	.438	.086	$p < .001$
공원애민평균	교통애민평균	.468	.109	$p < .001$
문화애민평균	가로애민평균	-.558	.084	$p < .001$
문화애민평균	관광애민평균	-.337	.084	$p < .001$
문화애민평균	교통애민평균	-.308	.111	.007
가로애민평균	관광애민평균	.221	.067	.001
가로애민평균	교통애민평균	.251	.094	.009
관광애민평균	교통애민평균	.029	.085	.730

'조형'의 요소 하나를 가지고 6가지 공공디자인 유형에서 각각 중
요도의 차이를 알아보기 위해 각 유형별 중요도의 평균을 구하고,
분산분석을 이용하여 중요도의 차이를 검증하였다. 그 결과는 다
음 〈표〉와 같다.

'조형(심미성)'에 대한 각 유형별 분석 결과(기술통계)

	평균	표준편차	F값	유의확률
공항조형평균	6.8783	.88294		
공원조형평균	6.3616	.85725		
문화조형평균	6.5770	.82113	23.577	p<.001
가로조형평균	6.7942	.88852		
관광조형평균	6.8100	.98523		
교통조형평균	6.1784	.95116		

'조형'의 6개 세부항목의 중요도를 구한 결과, 공항이 평균 6.8783
로 가장 높은 중요도를 나타냈고, 그 다음으로 관광(6.8100), 가로
(6.7942), 문화(6.5770) 공원(6.3616), 교통(6.1784) 순서로 중요도가 높은 것
으로 나타났다. 이 6개 세부항목의 중요도 평균 차이가 통계적으로
유의한가를 검증하기 위해 분산분석을 실시한 결과, 99% 신뢰수준
에서 차이가 있는 것으로 나타났다.(F=23.577, p<.001)

다음으로 6개 유형 중 두 항목씩 pairwise comparisons test를
실시한 결과, '공항–가로', '공항–관광', '가로–관광'을 제외하고는
모두 95% 신뢰수준에서 유의한 결과가 나타났다(p<.05). 그 결과 중
요도는 기술통계와 다르게 ① 공항·관광·가로, ② 문화, ③ 공원,
④ 교통의 4가지 순위로 나타났다. 이 중 공항·관광·가로의 경우

pairwise comparisons test에서는 서로 간에 중요도의 차이가 없이 모두 가장 중요한 것으로 나타났다.

이 결과에서 조형, 즉 심미성이 중요하게 고려되어야 할 것은 공항, 관광, 가로시설로 나타났고, 그 다음으로 문화, 공원, 교통의 순서로 중요도가 낮아지고 있었다. 자세한 것은 다음 〈표〉와 같다.

조형(심미성)에 대한 유형별 비교 분석

요인1	요인2	평균차(1-2)	표준오차	유의확률
공항조형평균	공원조형평균	.517	.066	p<.001
공항조형평균	문화조형평균	.301	.075	p<.001
공항조형평균	가로조형평균	.084	.085	.324
공항조형평균	관광조형평균	.068	.083	.415
공항조형평균	교통조형평균	.700	.098	p<.001
공원조형평균	문화조형평균	-.215	.063	.001
공원조형평균	가로조형평균	-.433	.084	p<.001
공원조형평균	관광조형평균	-.448	.085	p<.001
공원조형평균	교통조형평균	.183	.090	.044
문화조형평균	가로조형평균	-.217	.089	.016
문화조형평균	관광조형평균	-.233	.088	.009
문화조형평균	교통조형평균	.399	.093	p<.001
가로조형평균	관광조형평균	-.016	.064	.807
가로조형평균	교통조형평균	.616	.076	p<.001
관광조형평균	교통조형평균	.632	.081	p<.001

'실용'의 요소 하나를 가지고 6가지 공공디자인 유형에서 각각 중요도의 차이를 알아보기 위해 각 유형별 중요도의 평균을 구하고, 분산분석을 이용하여 중요도의 차이를 검증하였다. 그 결과는 다음 〈표〉와 같다.

'실용(사용성)'에 대한 각 유형별 분석 결과(기술통계)

	평균	표준편차	F값	유의확률
공항실용평균	7.5905	.79875		
공원실용평균	6.9251	.96625		
문화실용평균	6.1361	1.04258	67.311	$p < .001$
가로실용평균	7.8479	.82735		
관광실용평균	7.7672	.85364		
교통실용평균	8.1003	.82207		

'실용'의 6개 세부항목의 중요도를 구한 결과, 교통이 평균 8.1003으로 가장 높은 중요도를 나타냈고, 그 다음으로 가로(7.8479), 관광(7.7672), 공항(7.5905), 공원(6.9251), 문화(6.1361) 순서로 중요도가 높은 것으로 나타났다. 이 6개 세부항목의 중요도 평균차이가 통계적으로 유의한가를 검증하기 위해 분산분석을 실시한 결과, 99% 신뢰수준에서 차이가 있는 것으로 나타났다.($F = 67.311$, $p < .001$)

다음으로 6개 유형 중 두 항목씩 pairwise comparisons test를 실시한 결과, '공항-관광', '가로-관광'을 제외하고는 모두 99% 신뢰수준에서 유의한 결과가 나타났다($p < .01$). 그 결과 중요도는 기술통계와 다르게 ① 교통, ② 가로·관광·공항, ③ 공원, ④ 문화의 4가지 순위로 나타났다. 이 중 가로·관광·공항의 경우 pairwise comparisons test에서는 서로 간에 중요도의 차이가 없는 것으로 나타났다.

이 결과에서 실용, 즉 사용성에서 중요하게 고려되어야 할 것은 교통이 가장 높고, 그 다음으로 가로, 관광, 공항이 동일하게 높고,

계속해서 공원, 문화의 순서로 중요도는 낮아졌다. 자세한 것은 다음 〈표〉와 같다.

실용(사용성)에 대한 유형별 비교 분석

요인1	요인2	평균차(1-2)	표준오차	유의확률
공항실용평균	공원실용평균	.665	.096	p<.001
공항실용평균	문화실용평균	1.454	.098	p<.001
공항실용평균	가로실용평균	-.257	.082	.002
공항실용평균	관광실용평균	-.177	.093	.059
공항실용평균	교통실용평균	-.510	.088	p<.001
공원실용평균	문화실용평균	.789	.098	p<.001
공원실용평균	가로실용평균	-.923	.100	p<.001
공원실용평균	관광실용평균	-.842	.105	p<.001
공원실용평균	교통실용평균	-1.175	.101	p<.001
문화실용평균	가로실용평균	-.1712	.098	p<.001
문화실용평균	관광실용평균	-1.631	.108	p<.001
문화실용평균	교통실용평균	-1.964	.116	p<.001
가로실용평균	관광실용평균	.081	.075	.286
가로실용평균	교통실용평균	-.252	.073	.001
관광실용평균	교통실용평균	-.333	.064	p<.001

'민주'의 요소 하나를 가지고 6가지 공공디자인 유형에서 각각 중요도의 차이를 알아보기 위해 각 유형별 중요도의 평균을 구하고, 분산분석을 이용하여 중요도의 차이를 검증하였다. 그 결과는 다음과 같다.

'민주(접근성)'에 대한 각 유형별 분석 결과(기술통계)

	평균	표준편차	F값	유의확률
공항민주평균	6.9307	.89381		
공원민주평균	7.3602	.87378		
문화민주평균	7.1498	.80517	67.311	p<.001
가로민주평균	6.9500	.94389		
관광민주평균	7.4382	.78906		
교통민주평균	7.4600	.73377		

'민주'의 6개 세부항목의 중요도를 구한 결과, 교통이 평균 7.4600으로 가장 높은 중요도를 나타냈고, 그 다음으로 관광(7.4382), 공원(7.3602), 문화(7.1498) 가로(6.9500), 공항(6.9382) 순서로 중요도가 높은 것으로 나타났다. 이 6개 세부항목의 중요도 평균차이가 통계적으로 유의한가를 검증하기 위해 분산분석을 실시한 결과, 99% 신뢰수준에서 차이가 있는 것으로 나타났다.(F=67.311, p<.001)

다음으로 6개 유형 중 두 항목씩 pairwise comparisons test를 실시한 결과, '공항-가로', '공원-관광', '공원-교통', '문화-가로', '관광-교통'을 제외하고는 모두 99% 신뢰수준에서 유의한 결과가 나타났다(p<.01). 그 결과 중요도는 기술통계와 다르게 ① 교통·관광·공원, ② 문화·가로·공항의 2가지 순위로 나타났다. 교통·관광·공원의 경우 pairwise comparisons test에서는 서로 간에 중요도의 차이가 없는 것으로 나타났고, 또한 문화·가로·공항의 경우도 마찬가지였다. 이 결과는 민주성의 경우 거의 모든 유형별 공공디자인에서 공통적으로 중요하게 생각하고 있다고 볼 수 있다. 자세한 것은 다음 〈표〉와 같다.

민주(접근성)에 대한 유형별 비교 분석

요인1	요인2	평균차(1-2)	표준오차	유의확률
공항민주평균	공원민주평균	-.430	.090	$p < .001$
공항민주평균	문화민주평균	-.219	.082	.009
공항민주평균	가로민주평균	-.019	.099	.846
공항민주평균	관광민주평균	-.508	.085	$p < .001$
공항민주평균	교통민주평균	-.529	.084	$p < .001$
공원민주평균	문화민주평균	.210	.072	.004
공원민주평균	가로민주평균	.410	.106	$p < .001$
공원민주평균	관광민주평균	-.078	.097	.423
공원민주평균	교통민주평균	-.100	.093	.286
문화민주평균	가로민주평균	.200	.105	.059
문화민주평균	관광민주평균	-.288	.084	.001
문화민주평균	교통민주평균	-.310	.078	$p < .001$
가로민주평균	관광민주평균	-.488	.091	$p < .001$
가로민주평균	교통민주평균	-.510	.078	$p < .001$
관광민주평균	교통민주평균	-.022	.065	.738

결론

다음 〈표〉는 첫 번째 조사의 결과요약인데, 각 공공디자인 유형 내에서의 중요도의 순위표다.

각 공공디자인 유형별 중요도 순위

	공공공간		공공시설		공공정보시설	
	공항	공원	문화	가로	관광	교통
다름(정체성)	4	4	1	4	3	4
애민(삶의 질)	3	2	4	3	4	3
조형(심미성)	2	3	3	2	3	3
실용(사용성)	1	2	4	1	1	1
민주(접근성)	2	1	2	2	2	2

각 공공디자인 유형별 순위에서 볼 때 가장 먼저 중요하게 고려하는 것으로 실용성을, 그 다음으로 민주성을 중요하게 고려하여야 한다고 나타나고 있다. 특히 실용성은 4개 부분에서 가장 중요하게 고려되어야 한다는 결과다. 그러나 문화·거리를 제외한 모든 영역에서 다름(지역성), 즉 정체성의 문제는 각 유형별로 하위권에 머무는 결과가 나왔다. 이는 디자인 전문가들이 대한민국의 정체성을 공공디자인에 담아야 한다는 중요성을 인식하지 못하고 있는 결과라 할 수 있다.

정체성의 문제는 세계화 시대에서 각 나라의 문화정체성이 국가경쟁력에 미치는 영향이 크다는 것을 기본으로 할 때, 본 조사결과

는 그 기본원칙에 반하는 결과다. 이는 조사대상자(공공디자인 전문가 그룹)들이 공공디자인 수행 시 기존의 산업적 관점에서 벗어나지 못하고 있다는 것을 시사하고 있는 것이라 볼 수 있다.

다음 〈표〉는 두 번째 조사의 결과요약인데, '다름, 애민, 조형, 실용, 민주'의 항목을 각 공공디자인 유형 간 중요도 순위를 나타낸 표다.

각 항목별 중요도에 나타난 유형별 순위

	공공공간		공공시설		공공정보시설	
	공항	공원	문화	가로	관광	교통
다름(정체성)	3	4	1	5	2	5
애민(삶의 질)	3	1	4	2	3	3
조형(심미성)	1	3	2	1	1	4
실용(사용성)	2	3	4	2	2	1
민주(접근성)	2	1	2	2	1	1

위 순위표를 해석 해보면, 모든 공공디자인 유형에서 '민주성'은 중요도 순위의 상위권을 차지하였다. 이는 공공디자인의 원래 목적에 부합하는 것으로 보인다. 그 다음이 조형성과 실용성이 두 번째로 중요하게 고려되어야 하는 것으로 나타났다. 가장 낮게 나온 항목이 '애민'과 '다름'이다.

'애민'이 낮게 나온 것으로 유추해 볼 때, 산업디자인의 기조가 누구나 접근 가능한 보편성을 담보로 하여 대량생산이 가능한 디자인이 되어야 한다는 것을 반영하고 있다고 본다. 이는 사용자(또는 소비자) 지향의 디자인이 필요하다고 여기면서도 막상 디자인작업에

들어가면 기업논리에 맞게 디자인하게 됨으로써, 디자인이 사용자의 삶의 질에 기여해야 한다는 디자인의 본질을 망각하게 되는 경우처럼, 공공디자인을 수행할 때에도 산업디자인적인 관점에서 오는 관성의 영향이라 할 수 있을 것이다. 이는 아직까지 공공디자인에 대한 인식이 일천하기 때문에 생겨나는 것이라 판단된다.

다음으로 문제가 되는 것은 '다름'의 항목이다. 현재 무한경쟁과 적자생존의 원리를 근간으로 하고 있는 강대국 중심의 세계화 시대는 국가나 지역의 문화정체성이 국가경쟁력의 중요요소로 작용한다는 기존의 연구결과들을 고려할 때, '다름'에 대한 낮은 중요도는 공공디자인 수행의 많은 개선점을 시사한다. 즉, 산업적인 시각으로 공공디자인을 바라보기 때문이라 판단할 수 있다. 이는 현재 우리나라에서 진행되고 있는 공공디자인의 결과들에서 대한민국은 없고 서구의 짝퉁과 같은 모습이라는 문제점을 야기한다는 다양한 논의들을 불러일으키고 있다는 것과도 일맥상통한다.

앞으로의 디자인은 서구의 모방이 아닌 우리만의 독특한 디자인을 세계화할 수 있을 때 국가경쟁력은 물론 디자인 경쟁력도 높아질 것임은 자명한 일이다. 특히 공공디자인의 경우에는 더욱 그렇다.

이러한 현실에서 디자인 전문가들이 공공디자인을 바라보는 시각은 실용성을 근간으로 하면서 동시에 한국의 문화정체성을 담보하여 국민(시민)의 삶의 질 향상을 도모하는 방향으로 변화하여야 할 것이다. 왜냐하면 대한민국 공공디자인은 세계인을 위한 '모두를 위한 디자인(design for all)'이기 이전에 대한민국 국민을 위한 '우리

를 위한 디자인(design for us)'이 될 수 있을 때, 국민의 삶의 질도 높일 수 있고 문화경쟁력도 높아져 국가경쟁력도 확보할 수 있기 때문이다.

본 결과를 통해 디자인 전문가들이 대한민국 공공디자인에서 무엇이 필요하고, 무엇을 담아야 하는지 보다 더 심도 깊은 후속 논의가 필요하다고 생각된다.

본 조사의 한계성 또한 분명히 존재하는데, 그것은 본 연구에서 사용된 공공디자인 콘셉트의 요소들(다름, 애민, 조형, 실용, 민주)이 대한민국 공공디자인 전체를 아우르고 있지 못하다는 것이다. 향후 전체를 아우를 수 있는 요소로 채택하기 위해서는 다방면의 후속연구가 필요하다고 생각된다.

07

공공디자인에서 문화정체성의 중요성

–영국, 프랑스, 일본의 사례를 중심으로

세계 디자인 강대국들은
21세기 세계화시대의 국가경쟁력을 위한
문화경쟁력의 원천을
디자인에서 찾고자 하는 공통점을 가지고 있다.
그것도 자신들의 문화원형을 현대화하여
세계문화전쟁을 주도하기 위해서다.

국내 디자인 정책의 흐름

대한민국에서 디자인 진흥에 대한 관심과 정책의 필요성이 제기된 시기는 1960년대 수출산업 정책을 추진하는 과정에서 '미술수출'의 기치를 내걸고 수출상품의 가치 상승에 대한 관심을 가지게된 후부터라고 할 수 있다. 1965년 9월 청와대에서 열린 수출진흥확대회의에서 '미술수출'을 정부 주도로 용이하게 하기 위해 디자인진흥기관을 설립하고 디자인전람회를 개최하기로 결정하였다. 이것이대한민국 디자인산업 정책 결정의 시작으로 볼 수 있다.

그동안 디자인 정책의 실천 및 입안을 주도해 온 KIDP는 정부의 디자인 진흥정책의 변화에 따라 한국포장기술협회, 한국수출디자인센터, 한국수출포장센터, 한국디자인포장센터, 산업디자인포장개발원, 한국산업디자인진흥원으로 각 시기별로 그 명칭이 바뀌어 왔다(정봉금, 2007). 전통적으로 한국 사회는 중앙집권적인 정책결정 구조를 이루어왔기 때문에 국가 차원의 포괄적인 문화정책이주류를 이루어 왔으나, 지방자치가 실시되면서 타 분야와 마찬가지로 문화 분야에 있어서도 분권화의 추세와 함께 지방정부 주도의지역문화 정책이 강조되고 있다. 그 이후 정부의 디자인에 대한 관심은 지속적으로 높아져 현재에 이르러 산업자원부와 문화체육관광부로 나뉘어 산업 측면의 디자인 진흥과 문화 측면의 디자인 진흥을 각각 담당하여 진행하게 되면서 공공디자인에 대한 관심도 조금씩 생겨나기 시작했다.

우리나라 디자인 진흥발전 변화표 (정봉금; 2007),

정책방향	공예산업 부흥기	미술 수출기	디자인 포장 진흥기	굿 디자인 인식기	디자인 산업 조성기	디자인 세계화 추진기
진흥기관	공예시범 연구소('59)	한국공예 디자인 연구소('65)	한국디자인포장센터 ('70.5)		한국산업디자인 포장개발원('91.7) 한국산업디자인 진흥원('97.1)	한국디자인 진흥원('01.4)
	1950년대	1960년대	1970년대	1980년대	1990년대	2000년대

영국의 공공디자인정책은
어떻게 진행되었는가?

 영국이 디자인 정책에 혼신의 힘을 다하게 된 계기는 1976년의
IMF 구제 금융을 받고 난 이후에도 경상수지 적자에서 벗어나지
못하는 등 심각한 경제위기 상황 때문이었다. 1982년 대처 수상이
국가재건을 도모하기 위해 디자인 진흥정책에 대한 새로운 방향을
제시하고, 뒤이어 블레어 수상의 지속적인 디자인에 대한 관심에 힘
입어 오늘날의 '창조적인 영국'의 디자인 정책이 자리잡게 되었다.
 이러한 노력으로 영국은 디자인 진흥에 있어 선도적 위치를 확
보하고 있는 국가가 되었다. 이는 19세기부터 정부가 앞장서서 다
각적인 디자인 진흥전략을 수립·시행하여 온 기본정책을 밑거름으
로 한 국가지도자들의 강력한 리더십과 국민들의 관심 속에 1980
년대 이후 지금까지 지속적으로 강력한 디자인 정책을 유지해오
고 있다.
 영국의 디자인 진흥은 무역산업부(Department of Trade and Industry :
DIY)와 영국의 디자인 카운슬(The Design Council)을 중심으로 이루어진
다. 그 중 무역산업부는 주로 국가 차원의 디자인 진흥정책의 수립
을 전담하고, 통산산업부의 디자인 카운슬은 국가이미지의 혁신과
중소기업 디자인 지원 등과 관련된 사업을 수행하면서, 그 활동은
주로 문화적 관점에서의 디자인 정책을 담당하고 있다.
 영국 디자인 진흥기관의 사업은 한국의 디자인진흥원, 일본의
산업디자인진흥회, 말레이시아의 디자인 카운슬 등 많은 국가의 디

자인 정책모델이 되고 있다. 이런 이유로 영국의 디자인 정책은 정부 주도의 전형적인 모델로 인식되고 있다.

디자인 카운슬의 디자인 정책

디자인 카운슬은 디자인 비즈니스 분야 및 공공사업의 발전을 위한 디자인 캠페인 R&D, 디자인 솔루션 제공, 각종 전시회 개최 등을 수행하는 통산산업부 산하기관이다. 디자인 카운슬의 장기적인 목표는 제조업의 발전에 필요한 방법론적인 영역뿐만 아니라, 문화적인 변화들을 강화시키는 방향 제시와 함께 실제적인 지원을 제공하는 것이다.

디자인 카운슬의 사업은 크게 4가지 영역에서 이루어졌다.

첫 번째 연구개발사업(R&D)은 사회경제적 현안에 대한 새로운 문제해결방법을 제시하는 데 그 목적을 두고, 공공부문 및 민간부문과의 협력을 통해 시민권, 농업, 건강, 주거 등 사회 전반에 걸쳐 정부의 사고체계를 변화시키는 혁신적인 디자인 활동을 주도하였다.

두 번째 디자인 캠페인 사업은 디자인이 경제·사회·문화적으로 혁신의 매개체로 활용될 수 있는 4개 분야(생산, 기술, 학습환경, 디자인 역량)를 중심으로 디자인 활용 캠페인을 2~3년 단위로 실시하고 있다.

세 번째 디자인 솔루션 사업은 세계적 디자인 지식 창출 및 확산을 위해 국제적인 성공사례들을 연구하여 공개하고, 디자인 지수

개발을 통해 디자인이 기업의 활동과 성장에 얼마나 영향을 미치는
가를 측정 가능하도록 하는 사업이다.

네 번째 디자인 비엔날레(Dott) 사업은 2007년에 시작되었는데, 10
년 동안 진행될 프로그램으로 영국 전역 5개 주요도시에서 다섯 개
의 주요 디자인 비엔날레를 개최하는 사업이다. 이 사업의 목표는
지역산업과 투자를 활성화시키기 위해 지역의 디자인 인프라를 지
원하고 국민의 디자인에 대한 인식을 확대시키는 것이다.

창조적인 영국(Creative Britain) 캠페인

영국의 대외적인 이미지는 긍정적인 측면이 많은데도 불구하고
영국의 이미지 개선과 국가경쟁력 강화를 위해 영국의 디자인 카
운슬을 중심으로 사업을 진행하고 있다. 1997년 가을에 개최된
'Creative Britain Workshop'에서 토니 블레어 총리는 디자인이 국
가경쟁력에 미치는 중요성을 다음과 같이 역설하였다.

한 국가의 정체성은 현대화에 있어서 핵심입니다. 국가가
어떻게 그 자신을 나타내느냐, 제품과 빌딩이 어떻게 디자
인 되느냐는 선택적인 것이 아니고, 지식과 창의성이 중
요한 역할을 할 다음 세기의 경제를 위한 필수적인 것입
니다.

이 워크숍에서 국가경쟁력 강화를 위한 정부의 디자인 정책의 목

적이 규정되었다. 그 내용 중 문화와 관련된 것을 살펴보면, '정부는 자본이나 아이디어의 흐름을 통제하거나 불필요한 보조금을 지원하는 역할에서 탈피하고, 국가경쟁력 강화를 위한 정부의 역할로 경쟁력과 시민의 삶의 질을 향상시키기 위한 촉매작용을 하는 역할을 하여야 한다'고 규정하였다. 그리고 영국의 이미지 제고를 위한 조정회의 개최, 디자인 영국의 파워를 보여줄 수 있는 제품과 서비스의 선정, 창의적인 산업전담반의 창설, 'Power House'를 개최하는 등의 사업에 관여하고 그 외에도 전 방위적으로 문화와 관련되는 디자인 사업을 수행하고 있다. 특히 'Power House'를 통해서는 생활양식에서의 창의성, 커뮤니케이션에서의 창의성, 학문에서의 창의성, 네트워킹에서의 창의성 등의 주제로 새로운 삶의 방식을 전시함으로써 디자인의 문화저변 확대를 꾀하고 있다.

영국의 디자인 정책 중 문화적 측면의 요인을 디자인 문화형성 캠페인으로 정리할 수 있다.

디자인 카운슬의 디자인 정책은 사회·경제적 이슈들을 디자인에 근거한 문제들로 인식하고 그에 대한 방법론을 모색하며, 인간의 의사소통과 창조성 증대에 디자인 요소가 기여할 수 있다는 근거에서 다양한 디자인 문화활동을 벌인다는 점이다. 학교환경을 위한 캠페인 등이 그 대표적인 예가 될 수 있다.

개인의 창의력과 개성을 존중하는 영국의 디자인 교육은 영국 디자인의 또 다른 경쟁력의 원천이 되고 있다. 유럽에서 활동하는 디자이너의 30%가 영국 출신이며, 11살 때부터 '디자인과 테크놀로지'를 필수과목으로 이수하고 있어 누구나 디자인에 대해 접근 가

능하도록 하고 있다. 이러한 교육방침은 일반인들의 삶 속에서 디자인이 일상으로 자리잡게 하는 데 큰 역할을 하였다.

창조산업의 주요 근간을 디자인 산업으로 인식하고 디자인 관점에서 수행하고 있다. 즉, 창조산업을 '개인의 창의성, 기술, 재능 등을 이용하여 지적재산권을 만들고 이를 상업적으로 활용함으로써 경제적 부가가치와 고용창출을 가져오는 모든 산업활동'으로 정의하고 있다는 것이다.

영국 정부는 디자인 현실 그 자체에 개입하기보다는 디자인 사업 구조 형성에 집중하고 있고, 디자인 정책의 현실적 필요사항을 잘 알고 있는 민간단체들의 활동을 측면 지원함으로써 민간기관 중심의 디자인 정책을 실행하고 있다. 정부가 앞장서서 진두지휘하는 정책을 수행하기보다는, 오히려 그림자처럼 붙어서 민간을 지원하는 국가 디자인 정책을 실천하고 있다는 것이다.

영국의 공공디자인 사례

대처 수상의 "디자인을 모르면 그만두라"라는 말과 블레어 수상의 "영국을 세계의 디자인 공장으로 만들자"라는 말에서 알 수 있듯이, 국가 지도자의 디자인에 대한 분명한 철학은 국가의 디자인 정책에 적극적으로 반영된다. 이는 디자인에 대한 관심과 집약적인 발전이 바탕이 되어 시민들이 일상생활 속에서 쉽게 사용하며 감성적인 충족을 느낄 수 있는 공공디자인으로 발전되고 있다. 런던을 중심으로 한 공공디자인 사례에서는 편리성도 강조되지만 도심과

의 조화, 즉 그 지역의 정체성을 고려하였다. 역사가 살아있는 런던 시내와 첨단 신도시의 완벽한 집합체인 도클랜즈(Docklands)가 서로 조화되어 하나의 문화상품이 되고, 시민에게는 삶의 질을 높여주고 있다. 나아가 런던 시민들의 자존심을 살려주고 있는 것이다.

도클랜즈는 80년대 초 대처 수상이 주도했던 경제활성화의 일환으로 정부의 체계적인 개발계획과 실행에 따라 약 22㎢ 규모의 신도시로 탈바꿈하게 되었다. (중략) 도클랜즈 중심부에는 30층 이상의 초고층 빌딩이 들어서 있으며 앞으로도 더 건설될 전망이다. 이러한 전체적인 도시디자인은 편리한 교통체계로 역사적인 런던 시내와 쉽게 연결되며, 런던 시민이 역사와 현재 생활을 쉽게 받아들일 수 있는 시간적·공간적 개념의 도시공공디자인이라 생각된다. 또 다른 도시계획 속의 공공디자인을 보면 환경친화적이고

폐허의 도클랜즈가 번화하게 바뀐 시가지 모습

저밀도의 미래형 주거단지로 카나리 워프의 동쪽에 위치한
그리니치(Greenwich) 지역의 주거지역인 밀레니엄 빌리지로 과
거의 쓰레기 처리장에서 탈바꿈한 것이다.

배재환, 《전통과 함께하는 영국의 공공디자인》, 2007

현재 유럽 최대의 신흥 경제지구로 평가받는 도클랜즈는 대처 정
부가 추진한 '지방자치계획 및 토지법(Local Government Planning and Land
Art)'의 주도로 1981년부터 2001년까지 20년에 걸쳐 재개발되었다. 개
발이 중요한 것이 아니라 그곳에서 살아가는 사람들을 배려하는 것
이 최우선 과제로 인식되고 있다. 이는 공공디자인 수행에 있어 가
장 중요하게 고려하여야 할 점이다.

폐허가 된 항구를 도시의 매력요소로 활용한 예

도클랜즈 중 세계적인 건축가 '노먼 포스터(Norman Foster)'에 의해 디자인된 카나리 워프역(Canary Wharf Underground Station)은 대표적인 공공디자인 사례라 할 수 있다. 런던의 지하철 표지판은 높은 명시도와 명료한 형태로 먼 거리에서도 잘 알아볼 수 있는 인식성을 가지고 있다. 두 가지 색조의 무채색 지주는 안정감을 주면서 시선을 자연스럽게 표지판으로 유도한다. 빨간색 도넛 심벌은 이제 100년 이상의 역사를 가지고 있다. 지하철 표지판의 빨간색 도넛과 파랑색 박스, 흰색글자는 영국 국기인 유니온 잭(Union Jack)의 주조색을 사용하면서 영국의 색채정체성을 보여준다. 이와 같이 런던의 지하철

영국 공공디자인의 상징이라고 할 수 있는 지하철 표지판

런던 시청과 영국을 대표하는 빨간 전화부스와 빨간 2층버스

표지판을 비롯해 다양한 거리시설물들은 영국의 주조색을 적용하면서 국가의 색채정체성을 더욱 확고히 하고 있다.(윤세균, 2007)

이러한 도클랜즈의 공공디자인 사업개요를 표로 정리하면 다음과 같다.

도클랜즈 공공디자인 사업개요 (산업디자인평가팀, 2009)

사업목적	업무·주거시설 수용 가능한 신도시 필요성 지역경제의 활성화 및 실업자 급증의 해소
사업기간	1981~2001
개발주체	런던 도클랜즈 개발공사(LDDC)
총사업비	LDDC(1981~1988): dir 16억파운드 민간투자(1981~1994): 약 60억파운드
위치	런던 시 동쪽 약 8km(템즈강변)
면적	부지면적 2,200ha(약 6,600,000평)

카나리 워프역 밖에서 보이는 역사의 건축요소는 오직 입구의 아치형 유리덮개 지붕(Canopy)뿐이다. 이 유리덮개 지붕은 우리가 어린 시절 모래를 가지고 짓던 두꺼비 집처럼 땅에 반쯤 묻혀 있고 바로 잔디가 있는 공원과 이어져 있으면서 주변 경관과 자연스럽게 어울리고, 주변의 현대적 고층빌딩과도 조화롭다. 또 유리덮개 지붕은 자연광을 지하역사 안까지 끌어들여 역사의 에너지 소비량을 절감해 주는 역할을 하기도 한다.(윤세균, 2007)

카나리 워프역 어느 입구에서건 역사 내로 들어서면 무채색의 PC 콘크리트(Pre-Cast Concrete)로 마감된 지하광장이 있다. 지하광장의 마감재로 사용된 이 콘크리트는 주요 구조부재로도 사용되었다. 콘크리트 기둥과 광장 중앙의 티켓 홀, 홀 측면에 위치한 관리

카나리 워프 역사전경과 내부 전경 그리고 유리덮개

사무소와 가판대(Kiosk), 공공화장실을 포함한 기타 승객 편의시설은 제한된 공간을 더 넓고 트인 공간으로 만들어주고 있다. 이러한 효율적인 공간 레이아웃과 효과적인 조명시스템, 세련된 공공시설물들은 공간 내에서 이용객들에게 좋은 여객경험을 준다. 광장을 따라 늘어선 콘크리트 기둥은 구조적 안전성과 내구성을 형상화하고 주요동선을 나타낸다. 또 콘크리트 기둥의 훼손을 예방하기 위해 기둥의 하단을 메탈로 마감했다. 내부의 콘크리트와 메탈에 의한 마감, 절제된 시각정보 사인은 역사를 간결하면서도 위엄 있게 한다.(윤세균, 2007)

　이러한 모두를 배려하는 장벽 없는(Barrier Free) 시설은 일반시민은 물론 장애인과 노약자도 살기 좋은 도시로 만든다. 카나리 워프는 '보행자 중심의 타운'으로도 유명하다. 역을 중심으로 건축물의 1층에는 걸어서 쇼핑센터, 상가, 옥외 광장, 옥외 공원 등 대부분의 중심지구로 갈 수 있다. 보행자가 편하게 걸을 수 있는 공간이 많아야 거리가 살아나는 법이다. 상가와 거리가 활성화되는 정도는 자동차 속도에 반비례한다는 도시계획 원리를 충실히 따른 것이다.

보행자에게 편한 거리를 만드는 것은 거리를 활성화하기 위한 것뿐 아니라, 자동차를 덜 타게 함으로써 친환경적인 도시를 만들기 위한 의도이기도 하다.

도클랜즈 사례를 통해 알 수 있듯이 그들은 세계화 시대의 국가경쟁력이 도시의 공공디자인에서 비롯된다는 것을 알고 있고 그것을 위해 계획에서부터 실행에 이르기까지 그들 고유의 정체성을 담아내기 위해 치밀하고 체계적으로 공공디자인에 적용하고 있다. 그래서 도시의 정체성이 표현될 때 그들의 문화정체성도 높은 수준을 유지할 수 있다는 것을 알고 있다. 이처럼 선진국의 경쟁력 있는 도시들은 절제되고 일관된 도시의 공공디자인 이미지 구축을 통해 그 도시만의 정체성을 확고히 하면서 도시경쟁력을 강화하고 있다.

프랑스의 공공디자인 정책

Made in France

예술의 나라로 인식되는 프랑스는 영국과 반대되는 디자인 정책을 수행하고 있다. 프랑스는 '지역 중심 디자인 정책'의 모델이 되고 있는 나라다. 디자인 정책도 산업부와 문화부로 이원화되어 추진되고 있다. 산업부는 주로 중소기업 및 지역산업 활성화를 목적으로 산업적 관점에서 디자인 진흥정책을 펴고 있고, 문화부는 주로 신진 디자이너의 지원 등 창작활동을 고무시키기 위한 다양한 프로그램을 운영하면서 프랑스의 디자인 경쟁력 제고를 위해 지원하고 있다. 특히 문화부 산하에는 조형예술진흥청이 존재하여 디자인 진흥을 위한 문화적 토대 구축을 위한 여러 가지 활동을 조직화하고 규정하고 중재하는 역할을 하고 있다.(이윤경, 2006)

20세기에 진입하면서 프랑스는 가구, 테이블, 조명, 직물, 의류 등 장식적이고 사치스러운 디자인 영역에 있어 독보적인 명성을 보유하고 있다. 이러한 영향으로 'Made in France'라는 원산지 효과는 패션의류 및 화장품, 향수, 보석, 장신구 등 패션 문화상품 디자인에서 세계적인 경쟁력을 가지고 있으며 예술적 디자인에 있어 세계의 중심에 위치하고 있다.

프랑스는 나라 전체에 깔려 있는 예술적 감성을 기반으로 하여 디자인 정책도 철저하게 지역 밀착형 진흥정책을 펴고 있다. 지역

의 정체성이 모태가 되어 경쟁력 있는 프랑스만의 디자인 문화를 만들어 가고 있다. 이는 프랑스 디자인 진흥정책의 모태라 할 수 있는 디자인센터가 지역에서 먼저 생기고 나중에 주 정부에 생겼다는 것에서 알 수 있다.

'Design France'라는 이름으로 한 달에 한 번씩 디자인 회의를 여는데, 낭트, 낭시, 비에르종, 리옹의 지역 디자인센터의 협력체계로 운영되고 있다. 또한 지역 디자인센터에서는 중소기업의 디자인 능력을 증진시키기 위한 기업 컨설팅 및 정보관리를 주 업무로 취급하면서 각각의 요구에 적합한 구체적이고 실질적인 지원을 하는 것이 특징이다.

프랑스의 디자인 정책은 경제재무산업부, 문화부, 프랑스산업디자인진흥청, 가구 및 인테리어 혁신진흥협회(VIA), 조형예술진흥청(Centre National des Art, Plastique) 등의 기관을 통해서 이루어진다. 특히 이 중에서 문화부는 20개의 예술학교에서 디자인 고등교육을 실시하고 있으며, 창작촉진기금(FIACRE)을 통해 디자이너 연수 및 작품 제작을 지원하고 작품수집 및 전시사업 등을 통해 문화예술로서의 디자인의 확산사업을 실시하여 디자인의 대중화에도 기여하고 있다. 그리고 조형예술진흥청에서는 실내건축가, 디자이너, 그래픽 아티스트들에게 공공예술기금(Commande publique)으로 재정을 지원하고 있으며, 문화유산을 보급하고, 중앙이나 지방의 현대미술기금으로 장식미술품과 디자인 제품을 소장, 관리, 전시하며 디자인 관련 행사를 주관하고 출판까지 담당하여 디자인 문화의 저변을 확대하는 정책을 펴고 있다.

이와 같은 프랑스의 디자인 정책을 문화적 측면에서 요약하면

다음과 같다.

프랑스의 경우 'Made in France'가 부착된 상품이 프랑스의 문화적 가치를 담고 있다는 시각을 갖고 있기 때문에 디자인에도 문화적 가치를 부여하고자 노력하고 있다. 이는 프랑스는 예술의 나라라는 자부심에서 비롯되고 있음을 의미한다. 기본적으로는 지역 중심의 디자인 정책을 펴고 있지만, 공공디자인 분야에서는 정부 주도적으로 실시하고 있어 프랑스의 정통성과 정체성을 최대한 반영하고자 노력하고 있다. 이러한 그들의 기본정책은 문화부 중심의 전시회와 디자인상을 제정하고 디자인에 대한 관심을 고취시키는 사업으로 수행되고 있다.

프랑스 디자인 정책의 기조는 창조성과 문화적 이미지 등이 강조된다. 그와 맥락을 같이하여 프랑스 디자인도 자유로운 형태표현이 그 특징으로 나타나기 때문에 디자인 곳곳에 프랑스의 정체성을 담아내고 있다. 또한 산업부와 문화부로 이원화되면서 각 부서의 디자인 정책의 목표가 분명하여 정책의 실행과정에서 효율적으로 정책이 수행되고 있다는 점이다.

우리나라도 산업자원부와 문화체육관광부로 이원화되어 있다고 할 수 있으나, 부처 간 정책의 목표가 뚜렷하지 못해 디자인 정책이 서로 중복되어 많은 시행착오를 겪고 있는 것과 비교할 때 목표를 분명히 한다는 것이 얼마나 중요한지 알 수 있다.

프랑스 공공디자인 사례

　프랑스의 공공디자인의 정체성은 문화지상주의를 기반으로 이루어낸 공공디자인의 선진성으로 이해할 수 있다. 프랑스는 전형적인 다민족 국가다. 그러한 그들의 다양한 문화를 공공디자인에 녹여 프랑스만의 정체성을 표현하고 있다. 프랑스인의 문화지상주의는 그들의 일상의 삶 속에 녹아 있다. 주당 35시간만 일하면서도 그들은 문화적 삶을 누리기에 일을 너무 많이 한다고 주장할 정도다. 주말이 아닌 주중에도 파리의 문화 중심인 퐁피두센터는 매달 새로운 미술 및 디자인전을 기획하여 사람들의 문화적 욕구를 충족시킨다.

　문화대통령이라는 이름으로 정권을 잡았던 퐁피두(Georges Pompidou) 전 프랑스 대통령이 프랑스 문화중심주의에 끼친 영향은 대단하다. 또한 그런 대통령을 선택했던 프랑스인들의 문화의식 자체가 세계적인 경쟁적 가치를 지닌 문화상품이라고 할 수 있다. 그 시민

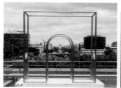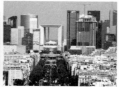

개선문을 모티프로 한 신도시와 구도시의 계획된 공공디자인

의식 안에서 우리는 프랑스 공공디자인의 정체성을 읽을 수 있다.

프랑스의 공공디자인을 연구하다 보면 이런 이데아가 떠오른다. '나폴레옹(Napoleon)도 파리의 도시환경 공공디자인을 디자인한 디자이너였다.' 나폴레옹은 전쟁에서 승리하자 파리 외곽에 개선문(Arc de Triomphe)을 건설할 것을 주문했다. 파리의 개선문이 위치한 샹젤리제 거리의 끝은 그 당시로서는 상상할 수도 없이 보잘 것 없고 한적한 파리의 외곽이었다. 그 보잘 것 없는 파리의 외곽에 기념비적인 모뉴멘트(monument)인 개선문을 건설함으로써 오늘날 파리를 찾는 관광객들이 모두 방문하는 불후의(monumental) 공공디자인 명품을 탄생시켰다.

이 개선문은 프랑수와 미테랑(Francois Mitterand) 대통령의 라데팡스 개발계획 및 라데팡스에 건설된 또 다른 모뉴멘탈 공공디자인인 대개선문(Grand Arche)과 시대를 달리하며 정확히 병치된다. 통치자부터 시민까지 모두 공공디자인을 체험하고 또 미래의 공공디자인을 구

라데팡스 거리 전경과 깔끔하게 디자인된 자전거 거치대

현하는 프랑스의 저력은 다름 아닌 자기 문화에 대한 자부심에서 출발한다. 어떤 역사적인 계기나 부를 재투자하는 기회가 생긴다면 프랑스인은 제일 먼저 문화에 투자한다.

그들의 3색(Tricolore) 국기의 '자유, 평등, 박애'에서 출발되는 프랑스의 인본주의적 공공디자인은 우리에게 많은 시사점을 던져주고 있다. 라데팡스에서 개선문으로, 샹젤리제에서 콩코드(Concorde) 광장으로, 루브르(Louvre)에서 에펠(Eiffel) 탑으로 교차하는 동선을 지나 프랑스 문화지상주의의 중심인 퐁피두센터에서 그들의 공공디자인은 마무리된다.(한상돈, 2007)

이러한 프랑스 파리의 그랑프로제(Grand Projet) 사업의 시행과 추진 경과를 요약하면 다음과 같다.

산업디자인평가팀(2009)

제1시기 (1959~1969)	파리의 도시경관을 획기적으로 개선하기 위해 도로, 건물, 공원 등의 정비
제2시기 (1970~1980)	전후 복구와 현대적인 도시기능의 수용을 목표로 순환고속도로, 지하철, 퐁피두센터 건립
제3시기 (1980~1990)	라데팡스 개발로 새로운 업무기능을 수용하기 위해 신도시를 건설한 시기
제4시기 (2000~현재)	그랑프로제(큰 계획) 시기로서, 프랑스만이 가지는 독특한 건축물들로서 파리를 문화, 전통, 현대화된 성장하고 변화하는 도시로 발전시키는 시기

프랑스의 전통과 역사 그리고 문화와 현대성이 프랑스의 정체성을 포함하는 디자인 정책으로 파리에는 매년 440만 명의 관광객이 방문하고 있고, 유럽 내에서 기업선호도가 2위인 도시가 되었다.

대한민국도 이제 디자인 중심주의를 표방하며 다양한 공공디

자인 개발에 심혈을 기울이고 있다. 프랑스 도시환경 공공디자인의 아이덴티티를 잘 해석하고 심사숙고하여 우리의 공공디자인에 참고한다면, 대한민국 공공디자인만의 키워드를 찾을 수 있을 것이다.

일본의 국가브랜드를 위한
공공디자인 정책

　일본의 디자인은 서구에 가장 먼저 알려졌고, 또 세계적인 성공
도 경험하였다. 동양의 디자인의 상징으로 오랫동안 군림하고 있었
다. 그러한 일본의 디자인도 버블 붕괴와 함께 어려움을 겪게 되었
다. 그러나 공공디자인 분야에 있어서는 오래전부터 지역과 지역민
에 기반한 정책을 수행함으로써 오늘날 많은 성공을 거두고 있다.

　일본의 디자인 정책은 기본적으로 지역성에 기반을 두고 있다.
특히 일본의 공공디자인 정책은 국가가 개입하기보다는 지자체 차
원에서 자신들의 생존과 생활향상을 위하여 자치적으로 꾸준히 진
행되어 왔다. 그중에서도 요코하마의 도시디자인이 대표적인 성공
사례라고 할 수 있다.

　21세기 문화의 세기에 들어와 일본은 세계화의 무한경쟁 체제
에서 생존하기 위해서는 국가 브랜드를 육성해야 한다고 판단하
게 되었다. 국가 브랜드의 구축은 지역 차원의 지자체나 기업 차
원에서의 소규모 정책으로는 세계화의 문화경쟁에서 어깨를 나란
히 할 수 없다고 예측하고 국가적인 정책에 의한 지원체제로 돌입
하게 된 것이다.

　그 정책은 크게 나누어 3가지로 구분할 수 있는데, 그것은 '디자
인 정책 르네상스'로서 디자인은 브랜드 확립의 지름길임을 공표하
는 정책을 추진하는 것이고, '일본 브랜드 워킹 그룹'의 구성, '신 일
본양식'으로 국가 브랜드와 디자인의 접목을 시도하고 있다. 각각의

정책적 핵심을 살펴보면 다음과 같다.(이윤경, 2006)

디자인 정책 르네상스

2003년 6월부터 시작된 이 정책의 목적은 디자인의 전략적 활용을 통해서 브랜드 가치의 향상을 도모하려는 것으로서, 디자인 파워를 일본의 중요한 경영자원으로 보고 비즈니스 전략과 디자인 정책의 전개를 제안하고 있다. 이는 국제경쟁에 디자인을 통해 일본 브랜드의 확립과 일본 브랜드 이미지 향상을 효과적으로 제고시키고자 하는 것이다. 이 정책은 최근 세계화의 경제상황에서 요구되는 부가가치의 향상, 경쟁력의 강화, 브랜드 구축을 위해서는 디자인의 역할이 매우 중요하다는 관점에서 진행되었다. 이는 제품의 외형뿐 아니라 다양한 접점의 모든 것에 디자인이 요구되고 있기 때문에 '일본디자인'을 브랜드화하려는 목표를 두고 있는 것이 특징이다.

문화적 관점에서 디자인은 언어와 상관없이 세계인들을 하나로 묶는 커뮤니케이션 수단이기 때문에 이와 같은 발상을 할 수 있었다. 디자인은 사회적으로도, 문화적으로도 다양한 영향을 미치기 때문에 '디자인 르네상스'에서의 디자인은 사회, 문화 등 그 외의 면에서 지대한 영향을 미친다는 관점을 유지하고자 하는 것이다.

'일본 브랜드 워킹 그룹' 구성

2004년 시작된 이 정책의 기본은 일본 문화의 힘이 '안전·안심·청결·고품질'이라는 호감도를 배경으로, 일본의 '독창성·전통·자연'과의 조화에 뿌리를 둔 일본 문화의 정체성을 원천으로 한다고 정의하였다. 따라서 세계에서 존경받는 일본이 되기 위해서는 일본 문화의 힘을 향상시켜 매력적인 '일본 브랜드'를 확립하고 강화해 간다는 취지 아래 일본 브랜드 구축전략을 수립배경에서 분명하게 밝히고 있다.

이 정책의 특징은 그 출발이 일본의 일상생활과 가장 밀접한 라이프스타일을 기본으로 하여 국가 브랜드 구축전략을 수립하고 있다는 것이다. 즉, 일본의 정체성에 기반하여 출발하고 있다. 이는 일본의 정체성이 해외에서도 주목을 받을 수 있다는 특이성, 즉 우수성이 존재한다는 기본적인 인식에서 출발하고 있다는 것이다. 예를 들어 일본 음식은 건강식으로 해외에서도 인기가 높고 일본의 과일과 야채는 아시아 각지에서 선물로 인기가 높다. 전통공예품의 경우 세계에 통용되는 기술과 품질을 인정받고 있으며, 일본 젊은 이들의 스트리트 패션도 세계로부터 주목받고 있다는 진단에서 출발하였다. 따라서 일본의 정체성에 기반한 '일본 브랜드' 수립이 국가전략상 매우 중요하고 강점이 있다고 정부 차원에서 판단하여 계획적으로 추진하고 있는 것이다.

신일본양식

2005년 5월 일본경제산업성 사무정보정책국에 '신 일본양식·브랜드추진간담회'가 구성되었으며, 2005년 세 차례의 간담회를 통해 2006년 1월 '신일본양식'협의회가 발족되었다. 이 정책은 정부 차원에서 일본 브랜드 확립의 시급성을 공감하는 단계에서 수립되었다. 즉, 세계화가 진전되면서 부가가치의 원천이 양에서 질로 변화하고 최근에는 질에서 품위(가치)로 이행하는 과정이라는 현실적인 판단 아래 앞으로는 국가의 정체성이 경쟁하는 시대가 올 것이라는 공감대 형성에서 비롯되었다.

특히 한국, 중국을 비롯한 아시아 여러 나라가 저렴한 노동력을 배경으로 가격경쟁력을 높이고 급속도로 기술력을 향상시키는 등 기능과 품질에서도 우수한 제품을 만들어낸다는 평가 아래 기능과 품질의 우수성만으로는 일본제품을 차별화시키는 것이 어렵다는 판단이 그 배경이 되었다. 즉, 일본제품이 품질에 대한 평가는 우위를 점하고 있지만 감성에 호소하는 브랜드파워에 대해서는 그 인식이 낮다는 점에서 그동안 감성적 가치에서의 경쟁력 강화에 대한 필요성을 미리 인식하지 못하고 적절한 대응을 하지 못하였다는 것이다. 그러나 일본의 문화는 국제사회에서 오래전부터 많은 세계인들의 깊은 관심을 받아오고 있다고 판단하였기 때문에 신일본양식을 통하여 일본의 국가브랜드의 이미지를 확립하여 기업의 수준을 높이는 데 기여하고자 하고, 일본의 문화, 감성, 정신 등 일본 고유의 자산을 요소로 한 종합적인 우수성을 구축하여 일본이 가진 가치를 통해 세계로 진출하여 아시아 최고의 국가임을 전달하고자

하는 것이 신일본양식의 목표다.

신일본양식 정책의 특성은 일본의 전통문화와 삶의 정체성인 '화 (和)'를 기초로 하여 현대적 디자인과 기능을 도입하여 현대생활에도 잘 조화하고 적합하도록 재제안하고자 하는 목표를 가지고 있다. 즉, 현대 첨단기술과 결부 가능한 일본의 정체성을 현대생활 속에서 재평가하여 복원하고자 하는 노력의 일환이다.

이는 일본인의 자연관(和)을 기본으로 '장인정신', '배려정신', '기 품 있는 행동'이라는 행동양식을 통해 새로운 양식으로 구현하고자 하는 시도이며, 일본만의 특별함과 일본 것으로서 세계적인 보편성 을 추구하고자 하는 정체성 전략이다. 이러한 일본의 정체성 전략 은 우선 전통으로부터 계승된 지혜와 기술을 소중히 하고 새로운 기술과 문화의 가치를 창조하는 일본의 장인정신에서 추출하였다. 그 다음 이질적인 사고와 새로운 것을 존중하면서 다양성과 조화 를 존중하는 배려정신을 추출하였다. 추출된 장인정신과 배려정신 의 조화를 통해 올바른 가치를 발견하고자 하였다. 즉, '기품 있는 행동'은 전체에의 책임의식을 가지면서, 개성을 닦고 기품과 기개 있는 삶을 요구하는 정신으로 일본적 경영의 특징이며 '기백의 행 동'이라는 전통문화에서 찾아 현실에 접목시킨 것이다.

이와 같이 신일본양식은 일본인의 전통적 가치와 자연관을 반영 시켜 현대적인 양식으로 구현하고자 하는 시도이며, 일본만의 특별 함과 일본 것으로서의 보편적인 일본의 정체성을 기반으로 한 브랜 드를 만드는 것을 추구하고 있다.

일본 공공디자인 사례

일본의 공공디자인은 도시재생의 일환으로 시작되었다. 그것은 잃어버린 13년이라고 일컬어지는 1990년대의 경기침체에서 벗어나기 위한 것이었다. 일본의 '도시재생 사업'들은 단순히 물리적 환경

롯폰기 힐즈의 랜드마크인 모리타워(좌)와 모리정원(우)

롯폰기 힐즈의 스트리트퍼니처

롯폰기 힐즈 신미술관 내부

의 개선만이 아니라, 사회적·문화적 맥락의 상상력을 동원하여 역동적인 유토피아의 공간을 제공할 수 있게 하였다. 이에 따라 권위적이고 개발지향적이며, 행정편의적인 기존의 행정시스템에 종속되어 있던 도시민들의 생활에 자유와 활력을 찾아주었다. 또한 도시 생태계 복원을 위해 공동체가 함께하는 지속 가능한 사회를 위한 성공적 결과를 낳았다.

도쿄 도의 롯폰기힐스는 도시 재개발 프로젝트의 일환으로 조성된 복합문화공간이다. 유명한 모리타워를 비롯해 각종 쇼핑몰, 호텔, 미술관, 영화관, 17세기 일본식 정원인 모리정원(毛利庭園)이 들어섰다. 미드타운 역시 IT(정보통신)·금융관련 기업, 특급호텔, 아파트, 고급 쇼핑센터, 병원 등이 입주해 있고 산토리미술관, 디자인 전문전시관, 디자인 관련 산학협동기관인 디자인 허브 등이 들어서 있어 새로운 일본 디자인의 중심지로 떠오르고 있다.

특히, 롯폰기힐스는 1986년 재개발 유도지구로 지정된 것을 시작으로 해서, 약 500명의 지권자(地勸者)와 시가지 재개발조합을 결성해 약 11ha에 걸친 시가지 전체의 기본구상에서 실시, 설계까지 도쿄 도와 협의를 동시 진행하면서 2000년 4월에 공사를 착공하여 3년 후인 2003년 4월에 완공되었다. 17년이라는 긴 시간과 2,700억 엔의 총공사비를 투입해서 재개발된 문화도시로 세계를 시야에 두고 '삶, 일, 놀이, 휴식, 오락, 창조'라는 다양한 기능을 복합시키고 서로 다른 문화와의 교류를 도모하고 새로운 문화와 정보를 발신시키는 21세기의 새로운 도시 모델을 제안하는 최첨단을 달리는 지구 만들기라는 콘셉트 아래 개발되었다.

경제회생을 위해 시작한 도시재생 사업으로 경제도 회생시켰지

만, 무엇보다 정체성의 기반 위에 전개됨으로써 시민의 삶의 질까지
도 풍부하게 만들어 주게 되어 공공디자인의 기본정신에 부합하게
된 것이다. 이는 현재 대한민국의 공공디자인 정책의 실적 우선의
방향과는 다른 점이다.

일본 도쿄의 도시재정비계획 사업의 시행, 추진경과를 요약해보
면 다음과 같다.

도쿄도 도시재정비계획 추진경과표 (산업디자인평가팀; 2009)

2000년	5월 도시계획법 개정(2001년 5월 시행) 12월 도쿄구상 2000 책정
2001년	10월 도쿄의 새로운 도시만들기 비전 책정
2002년	12월 도쿄도 원안 작성
2003년	3월 원안의 구성, 시민들에게 온라인으로 개요를 공개, 의견 모집 7월 소안(원안보다 이전단계)작성, 열람 9월 공개청문회 개최 10월 도시계획안 작성 11월 도시계획안을 23구 26시 5정 8촌에 의견조회
2004년	1월 도시계획안 공고 및 열람 3월 도쿄도 도시계획심의회 상정 4월 결정고시(4월 22일)
2007년	11월 미야케 도시계획구역 마스터플랜(안) 공고 및 열람
2008년	2월 도쿄도 도시계획심의회 상정 3월 결정고시(3월 7일)

도쿄 도 도시재정비사업계획은 '세계를 리드하는 매력 있고 풍성
한 국제도시 도쿄 창조'를 목표에 두고 그 정책의 기본사항으로 다
음의 5가지 이념 아래 추진하고 있다.(산업디자인평가팀; 2009)

첫째, 국제경쟁력을 갖춘 도시 활력의 유지와 발전

둘째, 지속적 발전을 가능케 하는 환경과의 공존

셋째, 독자적인 도시문화의 창조와 발신

넷째, 안전하고 건전한 생활을 보장하는 질 높은 생활환경의
　　　실현

다섯째, 다양한 주체 참가와 제휴

　일본 디자인 정책의 핵심은 디자인을 무한경쟁의 세계화 상황에서 생존하기 위한 최선의 도구로 생각하는 것이 첫째이고, 둘째로, 그 디자인의 원천을 일본의 전통과 삶의 모습인 일본의 정체성에서 찾고자 하는 것에 있다. 즉, 그들의 정신과 전통 그리고 삶을 기반으로 하는 정체성을 디자인화하여 지적재산으로 만들어 문화경쟁력을 높여 세계 문화경쟁에서 경쟁력을 확보하고자 하는 것이다. 이는 더 이상 기술혁신에 의한 기술차별화가 아닌 문화차별화만이 미래를 보장할 수 있다고 판단하고 있기 때문이다. 21세기가 문화의 세기임을 분명히 인지하고 있는 것이다.

문화정체성이 국가경쟁력을 결정한다

세계경쟁에서 차별화는 필수적이다. 이제 기술은 차별화하기 어렵다. 그러나 문화는 차별화할 가능성을 높인다. 기술은 보편성을 따라야 하고, 문화는 특수성을 따르기 때문이다. 바야흐로 문화정체성이 중요한 시대가 된 것이다.

언제부턴가 디자인이 차별화를 만든다는 것은 상식이 되었다. 디자인은 그 시대의 문화를 반영하기 때문이다. 그러나 그 디자인도 세계보편논리를 따르면 각각의 차별성을 나타내기 어렵다. 나아가 차별화된 국가이미지도 만들 수 없다. 당연히 디자인에 의한 국가브랜드도 만들 수 없다. 왜냐하면, 어디서나 같은 모습의 디자인이 생산될 것이기 때문이다. 그렇게 되면 기존의 강국들은 더욱 강력해지고, 약소국들은 영원히 약자로 살아야 한다. 약소국의 미래에 대한 희망이 없어지는 것이다.

문화정체성이 중요하게 말해지는 이유가 여기에 있다. 문화정체성을 대한민국 공공디자인에 반영할 수 있다면, 세계적 보편성을 가지면서 차별화된 대한민국만의 공공디자인을 만들 수 있다. 대한민국의 공공디자인은 대한민국만의 문화정체성을 원천으로 할 때에만 세계적인 경쟁력을 획득할 수 있다는 것이다.

영국, 프랑스, 일본은 선진국이면서 세계 디자인을 이끌고 가는 디자인 강대국들이다. 한편으로 이 나라들은 세계화 시장논리를 주도하고 있는 국가이기도 하다. 그럼에도 불구하고 그들은 21세기

세계화 시대의 국가경쟁력은 문화경쟁력이 결정한다고 판단하고, 그 문화경쟁력의 원천을 디자인에서 찾고자 하는 공통점을 가지고 있다. 왜냐하면 자신들의 문화원형을 현대화하여 앞으로 다가올 세계 문화전쟁에 미리 대비하기 위해서다.

이와 궤를 같이해서 세계의 문화강대국들은 한편으로는 문화의 보편성을 주장하고 획일화하려는 시도를 하고 있으면서, 다른 한편으로는 자신들의 문화정체성을 지키고 그것을 상품화하기 위해 공공디자인을 이용하고 디자인 정책제안과 실천에 최선을 다하고 있다.

그러므로 대한민국 공공디자인이 세계화 시대의 문화경쟁력에 기여하기 위한 기본정책의 중요한 점은 세계인들이 우리를 '어떻게 생각하느냐'에서 출발하는 것이 아니라, 우리가 세계인에게 우리의 '어떤 모습을 보여줄 것인가'를 결정하는 것을 우선적으로 고려하여야 한다. 대한민국의 정체성을 분명히 하여야 하는 것이다. 그러므로 대한민국 공공디자인은 '우리다움', 즉 '대한민국다움'을 표현하는 것이 필요하다. 그것은 구호만으로 가능하지 않다. 반드시 정책적 실행이 함께 이루어질 때 가능해진다. 만약 '대한민국다운' 공공디자인을 수행한다면, 대한민국 공공디자인은 한국인에게는 삶의 질을, 외국인들에게는 문화경쟁력이 높은 국가로 인식시킬 수 있는 차별화된 대한민국 공공디자인이 될 수 있을 것이다.

다시 말해서 대한민국 공공디자인은 '대한민국다워야' 한다는 동일성의 측면을 담보하여야 하고, '대한민국스러울' 뿐만 아니라 다른 나라와 '다르고 더 낫다'는 개별적인 특수성을 지닐 수 있어야 한다는 것이다. 이러한 국가에 대한 동일성과 개별성은 공공디자인

자체의 속성이기보다는 국가의 형상성이므로 모든 대한민국 공공
디자인에서 고려하여야 할 핵심과제가 되는 것이다.

우리가 보여주는 모습은 그것이 어떤 모습이든 외국인들에게는
그 모습이 우리의 문화원형을 기반으로 한 문화정체성이 담겨 있는
결과물로 인식될 것이다. 서구인들이 느끼는 대한민국에 대한 이미
지는 턱없이 편협하고 단편적이다. 그러한 인식을 홍보로 해결하기
에는 비용문제도 엄청나지만 시일도 매우 많이 필요로 한다. 그러
므로 공공디자인을 통해 그들이 대한민국을 방문하였을 때 대한민
국이 유구한 오천 년 역사를 가진 문화국이며 문화국민이라는 것
을 직접 경험하게 하는 것이 가장 빠른 방법이다. 그것이 그들이 가
졌던 단편적인 이미지에서 벗어날 수 있는 효과적인 방법이다.

영국, 프랑스, 일본 등 디자인 선진국들은 관광선진국들이기도
하다. 그들 나라를 방문하였을 때 우리는 각 나라별 정체성을 경험
할 수 있다. 우리가 인식하는 그들의 정체성이 그들의 문화정체성
이고 그것이 곧 그들의 문화경쟁력으로 환원되는 것이다. 그러므로
세계화 시대에 있어 국가(지역)의 문화정체성이 국가경쟁력과 국민의
삶의 질에 매우 중요한 요소로 작용한다는 점을 상기하고, 그것이
공간의 측면이든, 문화의 측면이든 공익을 위한 것으로 계획되고
실행에 옮겨져야 공공디자인의 목적을 달성할 수 있게 된다. 만약
우리가 디자인 선진국인 그들의 겉모습을 추종하려 한다면 우리의
모습은 그들의 또 다른 '짝퉁'이 되어버리고 말 것이다. 그렇게 되
면 영원히 경쟁력은 기대할 수 없어지게 되고, 우리의 정체성을 우
리 자신마저도 잊어버리게 되어 우리나라는 B급문화의 나라로 인
식되어버리고 말 것이다.

이제 우리나라의 디자인 능력은 뛰어나다. 세계 어디에 내어놓아도 손색이 없다. 경쟁력이 있다. 그냥 있는 것이 아니라 높은 경쟁력을 가지고 있다. 능력 있는 디자이너들을 많이 확보하고 있고 디자인을 활성화시킬 수 있는 경제적 인프라도 갖추고 있다. 우리나라의 경제력이 세계 10위권의 경제국이니 강력한 편이다. 경제력 면에서는 선진국이라 해도 아무도 부정하지 못할 것이다. 강한 경제력과 좋은 디자이너를 확보하고 있는 것이다.

그럼에도 불구하고 아직 심정적으로나 실제적으로 선진국에 속하지 못하고 중진국에 머물러 있는 것은 무슨 이유일까? 그것은 경제적으로는 성공한 나라일지 모르지만, 문화적인 전통이 나타나지 않고 있기 때문에 세계인들의 눈에 비친 대한민국은 별 볼일 없는 졸부로 인정되고 있는 것이다. 그것은 바로 정체성의 부재에 있다. 앞에서 언급하였듯이 힘이 없는 나라의 정체성은 아무리 분명하게 나타난다 하더라도 그것을 인정받지 못한다. 오히려 그 정체성 때문에 못살고, 발전되지 못하고 정체되어서 힘이 없는 것이라고 취급된다. 그러므로 정체성은 반드시 힘이 있는 나라만이 내세울 수 있는 것이다. 이제 대한민국은 세계에서 힘을 발휘할 수 있을 만큼 성장한 나라가 되었다.

문화정체성이 국가경쟁력이 되는 시대다. 남의 것을 추종하기보다 우리의 정체성을 표현하고 주장하여 세계와 소통하여야 하는 디자인 전환의 시기가 도래하였음을 인식하여야 할 때다.

참고문헌

《 2장 》

고길섶, 주어진 공공성에서 만드는 공공성으로, 〈월간 우리교육〉 제134호(4월호), 2001.

권혁수, 〈디자인의 공공성에 관한 상상〉, 예술의전당디자인미술관, 2002.

김규철, 디자인의 정체성에 대한 탐색, 〈과학과 문화〉 Vol.1, No.4, pp.66, 2004.

김세균, 신자유주의 정치이론의 연구경향과 문제점, 〈이론〉 제15호 여름-가을호, 1996.

리처드부캐넌, 빅터마골린/한국디자인연구회 역, 《디자인담론》, 조형교육(주), 2002.

명승수, 《디자인학의 지평》, 디자인하우스, 1999.

배은경, 여성과 공공영역, 〈21세기 한국사회와 공공영역 구축의 전망〉, 김호기 외, 문화과학사, 1998.

심광현 외, 문화영향평가제도 연구, 〈공공디자인부문의 문화영향평가〉, 문화사회연구소, 2003.

어울림보고서, 2000년 〈어울림 이코그라다세계그래픽디자인대회 보고서〉, 안그래픽스, 2001.

이재국, 《디자인가치론》, 청주대학교출판부, 1992.

일본디자인학회, 《공공디자인사전》, 일본디자인학회, 2001.

정시화, 한국 현대 디자인의 형상성에 대한 고찰, 〈조형논총〉, pp. 173-203, 2001.

최갑수, 서양에서의 공공성과 공공영역, 〈진보평론〉 제9호(가을). 현장에서 미래를, 2001.

최범, 디자인개념의 인식론적 층위들, 〈월간디자인네트〉 Vol.24, 13-27, 1999.

최성운, 현대디자인과 조형교육의 기원인 바우하우스 사람들과의 만남, 〈디자인학연구〉 Vol.16, No.3, 361-370, 2003.

Alexander. Chistoher, *Notes on the Synthesis of Form*, Cambridge: Harvard Univ. Press, 1964.

C. Thomas Mitchell(1993), 한영기 역, 《다시 디자인이란 무엇인가2》, 청람신서, 1996.

Habermas, J.(1990), *Strukturwandel der Öffentlichkeit*, 한승완 역, 《공론장의 구조변동 : 부즈주아 사회의 한 범주에 관한 연구》, 나남, 2001.

Habermas(1992) Faktizität und Geltung, 한상진·박영도 공역, 《사실성과 타당성》, 나남, 2000.

Stanniszewski(1995), 《creating the culture of art 이것은 미술이 아니다》, 박모 역, 현실문화연구, 1997.

《 3장 》

강영안, 문화개념의 철학적 배경, 《문화철학》, 한국철학회 편, 철학과 현실사, 1995.

강현주, 공공디자인의 의미와 디자이너의 역할, 공공디자인학회발표원고, 2006.

강현주·김상규·김영철·박해천, 《한국의 디자인: 산업, 문화, 역사》, 시지락, 2005.

고길섶, 주어진 공공성에서 만드는 공공성으로, 〈월간 우리교육〉 제134호, 4월호, 2001.

김규철, 공공디자인 기초개념연구, 〈디자인포럼〉 23-34, 2006.

_____, 디자인의 정체성에 대한 탐색, 〈과학과 문화〉 Vol.1, No.4, 2004.

김인환, 공공성맥락과 테크네로서 디자인덕목 제안, 〈홍익시디〉, 홍익대학교 미술대학 디자인학부 김태곤 외, 한국문화의 원본사고, 민속원(1997), 2008.

안상수, 《우리디자인의 제다움 찾기》, 안그라픽스, 2006.

양건렬 외, 문화정체성 확립을 위한 정책방안 연구, 문화정책개발원, 2002.

유병림 외, 도시문화환경 개선방안 연구, 한국문화예술진흥원 문화발전연구소, 1992.

유완빈 외, 세계화와 규범문화, 한국정신문화연구원, 1997.

이윤경, 문화적 관점에서 본 디자인산업지원정책 개발, 한국문화관광정책연구원, 2006.

일민시각문화편집위원회, 《이미지가 산다-정체성, 시각, 의미》, 서울: 일민문화재단, 2004.

심광현 외, 문화영향가제도 연구, 〈공공디자인부문의 문화영향평가〉, 문화사회연구소, 2003.

정시화, 문화정체성과 디자인, 《우리디자인의 제다움 찾기》, 안그라픽스, 2006.

_____, 한국 현대 디자인의 형상성에 대한 고찰, 조형논총, 2001.

최갑수, 서양에서 공공성과 공공영역, 〈진보평론〉 제9호(가을), 현장에서 미래를, 327-328, 2001.

최범, 《이미지가 산다-정체성, 시각, 의미》, 일민문화재단, 2004.

____, 디자인개념의 인식론적 층위들, 〈월간디자인네트〉 Vol.24, 13-27, 1999.

탁석산, 《한국의 정체성》, 책세상, 2001.

하상복, 《세계화의 두 얼굴: 부르디외 & 기든스》, 김영사, 2006.

한국문화정책개발원, 한국 스크린쿼터의 현황과 발전방안에 관한 연구, 1999.

C. A. van Peursen, *Culture in stroomversnelling*, Leiden: Nijhoff, p. 15. 강영안 역(1994), 《급변하는 흐름 속의 문화》, 서광사, 1987.

Habermas. J., *Strukturwandel der Öffentlichkeit*(1990), 한승완 역, 《공론장의 구조변동 : 부르주아 사회의 한 범주에 관한 연구》, 나남, 2001.

Habermas, 한상진·박영도 공역, 《사실성과 타당성》, 나남, 2000.

얀반 토론 외, 《design beyond Design》, 시공사, 2004.

《 4장 》

권혁수, 한국디자인의 문제: '문화행동'과 '자기정체'의 디자인세계, 《우리디자인의 제다움 찾기》, 안그라픽스, 2006.

_____, 한국디자인의 정체와 정체성, 《우리디자인의 제다움 찾기》, 안그라픽스, 2006.

김규철, 대한민국 공공디자인 수행 시 디자인콘셉트의 중요도에 관한 실증연구, 〈디자인지식논총〉 Vol.11, 78-88, 한국디자인지식포럼, 2009.

_____, 훈민정음에서 찾은 대한민국 공공디자인 정신, 〈디자인지식논총〉 Vol.10, 44-54, 한국디자인지식포럼, 2009.

_____, 대한민국 공공디자인의 문화정체성연구, 〈디자인지식논총〉 Vol.8, 91-100, 한국디자인지식포럼, 2008.

_____, 공공디자인 기초개념연구, 〈아시아퍼시픽디자인〉 APSD, No.2, 2006.

_____, 디자인의 정체성에 대한 탐색, 〈과학과 문화〉 Vol.1, No.4, 2004.

심광현 외, 문화영향가제도 연구, 〈공공디자인부문의 문화영향평가〉, 문화사회연구소, 2003.

이재국, 《디자인가치론》, 청주대학교출판부, 1992.

일본디자인학회, 《공공디자인사전》, 2001.

정시화, 문화정체성과 디자인, 《우리디자인의 제다움 찾기》, 안그라픽스, 2006.

_____, 한국 현대 디자인의 형상성에 대한 고찰, 〈조형논총〉, 2001.

최갑수, 서양에서 공공성과 공공영역, 〈진보평론〉 제9호(가을), 2001.

Anne Massey, *The Independent Group*, Manchester Univ. Press, 1995.

Charles Jencks, *What is Post Mordernism*, Academy Edition, St. Martin Press, London, 1986.

Jermy Aynsley, *Nationalism and Internationalism*, V&A Museum, 1993.

Raymond Williams, *Culture*, Fontana Press, 1981.

Richard Buchman, *Declaration in Design Practice*, Design Discourse by Victer Margolin, The University of Chicago Press, 1989.

Volker Fischer, *Post–Modernism and Cunsumer Design*, Andreas Papadakis edited Post–Modern Design, Academy editions, G.B., 1989.

www.uni–wuppertal.de/FBS–hofaue/Brock/Schrifte/English/Gedesign.html

《 5장 》

권재일, 사라져가는 언어, 한겨레신문, 2006.07.26.

김규철, 디자인의 정체성에 대한 탐색, 〈과학과문화〉 Vol.1, No.4, 65–74, 2004.

_____, 공공디자인 기초개념연구, 〈디자인포럼〉 Vol.2, 23–34, 2006.

_____, 대한민국 공공디자인의 문화정체성 연구, 〈디자인지식논총〉 Vol.8, 91–100, 2008.

김미경, 《대한민국대표브랜드, 한글》, 자유출판사, 2006.

김슬옹, 《28자로 이룬 문자혁명, 훈민정음》, 아이세움, 2007.

김인환, 한글, 〈훈민정음〉 정체성에 대한 미학적 구조 엿보기, 《우리디자인의 제다움》, 안그라픽스, 2006.

다이아몬드, 문자의 권리, 〈디스커버리〉 Vol.15. No.6, 1994.

박종국, 〈훈민정음종합연구〉, 세종학연구원, 2007.

엘버틴 가우어(Albertine Gaur), 《문자의 역사》, 도서출판 새날, 1995.

제프리 샘슨, 《세계의 문자 체계》, 한국문화사, 2000.

조선일보, 1994.5.25.

존 맨, 《세상을 바꾼 문자, 알파벳》, 예지, 2003.

〈삼강행실도〉 〈세종실록〉 권제64 세종 16년 음력 4월 27일(갑술)조 참고.

〈세종실록〉 권제37 세종 9년 음력8월29일(갑진)조 참고.

〈훈민정음혜례〉 정인지 서문.

KBS1, 96.10.9.

《 6장 》

김규철, 훈민정음에서 찾아 본 대한민국 공공디자인 정신, 〈디자인지식논총〉, 한국디자인지식포럼, Vol.10, 44–54, 2009.

_____, 대한민국 공공디자인의 문화정체성 연구, 〈디자인지식논총〉. 한국디자인지식포럼, Vol.8, 91–100, 2008.

_____, 공공디자인 기초개념연구, 〈디자인포럼〉, 아시아퍼시픽디자인포럼, Vol.2, 22–32, 2006.

_____, 디자인의 정체성에 대한 탐색, 〈과학과 문화〉 Vol.1. No.4, 65-74, 2004.
심광현 외, 〈문화영향평가제도 연구: 공공디자인부문의 문화영향평가〉, 문화사회
　　연구소, 2003.
하상복, 《세계화의 두 얼굴 : 부르디외 & 기든스》, 김영사, 2006.

《 7장 》

김규철, 대한민국 공공디자인 수행 시 디자인콘셉트의 중요도에 관한 실증연구,
　　〈디자인지식논총〉 Vol.11, 2009.
_____, 훈민정음에서 찾은 대한민국 공공디자인 정신, 〈디자인지식논총〉 Vol.10,
　　2009.
_____, 대한민국 공공디자인의 문화정체성에 관한 연구, 〈디자인지식논총〉 Vol.8,
　　2008.
_____, 공공디자인 기초개념연구, 〈디자인포럼〉 Vol.2, 23-34, 2006.
_____, 디자인의 정체성에 대한 탐색, 〈과학과 문화〉 Vol.1, No.4, 2004.
배재환, 전통과 함께하는 영국의 공공디자인, 《유럽의 도시 공공디자인을 입다》,
　　도서출판 가인, 2007.
산업디자인평가팀, 〈공공디자인선진사례집: 경쟁력 있는 도시만들기 공공디자인프
　　로젝트〉, 한국산업기술평가관리원, 2009.
윤세균, 절제되고 일관된 도시이미지 창출, 《유럽의 도시 공공디자인을 입다》, 도
　　서출판 가인, 2007.
윤영태, 지역디자인혁신센터의 활성화 방안에 대한 연구, 〈디자인학연구〉 제62호,
　　vol.18, No.4, 2007.
이기혁, 도시문화정책과 결정요인에 관한 연구, 호남대학교 행정학과 박사논문,
　　1999.
이윤경, 〈문화적관점에서 본 디자인산업지원정책개발〉, 한국문화콘텐츠연구원,
　　2006.
정경원, 《디자인과 브랜드 그리고 경쟁력》, 웅진북스, 2003.
정봉금, 〈21세기 문화산업을 위한 공공디자인 정책연구〉, 한국학술정보(주), 2007.
최범, 긍정의 미학을 찾아서-한국 디자인의 현실, 《이미지가 산다》, 일민문화재
　　단, 2004.
한상돈, 프랑스 공공디자인의 아이덴티티, 《유럽의 도시 공공디자인을 입다》, 도
　　서출판 가인, 2007.

찾아보기

찾
아
보
기